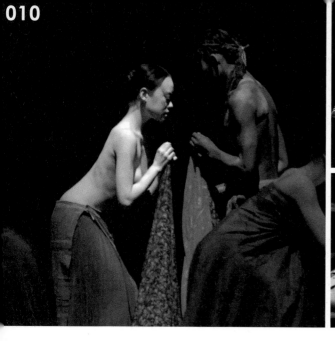

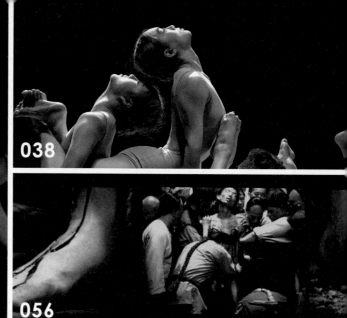

總編輯序—跳躍的台灣　讓亞洲更活躍
文—何曉玫
004

導言—尋・找・亞・洲・身・體
文—陳雅萍　林雅嵐
006

肉身展演與記憶存有學—《醮》
文—陳雅萍
010

身體／盲龘
關於肉身記憶與歷史敘事
亞洲身體對談講座／陳界仁 X 何曉玫　文稿整理—張婷媛
038

凌遲考：一張歷史照片的迴音
陳界仁創作手稿
圖文—陳界仁
056

散文舞蹈
何曉玫的生命製圖學
文—楊凱麟
070

070

126

094

142

洪災降臨，那就換個地方沐浴 094
呼拉和莎曼，過去與現在
文—薩爾・慕吉揚托 譯者—林佑貞

WHEN FLOOD BEFALLS,
THE BATHING PLACE MOVES: 112
Hula and Saman, Past and Present
By Sal Murgiyanto

肉身意識與機器介入
江之翠劇場《朱文走鬼》表演身體的兩次現代性遭逢 126
文—紀慧玲

跨越時空　挑戰前衛
葉名樺於王大閎建築劇場的《牆後的院宅》三部曲 142
文—林亞婷

編輯後記 158
文—林雅嵐 陳雅萍

總編輯序

跳躍的台灣
讓亞洲更活躍

文 — 何曉玫

臺灣像是在海上漂盪的一片葉子,感受各種風向與洋流,因此我們知道,所謂的「亞洲身體」並不是一個理所當然的名字,而是長久以來由各種地緣泥沙混雜出來的複雜樣態。亞洲的身體,不只是藝術形式的身體,也應當包含不同血肉骨骼、宗教儀式、人與環境相互依存的身體風景。有鑑於此,創辦舞蹈系的林懷民老師以東西文化的不同元素建立起混種的身體訓練。我們一堂芭蕾課踮起腳尖,壓擠腳背,把全身的線條延展拉高幻化出天鵝一般輕盈、優雅的姿態;另一堂京劇武功課,蹲馬步沉下身體重心,雙掌虎口撐開,手臂圈回,以「圓」為動作原理。原住民舞蹈、太極拳、爪哇舞、蒙古舞、車鼓陣等也在學習之列。在異質的身體訓練中,身體的可能性逐漸開啟。然而,當身體技能豐富且有能力創作了,要怎麼知道自己是誰?

時光倒退至 150 年前,1871 年英國攝影師約翰・湯姆生(John Thomson)第一次踏上這塊土地,留下了眼中的福爾摩沙。那些被拍攝的滿清官吏、漢人百姓、纏足婦人、裸身出草的原住民,如何回望這個大鬍子阿兜仔舉在臉前、瞄準他們的陌生機械呢?從日常勞動靜止下來,直直站成一排的人們,在快門按下的瞬間,他們的身體感受到什麼?影像裡展示的台灣身體隱含了西方的眼睛,而現在我們看見的自己又含藏了多少歐美的觀點?

2017 年,陳肇中(Phil Chan)接到紐約城市芭蕾舞團(New York City Ballet)藝術總監彼得・馬汀斯(Peter Martins)的一通電話。說《胡桃鉗》裡「中國之舞」的表現方式令人不悅。在喬治・巴蘭欽(George Balanchine)的經典版本中,白人舞者在臉

上貼了象徵大反派的「傅滿州式鬍鬚」，頭戴斗笠留著清朝髮辮，從小櫃子跳出。然而，在陳肇中與馬汀斯的合力下，紐約城市芭蕾舞團改變了《胡桃鉗》的中國人形象，而且至今持續在 yellowface.org 網站上進行「告別扮黃臉」計畫。我們應當繼續追問，亞洲難道只能以特定印象的符號，來為歐美作品製造「異國情調」嗎？我們是否也一直自我催眠地戴著刻板的 Taiwan Face？為什麼我們不會要求歐洲表演者穿上文藝復興的華服髮飾，來展現自己的文化呢？

「亞洲」邊界的模糊以及我們對自己身體了解的不足，反而可以成為更大的可能性。我們想要疊加多種疆域，建造一個必須一直重新建造的花園。這個花園，除了舞蹈身體的創作之外，也需要舞蹈思想的創造。邁向不惑之年的舞蹈學院豐沛積累了前輩們努力不懈的表演與創作，現在正是讓理論研究與表演創作繁盛交流的成熟時刻。因此，《身論集》發聲了，我們將廣邀亞洲跨領域的創作者與學者一起以學術論文、藝術評論、藝術創作手稿、人物專訪與對談等，來創造身體、觀看身體與思考身體。

如果藝術創作能夠與理論思想並肩、互相滋養，我們或許更能指認我們的混種基因裡，銘刻著哪些脈絡的觀點、滲透著那些領域的語言，進而用自己的聲音來思考，用自己的姿態來跳舞。《身論集》期待各種花草茂盛，滋長成各異其趣又互相溝通的生態網絡。

盛情邀請大家攜手創造與灌溉亞洲的身體。

導言

尋·找·亞·洲·身·體

文—陳雅萍、林雅嵐

　　身體是舞蹈最重要的媒介，這幾乎是舞蹈人都能同意的公約數。但當我們開始思考並提問「身體」是什麼時，很快地先前的共識就變成了一連串的問題：「身體」指的是某種技術或語彙嗎？「身體」代表的是一種品味與美學嗎？「身體」有所謂文化與族群的身份性嗎？「身體」的感知與共感到底是神經元的作用？還是美學品味與文化的教化？當我們說一支舞蹈有或沒有「身體」時，我們的意思到底是？當舞蹈與其他領域對話時，我們談論的「身體」是同一個「身體」嗎？這一連串的問題彷彿打開了潘朵拉的盒子。

　　大約三十年前，在解嚴前後激烈的政治社會變動中，「身體」首度成為台灣文化與藝術界聚焦的議題。近年來學術界與藝術界的「身體感」轉向，讓舞蹈作為一種身體與感知的實踐／論述，有了介入跨領域對話的有利位置。同時，「身體感」的強調亦挑戰了幾個世紀以來，多數人以西方啟蒙運動以降的理性工具思維看待身體的視野，從外於客觀世界、外於他者的

「第三人稱」視角，轉換為「第一人稱」的情境式與關係性建構。這種「人稱」位置的變化，宏觀而言，也呼應著近二、三十年來，因為地緣政治的影響以及後殖民理論的多元發展，「亞洲」作為一種地緣身份，成為創作者或書寫者的思考策略與論述方法，據此向「歐美」的言說霸權挑戰與對話。然而進一步來說，「亞洲」作為一個統合性的概念，卻也勢必要經歷一番問題化與異質化的試煉。

　　「尋·找·亞·洲·身·體」以「尋找」破題，代表著上述的提問與現象仍是發展中的進行式，我們仍在旅程之中；而每個字中間的頓點，是企圖要鬆開「亞洲」、「身體」等詞彙與概念被假定的穩固意義與共識假象，打開想像與再創造的空間。一如舞蹈的身體實踐，總是關乎肢體流動變異的過程，以及過程中產生的觸動與創造的意涵。《身論集》的第一冊我們懷抱著這些提問與思索出發，匯集了五篇與舞蹈研究相關的身體論述、一篇藝術家創作手稿、和一份跨域對談的精彩紀錄。所有的篇章

都環繞著身體的歷史、政治、哲學、美學、感官經驗、文化身分、觀演關係等議題的聚焦、描摹、辯證。

陳雅萍的〈肉身展演與記憶存有學——《醮》〉以台灣二十世紀的身體歷史與記憶的時間現象學為雙重進路，交織探索編舞家林麗珍 1995 年的作品《醮》。探問它如何回應1990 年代臺灣當代藝術中的死亡意識與肉身轉向，透過身體感知的深度喚醒，建構出一場關乎肉身記憶與生命存有的儀式劇場。《醮》不僅為戰後戒嚴體制下的敵體化社會進行了一場驅魔的儀式，更以多重感官交融、互為肉身性的表演方法，具現了民間巫宗教「生死場」的「史性療遇空間」。台灣多重殖民的經驗凝縮了東亞一百多年來的地緣政治歷史，此篇的研究觀照亞洲當代表演如何以「記憶的存有學」為方法，凝視近代歷史中被深埋遺忘的記憶洞口，找尋可以重新敘說的感知語言。

〈身體／幽靈——關於肉身記憶與歷史敘事〉是二位國家文藝獎得主視覺藝術家陳界仁和編舞家何曉玫的對談。陳界仁首先從後網路、大數據時代的當下切入，迫使我們思考作為「我」的主體感知、意識、情感如何已被全球資本體系的母體 (matrix) 全面網羅；而在這樣的世界裡，藝術與藝術家的角色還能是什麼？何曉玫以舞蹈的「共有性」與具身的感官經驗作為回應，思索舞蹈作為一種抵抗「後真實世界」的可能。二位均同意，舞蹈的本質乃「無而忽有，暫現倏影」，舞者的肉身在推至極限的邊緣片刻閃現出最動人的存在意念；而影像則是要保存這總在消失之中的「瞬間」的努力。這二者吊詭地以不同方式朝向建構一種「臨時性的共同體」。這或許即是當代世界裡藝術仍保有的功能—讓我們重思「痛感」，也重新召喚一種新的「快感」形式，不休止地挖掘更貼近當下存在處境的感性的技術。

陳界仁的《凌遲考——一張歷史照片的迴音》是藝術家創作生涯重要的轉折，也是他本世紀一系列影像作品的思想與風格的開端。這

份手寫（繪）的創作手稿混雜著詩一樣的文字意象、精闢剖析的論辯思路、冥想式的自問自答、構思的各種想法與元素之間的動態圖表。它讓我們一窺從《凌遲考》以降，迴盪在藝術家許多作品的核心關懷─對歷史的困惑與提問、創傷與殘響、文明與壓迫、影像與裂縫、停滯與流動、不可見與可感……這層層交錯的文字脈流，以另一種視覺的方式，演了陳界仁影像作品中感性技術的思想源頭。

〈散文舞蹈──何曉玫的生命製圖學〉是學者作家楊凱麟，以跳脫陳套的散文語言，和編舞家何曉玫作品的交纏共舞。他從編舞家的舞台上打破先驗思維的空間切入，辯證空間與身體的互相生成。不依循三維原理的空間想像，如何擠壓、折疊、縮脹、裂解、重組舞者們的身體，成為純粹的力量之湧現，或者最濃縮、最低限的「舞蹈物質」，直至舞者們的肉身成為「無器官的身體」。那些瑰麗而詭譎的文字，引領讀者的想像穿梭於所有不可思議的「身體─空間」。作為國內德勒茲研究的重量級學者，楊凱麟將這位法國哲學家獨創的思想概念冶煉成文字的美學星雲，在他密密織就的文字意象縫隙之間，閃爍著許許多多那些思想結晶的耀眼反射。

正如薩爾‧慕吉揚托教授在〈洪災降臨，那就換個地方沐浴──呼拉和莎曼，過去與現在〉的呼籲，美國夏威夷的「呼拉」和印尼亞齊的「莎曼」，作為文化的體現、人類情感的表達，甚至作為人類精神的傳遞，我們有必要以跨越學科、親自參與的方式，重新理解「呼拉」和「莎曼」的意義，超越僅僅視之為某種舞蹈、表演形式，或是娛樂的侷限。從地域來看，排列成行舞動的「呼拉」和「莎曼」有著遙遠的距離，但是作為人類所需的一環，它們共通的儀式、連結社群、承載文化功能，與我們從夜晚舞到黎明的「連手而歌，踏地以節」並無不同。

紀慧玲〈肉身意識與機器介入──江之翠劇場《朱文走鬼》表演身體的兩次現代性遭逢〉藉由江之翠劇場舞踏版《朱文走鬼》，時隔

十四年的兩次藝術節演出，提出 2006 年舞踏訓練造成戲曲表演程式鬆動，肉身意識促成表演者與觀眾同在現場的交融，以及疫情時代的直播，原本觀眾的體感經驗，經過鏡頭媒體的視覺化擷擇、裁切，而僅剩「眼球運動」的視覺性觀演。亞洲傳統表演，向來不僅只存在理性與邏輯的敘事功能，溢出敘事的歌與舞，以振動、符號、動覺（kinesthetic sense）的種種交互作用，佈局空間中的能量，帶領觀眾經驗理性、邏輯之外的直接體驗，那麼，螢幕隔絕的絕不僅只是敘事方法，而是包括呼吸、振動、汗水在燈光作用下所產生閃爍著的生命狀態。

林亞婷的〈跨越時空　挑戰前衛──葉名樺於王大閎建築劇場的《牆後的院宅》三部曲〉，點出表演者以活生生的生命，給予一個曾經活著，當時正活著的建築，一瞬短暫的重生。宅院的主人王大閎畢業於英國劍橋，二戰時離開歐洲，進入哈佛大學設計學院，是中國第一代受西方訓練的建築師；表演者葉名樺是台灣國立臺北藝術大學舞蹈系以芭蕾舞、現代舞、戲曲，與太極導引餵養的創作者，在他們身上亞洲代表的不是地理位置的差異，而是體悟生命的覺知方式。真實地在當下活著，是葉名樺與王大閎宅院之間最大的交會點，形式可以有著最遠的距離，然而生而為人的共感總能搭起這生死交界的親密橋樑。

作為承載與媒介，身體所能展現的就是活著的真實，當我們將身體作為探討的焦點，便不得不將她／他不停流變的特質，納入考慮。身體作為非語言的語言，如同瑪麗・魏格曼所言：「作為一種語言，在更高的層次上，以圖像和寓言來表達內心深處的情感」，身體所能傳達的，總是溢出語言所能陳述的範疇。亞洲傳統以「實踐」、「體悟」為前提的身體論述，將身體作為內與外相互介入的場域，以第一人稱的方式提出覺與受的當下性，這種當下的身體提醒我們：拋開形式與表象的差異，直接貼近人的真實，是我們認識這個世界最直接的路徑。

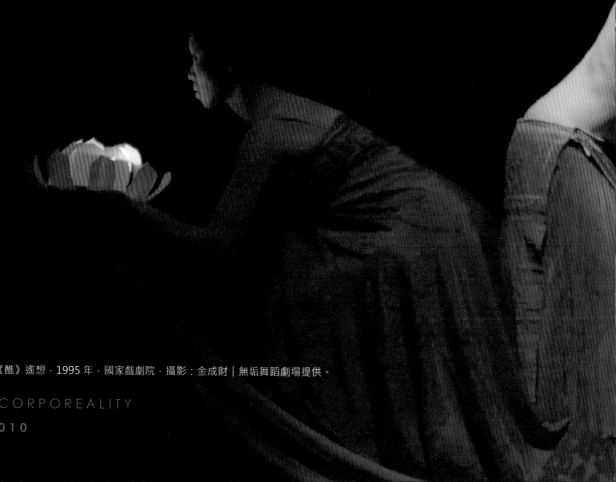

《醮》遙想 · 1995 年 · 國家戲劇院 · 攝影：金成財｜無垢舞蹈劇場提供。

CORPOREALITY

010

每個人的身體就是一部歷史，有土地的根源……所有的東西都透過眼、耳、鼻、舌、身進入我們的身體。

讓那被壓抑的隱藏性記憶再度浮現……一種對自身體內系譜的書寫，一種替自己命名的行動，稱為「招魂術」。

———————————— 林麗珍 02

———————————— 陳界仁 03

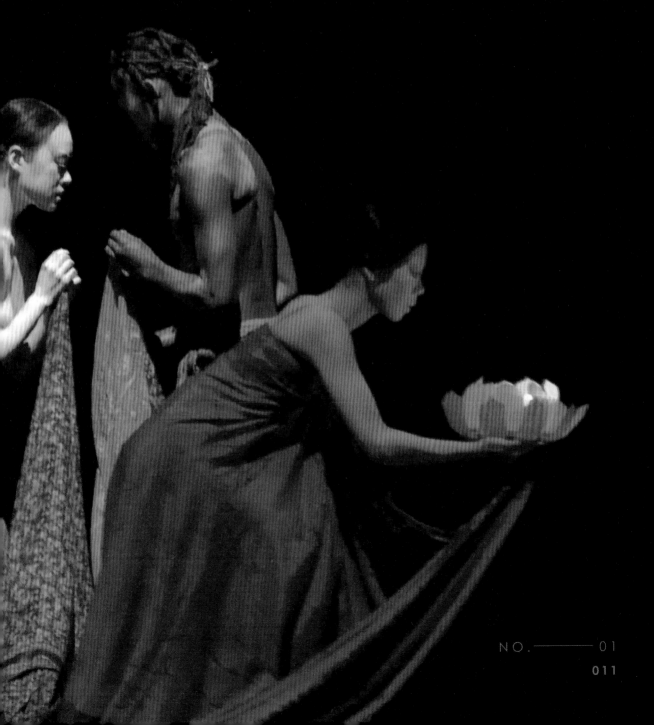

序曲

從舞台最深的幽暗處，一列人影自烟霧掩映中逐漸浮現，朝觀眾緩緩走來。為首的人物頭戴華冠、身披層層疊疊的繡服，臉面塗白宛如面具，手執柱香平舉胸前，形貌如神祇。在其身後緊跟著二名男子，一人雙手高擎一只油紙燈籠，上面寫著斗大的紅字「醮」，另一人手握銅鈴，和側旁舉著竹篙的男子，一同護衛著這支神祕的隊伍。隊伍的後端跟隨幾位年輕女子，領著一席繡金絲質帷幕。她／他們踩在南管女聲氣息悠長宛轉跌宕的聲韻裡，極靜而緩慢地屈膝下沉、移步、迴力升起，綿延復循環，一步一步走成一股沉靜的能量，如黑夜中海面的波浪無盡起伏。

隆隆鼓聲中，一群膚色赤褐僅著貼身短褲的男子手持蘆花，以對峙的神態彼此擦身，大跨步越過舞台。鼓聲止息，一幅被高高撐起的巨大衣裾陡然矗立舞台中央，所有舞者退去，只留三名男子聚集其下。他們各自在腰際綁上銅鈴，一人持香、一人持鈴、另一人手握蘆花，身軀貼近彼此排成一縱列，以胯部的力量推動軀幹，帶動雙足猛烈頓地，在銅鈴聲與發自臟腑的吶喊聲陣陣催迫之下，一次緊過一次，身體強力震動，直至內在的能量積累至噴發的極點，終於化為抑止不住的劇烈抖動與痛苦呻吟。

首演於 1995 年的《醮》是編舞家林麗珍 (1950-) 以故鄉基隆流傳逾百年的中元普度為靈感所創。[04] 前述兩段高度儀式性的場景是其中的〈獻香〉和〈引火〉二幕，前者的安靜凝練與後者的賁張激越，既形成強烈對比，更是貫穿整支作品的二股核心力量。看似兩極的身體表現，實則都指向剝去當時國內既有舞蹈訓練體系的真實肉身，以呼吸與血脈的搏動為韻律，以「步行」為核心的行動，在站立與步行之間拉開記憶與心靈底層被種種外在力量塵封的情感與精神圖像，一如劇評家王墨林在當年寫下的觀察：

> 我們看到林麗珍在《醮》裡，把舞蹈的元素一一抽離，最後只剩下一具孤零零的身體，它的姿勢是「站立」，它的動作是「步行」，林麗珍想要找出來的是把身體回歸到原點，再慢慢地牽引出在「站立」與「步行」之間的文化記憶。[05]

《醮》創作的年代雖離 1987 年解嚴和 1991 年冷戰結束已有數年之久，但將近四十年國際與國內總體性的政治、軍事、意識形態的深層結構，如三尺寒冰尚未完全消融。文化研究學者陳光興在《去帝國》的〈去冷戰〉一章裡分析 1949 年之後台灣社會「情緒的感覺結構」時指出：

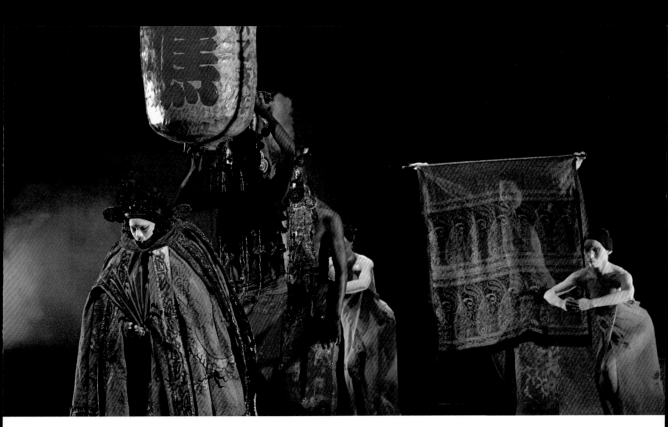

《醮》獻香 · 1995 年 · 攝影：金成財│無垢舞蹈劇場提供。

　　歷史結構性的狀況，對於活在結構中的
主體／群，不論是個人還是群體，具有龐大
的作用力，細密地刻畫在每個人身上……特
別是還活生生地存在於我們身旁的「人民記
憶」……不僅形塑了特定的國族空間，同時
也在「無辜的」的老百姓的身體、意識與慾
望中運轉，構築了不同族群的主體性。06

　　雖然陳光興在該文特別聚焦於外省與本省
族群因為各自的歷史經驗（外省人的抗日戰爭
記憶 vs. 本省人的日本殖民現代性經驗），而
形成平行的心理與感情結構，以及相伴而來長
達四十年的矛盾甚至衝突；但縱觀《去帝國》
全書的論述脈絡，他特別以粗體字標示的「情
緒的感覺結構」一詞，實則包含了戰後國民
黨的中國國族主義、冷戰國際情勢、白色恐
怖歷史、第三世界後發的資本主義社經現實、
甚至戰爭時期人們身心經驗的遺緒等，這些多
方交錯的力量所形塑出的台灣人的身心樣態。

註釋：

01. 本文是科技部研究計畫案 MOST 108–2410–H–119–
　　002 的部分成果，是另一篇更長論文的濃縮版本。該
　　完整版是筆者目前工作中之專書的一章。
02. 林麗珍，「林麗珍示範講座」，「傳統的超越 ※ 老靈
　　魂新聲音」亞太當代舞蹈大師對談、講座及工作坊，
　　2015 年 11 月 22 日，國立臺北藝術大學。
03. 陳界仁關於《魂魄暴亂 1900–1999》的創作自述，引
　　自陳界仁，〈魂魄暴亂：招魂術─關於作品的形式〉，
　　1997。
04. 1995 年首演的版本共有十二幕：〈淨場〉、〈啟燈〉、
　　〈引鼓〉、〈獻香〉、〈點妝〉、〈遙想〉、〈引路〉、
　　〈蘆花〉、〈引火〉、〈水映〉、〈孤燈〉、〈湮滅〉。
　　本文的分析採此版本，主要根據筆者當年觀賞現場演
　　出的記憶、本人及其他評論人寫下的舞評、1995 年首
　　演之後與林麗珍的數度訪談、編舞家提供的由虞勘平
　　導演拍攝的演出記錄影片等。此外，並輔以導演陳芯
　　宜拍攝的《行者》紀錄片。
05. 王墨林，〈身體與空間的原型：試論林麗珍的《醮》
　　之型式〉，《台灣舞蹈雜誌》，第 13 期，1995，頁
　　82。
06. 陳光興，《去帝國：亞洲作為方法》，臺北：行人出版，
　　2006，頁 191。

1990 年代
臺灣當代藝術中的
死亡與肉身記憶

以歷史的眼光回望《醮》在 1990 年代中期出現，實與當時「身體」成為當代藝術創作的焦點，並且被凸顯為歷史銘刻與重新敘事的重要場域，有深切的呼應與共鳴。1991 年王墨林成立「身體氣象館」，作為延續 1980 年代小劇場運動能量的場域，以及與國際交流的平台，並在隔年舉辦了「身體與歷史：表演藝術祭」。在 2009 年的一篇回顧文章中，他寫道：

> 「身體氣象館」……企圖深化以「身體」

為中心的表演論述。軀幹從做為人的符徵，到成為身體的文化論述，再深化到內層成為各種精神狀態表徵的肉體，意象雖如此繁複，然於 [當代社會] 各種媒體中，卻不斷被複製為人形的平面圖像。[07]

就在臺灣人的身體由戒嚴時期的黨國規訓體制轉手交給資本主義消費社會的時刻，他疾呼「對『身體』感知提出物質性的探索」，「以肉體感性為中心的身體表演」。[08] 我們或許可以如此理解，1990 年代的台灣藝術界經歷

《醮》獻香 · 1995 年 · 國家戲劇院 · 攝影：金成財｜無垢舞蹈劇場提供。

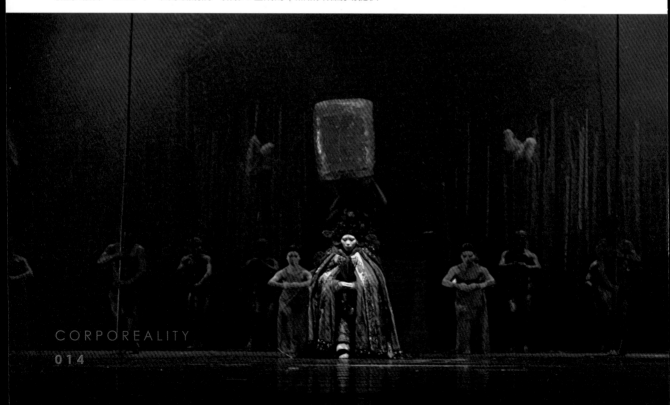

《醮》2006 年演出精華版（上）

《醮》2006 年演出精華版（下）

了一場「肉身轉向」(the corporeal turn)。歷經一個世紀以來身體的國家化，以及 1960 年代以降，被國家馴化的身體再次被整編入世界資本體系的生產鏈，成為廉價的生產工具，這一個個被國家與資本規訓的身體，形構出台灣人的戒嚴意識與受壓抑情感結構。正因如此，後解嚴時期的許多藝術家紛紛理解到，要解構它們也必須經由身體的路徑撥開那重重編織的歷史之網，直探入內層的血肉神經、靈魂慾望，確認肉體、感官、情感、意識，彼此緊密交纏的「肉身存有」(the ontology of corporeality)。這樣的肉身是物質與精神的聚合體，並且飽含著歷史與記憶的質量。

同樣出生並成長於基隆的畫家吳天章 (1956-)，在解嚴前後創作了《傷害世界症候群》四連作 (1986-1987)，以及稍後的《關於暗綠色的傷害》(1989) 和《向無名英雄致敬 [紀念 228 事件]》(1992)。這些畫作中怖滿了受傷的身體，層層塗敷的厚重油彩賦予畫面裡的「肉身」高度的象徵性與堅實的物質感，那些包裹著繃帶的傷口、滲著血漬的胸膛、或被凌虐而扭曲的肢體，指向臺灣戰後威權體制與軍事管制下人民在肉體與精神上遭受的傷害。這樣的創傷記憶到了《春宵夢》系列 (1994-1997) 和《再會吧！春秋閣》(1997) 等結合攝影、繪畫、現成物的複合作品中獲得另一種翻轉。刻意凝結在詭異姿態的攝像人物被擺放在看似老相館的假佈景前，配上塑膠假花、彩色燈泡鑲邊的畫框，這些青春男女的影像到底是人物寫生或喪禮遺照？死亡的氛圍與現成物的實體觸感，讓作品中看起來「假假的」肉身透出幽微的記憶和壓抑的慾望，這既是藝術家個人的，也是冷戰與戒嚴體制下社會集體的。為吳天章和他的作品作傳的陳莘，追溯這樣的感性意識至冷戰與越戰時期基隆特殊的海港文化，以及當地盛典中元普度跨越陰陽彼岸的互動想像。吳天章自己亦曾說：

註釋：

07. 王墨林，〈實踐新「肉體主義」的備忘錄〉，「水田部落」(http://blog.yam.com/waterfield2009/article/23284926)，2009/8/19 刊登，2015/4/11 讀取。

08. 同前註。關於小劇場界的「肉身轉向」參考拙作 Ya-Ping Chen, "*Shen-ti Wen-hua*: Discourses on the Body in Avant-Garde Taiwanese Performance, 1980s–1990s". *Theatre Research International*, 43(3): 273–291, 2018.

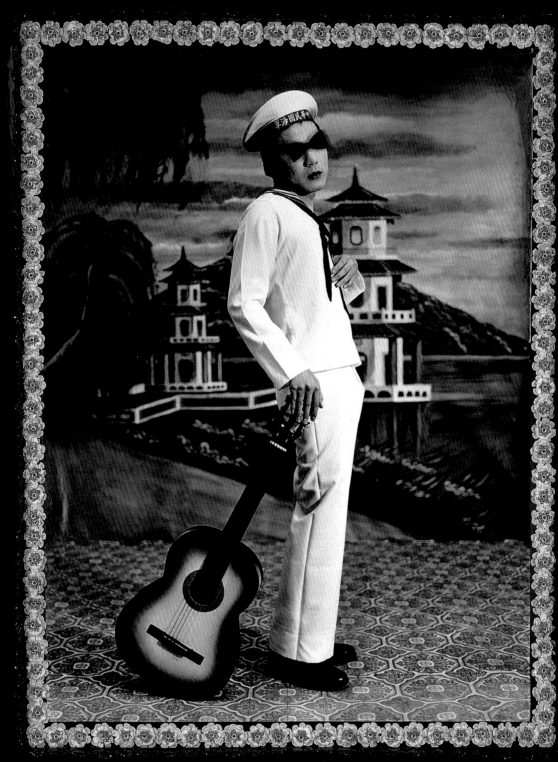

吳天章．《再會吧！春秋閣》(局部)．綜合媒材．1993 年｜藝術家、耿畫廊與 TKG⁺ 提供。

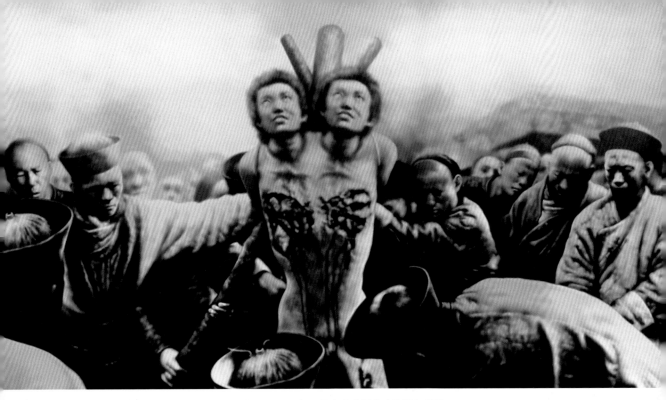

陳界仁・《魂魄暴亂 1900-1999：本生圖》(局部)・1996 年・黑白數位影像｜陳界仁提供。

創造鬼也是在撫慰人心……要來延續人的思念。「戀陽世情節」是我的一貫主題，中間的灰色帶即是「中陰身」，也就是介於人鬼之間……這段期間的人對陽間充滿了執著的眷戀。[09]

另一位在 1990 年代開始探索死亡的象徵與肉身歷史記憶的藝術家是陳界仁 (1960-)。他在 1987 年解嚴後沉寂了近十年，1996年開始推出一系列《魂魄暴亂 1900-1999》(1996-1999) 影像創作，以電腦修圖的手法重訪近代中國與臺灣的刑罰照片。其中的《本生圖》重新詮釋 1905 年由一位法國士兵在中國拍攝的行刑照片，圖中的受刑者被複製成雙頭的形象，胸前二個血淋淋的傷口內臟與胸骨畢露。陳界仁將自己的形象置入畫面中觀看刑罰的人群裡，讓畫面內外過去與當代的凝視形成一個來回往復的迴圈，回應畫面中央雙頭、雙傷口的鏡像結構。事實上，

驅動這跨越時空之凝視的力量，正來自那鏡頭焦點下受苦的肉身，以及儀式化的死亡場景打開的異質空間。談論《魂魄暴亂 1900-1999》等刑罰影像作品時，陳界仁提及其中的「斷裂感」：

「斷裂感」對我們不只是一個哲學或文化用語，它更接近一種滲入我們生命狀態的描述……如果我們意識到當代某種「失去身體」的狀態，或許應先去正視「斷裂」與「身體」的關係……斷裂的身體可不可能因為正視自身的「斷裂」而成為一種新的主體？……我視斷裂的怪異身軀，是可以轉換成為一個開放的「容器」，身體應該可以是一個「通道」。[10]

註釋：

09. 陳莘，《偽青春顯像館：臺灣當代藝術第一代吳天章》，臺北：臺北市立美術館，2012，頁 122–123。

陳界仁對於身體的描述頗有日本戰後前衛表演「舞踏」的況味—身體作為「容器」與「通道」。[11] 而追根究柢,這些創傷的或斷裂的身體都是二十世紀層層的亞洲殖民與戰爭歷史的血肉記憶,都是要探問:

那被合法性所排除的「歷史之外」的歷史,那屬於恍惚的場域,如同字詞間連接的空隙,一種被隱藏在迷霧中「失語」的歷史,一種存在於我們語言、肉體、慾望與氣味內的歷史。[12]

陳界仁以「招魂術」描述《魂魄暴亂 1900-1999》的創作形式,吳天章則用「收魂傘」來比喻他 1990 年代老照片形式的系列創作,二者都藉「死亡」所開展的異質空間,多層次地處理臺灣近當代時期複雜的精神與身體的歷史。借用陳界仁的話語,是要讓那「被壓抑的隱藏性記憶再度浮現……一種對自身體內系譜的書寫,一種替自己命名的行動,稱為『招魂術』」。換句話說,是要學習一種「如何重新敘事」的技術,一方面要重構那「失去的身體」,另一方面也要招回那散佚的「魂魄」,尋回肉身的歷史記憶以建立新的主體存有。[14]

感知與記憶的劇場

《醮》的〈獻香〉一幕中,那位頭戴華冠、身披繡服走在隊伍前端的肅穆人物,正是臺灣民間信仰最重要的神祇媽祖。祂自烟霧掩映深處引領的隊伍,以極緩而綿延的韻律朝觀眾走來,如海上波浪起伏。每一次的下沉,舞者足跟沉緩踩下、腳掌綿密熨貼入地,維持屈膝的姿態緩緩前移再回力升起。如此循環不止的步伐,以綿長的呼與吸,走在南管名師蔡小月吟唱《風落梧桐》的氣息聲韻裡,一步一步細膩地延展著舞台縱深。這極緩而安靜的身體將舞者的呼吸與步行在觀眾的感知中放大開來,引領她/他們藉由這最根本的生命脈動(呼吸)和身體行動(步行),與舞台上的表演者/角色同感共鳴。作家袁瓊瓊在觀看《醮》的首演後有感而發:

整齣舞劇的基調是一種血漬乾後近黑的深紅,那顏色裡同時存在了生命和死亡……當幽魂跨海過來,那緩慢並為了因應波濤而浮沉起伏的步調,十分動人。剎時間,整個舞台幻化成龐大的夢境;編舞者帶我們沉潛先民的夢裡,帶了追憶、懷念,對後代子民的不忘眷戀的幽魂,緩慢的、悠然的跨海過來……那是我們所來的隊伍,亦是我們將去歸附的行列,那是神,也是人,是祖先,也是

我們。一再一再的重覆⋯⋯顯示一種綿延、亡魂因著生者而有了生命。15

　　研究時間與記憶現象學的哲學家愛德華・凱西 (Edward S. Casey) 指出，所有的記憶都與身體記憶攸關，而身體記憶也是人類所有經驗的根柢：「它不僅只是我們擁有的某物；它就是我們：那構成我們身為人而存在於世的 [條件]」16，因為「身體是我們最貼近的環境」，我們無時無刻不與身體「共在」。17 基於身體乃記憶的核心所在，透過肉身器官經驗與過去直接連結，凱西發展出「記憶的濃厚自主性」(the thick autonomy of memory) 理論。所謂的「濃厚」是指：記憶的具身性與我們投身於生活世界的在世存有互為表裡，記憶的行動與我們周遭世界互相穿越滲透，彼此厚實化、濃稠化。另一方面，所謂「自主性」則與記憶本身的「未竟之殘留」(unresolved remainder) 密切相關。凱西重覆強調記憶（尤其身體記憶）具有被動 (passivism) 與主動 (activism) 的雙重性，它並非過去的如實複製，而是既奠基於過去的沉澱（被動性），又會因語境脈絡與周遭世界的更迭而隨之轉化（主動性）。這樣說並非質疑記憶的真實性，而是承認它與現實的互動，以及對於現在與未來的影響之發酵，因此它如有機體般會增生擴延、成長變化。18

註釋：

10. 鄭慧華，〈充滿想像，並且頑強的存在！—鄭慧華與陳界仁對談〉，2004，取自「藝術與社會：批判性政治藝術創作暨策展實踐研究」網站（讀取日期 2015.4.2），粗體後加。「斷裂感」包含了圖像中充斥的斷肢殘骸以及歷史照片作為破碎與片段的紀錄之性質。

11. 參見林于竝，《日本戰後小劇場運動的身體與空間》，臺北：國立臺北藝術大學，2009。

12. 陳界仁，1997。作品標題中的 1900–1999 正是二十世紀的年份。

13. 同前註。

14. 陳界仁曾說：「我講『系譜』是為了讓自己學習如何重新敘事。」參見鄭慧華，2004。吳天章談論他作品的精神性、歷史的記憶與慾望時，亦時常提及「魂魄」的概念，「收魂傘」的比喻見陳莘，2012，頁 106–112。

15. 袁瓊瓊，〈從河流到大海—關於舞作《醮》及其種種〉(I–III)，1995 年 5 月 15–17 日。（無垢舞蹈劇場剪報檔案）

16. Casey, Edward S. *Remembering: A Phenomenological Study*. Bloomington: Indiana. 1987. p. 163.

17. Ibid., pp. 174–175.

18. Ibid., pp. 262–287.

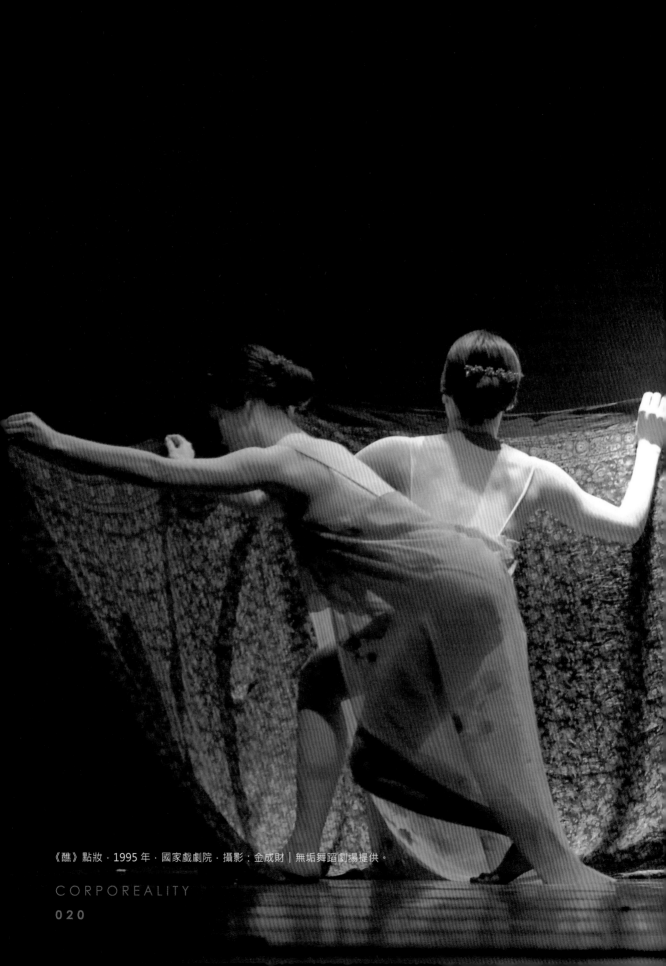

《醮》點妝 · 1995 年 · 國家戲劇院 · 攝影：金成財｜無垢舞蹈劇場提供。

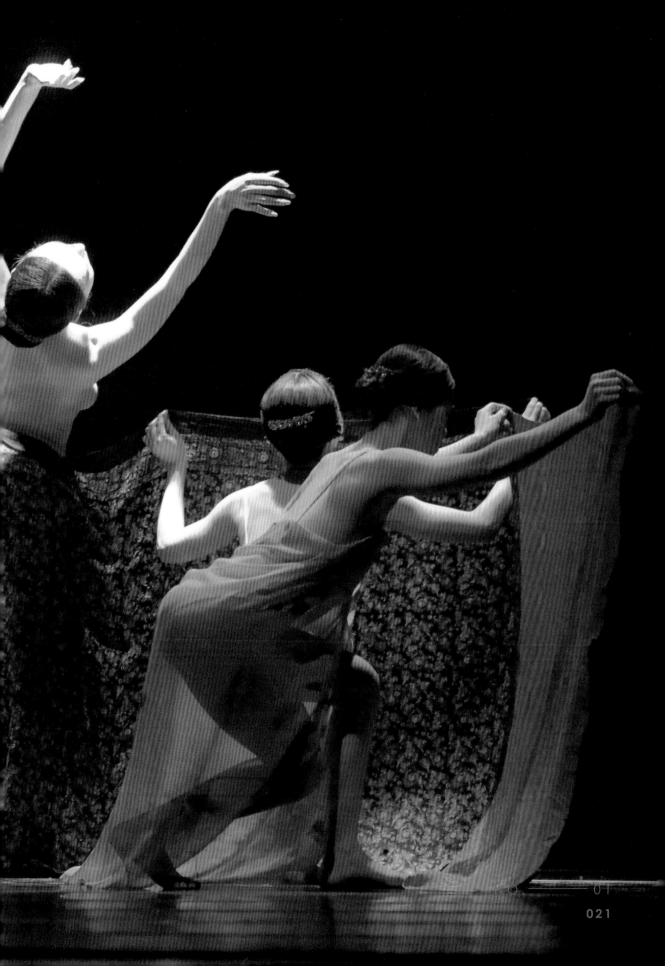

凱西進一步藉由「memory」（記憶）一詞的語源學爬梳，舉出其中幾項重要內涵：「哀悼」（mourning）、「呵護」（caring）、「延遲」（delay）。[19] 雖然這些英文字詞的語源歷史與本文的主題及脈絡無關，但凱西論及它們與「紀念」（一種強化的回憶）的關聯性，卻與《醮》以及本文的研究思路密切攸關。「哀悼」作為一種追憶的行為意在創造某人或某事在記憶中持久的留存，以抵抗時間的侵蝕；回憶更是對於我們所記得的事物的一種「呵護」，尤其是透過紀念的強化作用；而不論是「哀悼」或「呵護」往往都以緩慢而有耐心的方式進行，都強調其效力的「延遲」作用。換句話說，這三者都需要時間來運作，而且都講求在時間的充分擴張裡獲致最佳的效果。因此，其共同點都是「慢」（slowness）：慢慢地消化、細細地咀嚼、涓滴地涵納。[20]

〈獻香〉隊伍的最後是一席繡金絲質帷幕，後面隱約透著一位身形玲瓏的女子。前導的二位侍女低伏而下，以虔敬專注的姿態，一時一時地拉動布幔，繡金花紋閃閃流動，如流水般滑過女子的身影。布幔的盡頭只見她安靜地蹲踞於舞台中央聚光燈下，場景轉入〈點妝〉。女子上身赤裸，全身塗白，以左手為鏡，右手指在身前輕點一下，然後輕觸唇部。談及這一幕，林麗珍說道：

［中元普度時］每次都要很誠懇的……毛巾放在旁邊，一定要有一面鏡子，一塊胭脂，一朵花（圓仔花），重點是一顆善意的心。它是〈點妝〉，是淨身以後……拿起鏡子，點了胭脂，一點，她才知道自己已是魂魄。[21]

在四位侍女拉開的繡金帷幕裡，女子立起緩緩轉身，她弓起的背脊如波浪沉緩起伏，帶動雙臂高舉。偌大的舞台上，這潔白如瓷的身軀與周遭龐大的黑暗形成對比，如圓缺變化的明月散發幽幽的光芒。當女子輕攏帷幕為服，侍女退去，舞台燈光轉暗，背景裡朦朧隱現數名女子的身影，手捧著蓮花燈慢慢橫越舞台。

當離去的侍女再度返回時，她們手中舉著高聳的蘆葦，在舞台中央各踞四方的一角，圍成一個天圓地方的獨立世界，開啟〈遙想〉中深情的相遇。點妝的女子和一名全身赤褐的男子自舞台二端緩緩走向對方，相遇在蘆花之間。她／他們貼近彼此面對面深深地俯下身來，長久地靜默在這問候的姿勢裡。女子腰身一轉手中布幔展開，她和男子赤裸的上身輕柔貼觸，二人以腰身為軸開始極緩地纏繞畫圓。當她的身軀傾倒至一側頭部延伸後仰，男子探出右手滑過她的腰際輕握起她的左腕，這是整段的久別重逢裡她／他們之間唯一手

部接觸的時刻。突然，男子掀起布幔覆蓋在女子赤裸的背上，然後仰躺而下，在逐漸昏暗的燈光裡，女子安靜地匐匍在他棕色的胸膛。白與黑、陰與陽，蘆花輕顫、如雨似淚。

這段極端含蓄又充滿感官情慾的雙人舞，所有的動作都以不絕如縷的綿長呼吸緩慢推移，在似動與非動之間，女子與男子既壓抑又親密的身體肌膚貼觸，伏流著深情的脈動與深沉的不捨。〈遙想〉的標題已經點明，這場相遇發生在陰陽交會的異質空間裡，或者說，是在敘事者的身體記憶中進行。[22] 凱西對於「情慾身體記憶」(erotic body memory) 的闡述頗富啟發性：

[情慾身體記憶裡]，很難在我作為被觸摸者以及他作為觸摸者之間，畫出一條明確的分界線。我們二人形成一個經驗的雙生合體⋯⋯如此緊密扣合，以至於我無法說出到底在何處 [我們] 其中一人停止，而另一人開始：被觸摸者與觸摸者在人際間的「共鳴激盪」中水乳交融 (merge in a phenomenon of interpersonal "reversibility")。[23]

凱西以「雙重超越」(double transcendence) 來指稱這樣的情境，意即超越我與他作為分別的情慾個體；如此，情慾經驗的「雙生合體」才有可能。[24] 在現象學的語境裡，「超越」(transcendence) 首要指向個體能夠超越自身感知經驗與身體界限，投向外在世界的能力，是我與他者之間形成「交互主體」(intersubjectivity) 的必要條件，而情慾經驗正是「交互主體」關係的最極致展現。[25] 在〈遙想〉中，如此的「雙重超越」與「交互主體」之感官經驗，不僅深刻表現陰陽相會的二位主人翁之間深切的牽絆與思念，更是此幕觀演關係發酵的重要機制。透過雙人舞主客交融的感官經驗演繹，觀者得以貼近第一人稱的身體視野，一如宗教學者王鏡玲描述林麗珍的儀式劇場時所言：「接受一份『專注』與『切身性』的邀請⋯⋯進入第一人稱的儀式現場。」[26]

註釋：

19. Ibid., pp. 273–275.

20. Ibid. pp. 273–275.

21. 林麗珍訪談，2006 年，10 月 19 日。編舞家談及此幕之緣由以及她幼少時的中元普度記憶。一盆清水、一方毛巾、一面鏡子、一塊胭脂⋯⋯是台灣民間中元普渡，除了豐盛的祭品外，為遠道而來的漂泊魂魄所準備的貼心物品，讓她（他）們能夠梳洗乾淨後再飽餐一頓。

22. 依據林麗珍在 2006 年訪談的說法，以及從〈點妝〉到〈遙想〉的敘事脈絡，這裡的敘述者是已成魂魄的女子。

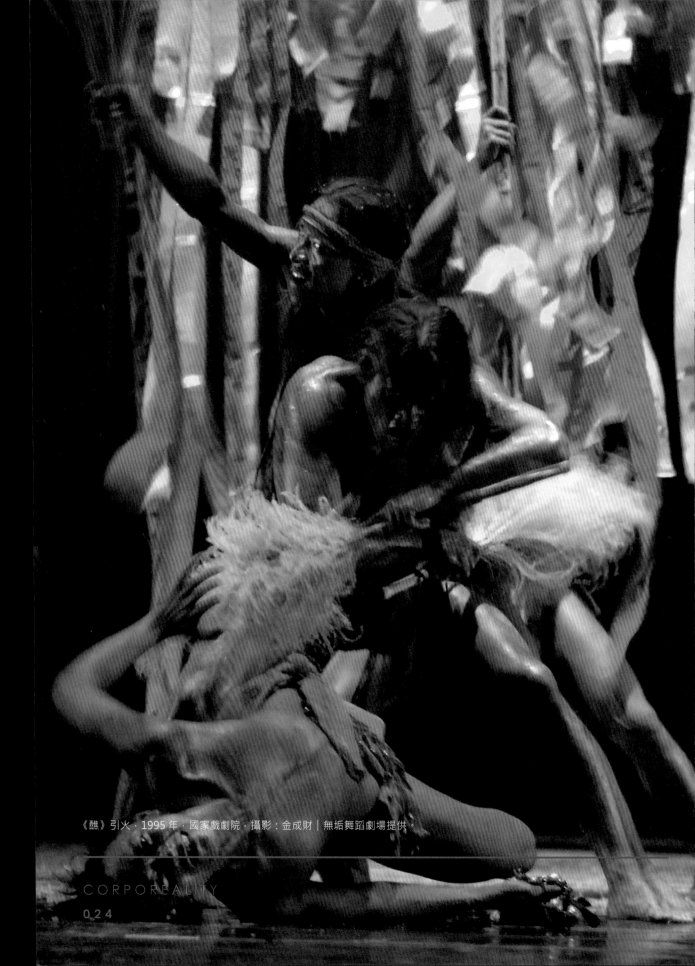

《醮》引火・1995 年・國家戲劇院・攝影：金成財｜無垢舞蹈劇場提供。

敵體化社會的驅魔儀式

林麗珍曾在 1995 年的訪談中提及，《醮》的一個重要啟示來自 1980 年代初某次造訪南投武界山區的經驗，在荒野之間蘆花叢中乍見眾多蟲蟻爬動，感動於此旺盛的生命力，並初次體會人與蟲蟻在大自然遼闊的天地間原來可以共存共榮，人與萬物都是整體大生命中渺小卻生動的一員。這段深刻的感知記憶在多年的沉澱後，轉化為《醮》儀式精神底層對生命的思考。[27]

蘆花的意象、動物性的原初慾望、大生命之課題，都在〈蘆花〉、〈引火〉二幕中獲得充沛而激越的表達。隆隆的鼓聲裡，男子們手握蘆花、跨著大步邁入舞台。他們全身肌膚赤褐、頭上綁著紅帶、僅著貼身短褲。為首的二位男子以上下舞台為界彼此對峙，其他人則以他們為中心圍成二個群體。二位男子以鏡像的姿態極力扭轉身軀，前俯、挺直、側彎、傾倒……以強大的身體張力將每個動作推至極點，又或者猛烈甩動全身激烈顫動。隨著鼓聲加速，他們的身體內在張力不斷堆疊，一波又一波推向更高更激越的爆發點。其他人或者匍匐在地，手中蘆花抖動，暗示荒野中風吹草動的危機與警覺；又或者呼應為首者扭曲的身體，在地面扭轉爬行，猶如禽獸蟲蟻的原始姿勢與精力。

日本前衛劇場導演鈴木忠志在論及現代社會與現代劇場時曾說：「我們似乎已經忘記了人類也是一種動物。」他認為人類社會在經歷現代化的過程後，發展了文明卻失去了文化：「我認為一個所謂有『文化』的社會，就是將人類身體的感知與表達能力發揮到極限的地方。」[28] 他以「動物性能源」與「非動物性能源」使用的區分作為現代化的關鍵轉折。雖然文明讓人類大幅度地擴展了身體機能，例如科技的發明讓我們可以看或聽得更遠、移動得更快，但是卻也令我們失去了「完整的人類身體」，這在現代劇場造成的「惡果」就是「將『身體機能』與『肉體感官』拆開」。[29] 於是他疾呼：

註釋：

23. Casey, 1987, p. 158.

24. Ibid., p. 160.

25. Fraleigh, Sondra Horton. *Dance and the Lived Body: A Descriptive Aesthetics*. Pittsburgh: University of Pittsburgh Press.1987.

26. 王鏡玲，《慶典美學》，臺北：博客思出版，2011，頁 197。王鏡玲所描述的情境包括了無垢的演出與排練。

27. 林麗珍訪談，1995 年 5 月 27 日。在 2019 年 11 月 30 日筆者與林麗珍的談話中，她再度提及此經歷並補充了更多細節。

[劇場] 必須將這些曾經被「肢解」的身體功能重組回來，恢復它的感知能力、表現力以及蘊藏在人類身體的力量，如此我們才能擁有一個有文化的文明。30

鈴木忠志強調「文化」和身體感知能力及肉體表現力密切相關，這與林麗珍的觀點不謀而合。同時，他的劇場奉行的「足的文化」，也和林麗珍的作品以步行為核心的實踐彼此相輝映。31 鈴木忠志闡述他的劇場身體理念：

在我訓練演員的方法裡，我特別強調「足」的部分。因為我相信身體跟地面溝通的意識，能喚醒整個身體功能的覺知……演員藉由重踩地面的姿勢，可以感受到自己身體內一股與生俱來的力量。經由這種姿勢的導引，可以創造出一個虛構的空間，也許甚至是一個儀式的空間。在這裡演員的身體實現了從個人意義變身到宇宙象徵的一種「變身」。32

導演陳芯宜拍攝的無垢舞蹈劇場影片《行者》，紀錄了〈蘆花／芒花〉在一次演出前彩排的過程。33 林麗珍親自示範這一幕的生命拼搏中，雙足的動作如何紮根而下，身體的力量如何拔地而起。她岔腿蹲低馬步，雙拳緊握在側，一面跨步下沉，一面用力喊著：

停止的時候「磅！」停在那邊，非常緊，然後「喝！」整個力量……都往地下走，然後芒花就開始拽上來，[力量] 先從下面一直上來，[往上] 推的時候，你們的臀部才會拱上來，一直上來、一直上來，上到沒辦法的時候才會「嘩！」，這一步才會出去。34

援引中元普度漳泉拼典故的〈蘆花〉，演現的是先民之間在芒花叢生的荒野中，最原始的生命拼搏與生存鬥爭。它的時間與精力結構以鼓聲為導引，快速的擊鼓不斷累積能量直到飽漲的頂點，之後鼓聲頓止、身體精力延續，然後突然釋放。緊接著鼓聲與動作又重新啟動，繼續攀向另一次高點。每一回都比上一回更強大更飽滿，一再一再地重覆，每一次都要盡全力以赴。林麗珍在動作示範後略顯激動地說：

沒有辦法分台上台下……每一次都要盡全力，……把所有的真的是全部推到盡點，做完的時候真的是筋疲力竭。所以我不是刻意要去做一個儀式，我是真的感覺那個盡全力的動人，[那是] 在所有劇場裡面最動人的 [部份]。我不要 [你] 用表演的，而是你盡全力時那個專注力就出現了，全部的腦子就空掉了，全部的精神就專注進到裡面。35

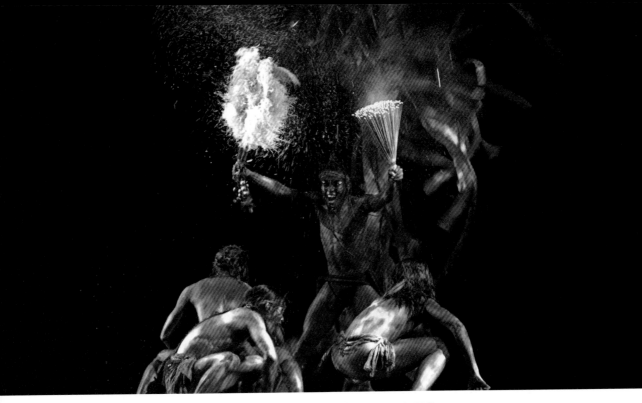

《醮》引火·2007 年·西班牙馬德里夏季城市藝術節·攝影：金成財｜無垢舞蹈劇場提供。

在 1995 年的時空脈絡下，〈蘆花〉和〈引火〉等充滿動物性能量的身體展演，確實挑戰了當時國內舞蹈表演普遍的美學觀，以及什麼樣的身體表現才是適切的舞蹈動作語言。換句話說，《醮》並不企圖轉化宗教祭儀為純粹的藝術作品。相反的，它是要以舞台的表演實踐達成儀式的效能 (efficacy) 與感染力 (affectivity)。林麗珍曾說：「在《醮》裡，某種意義上舞者成為一種『靈媒』。」[36] 一如台灣民間信仰中的乩童、靈乩，經由身體姿勢或動作的誘發，讓個體自我意識脫落，身體成為一個容器，允許另一個存在或力量進入。在〈蘆花〉和〈引火〉中，舞者們藉由身體劇烈的舞動進入「不由自主」的他異的存在樣態。這樣的現象在〈引火〉一幕尤其鮮明。

經歷〈蘆花〉漳泉拼的三名男子，聚集在高高撐起的象徵「老大公」的巨幅衣褀下，一人持香、一人手握蘆花、一人高舉一串銅鈴。

鼓聲中，手握銅鈴的男子彷彿憶起方才激烈的肉身拼搏，全身緊繃、口中發出淒厲的嗩

註釋：

28. 林于竝、劉守曜譯，鈴木忠志著，《文化就是身體》，臺北：國家表演藝術中心，2011，頁 7。

29. 同前註，頁 7-9。

30. 同前註，頁 9，粗體後加。

31. 關於無垢舞蹈劇場的步行美學，可以參考莫嵐蘭，《解讀無垢式美學──《醮》與《花神祭》轉生心像之劇場演現》，臺北：跳格肢體劇場，2014。其中亦提及鈴木忠志「足的文化」。

32. 林于竝、劉守曜譯，2011，頁 9, 15。

33. 那次彩排是《醮》於 2006 年的演出，林麗珍以氣勢十足的身體動作，為新一代的舞者示範。當時〈蘆花〉已改為〈芒花〉。

34. 陳芯宜，《行者》，臺北：行者影像文化，2015。

35. 同前註，粗體後加。雖然這段影片拍攝於 2006 年，但是它所顯現的林麗珍對於表演、肉身、精神力的思考與實踐，從 1995 年以來是一脈相承的。

喊。就在鼓聲止息時，他們三人緊靠彼此排成一列，以胯部丹田的力量帶動全身，驅動雙足向前邁進，每一步都使盡全力，每一寸的移動都艱難萬分。在發自臟腑的吶喊聲和陣陣催迫的銅鈴聲中，持鈴者從另二人的胯下扭曲著身體痛苦地爬出，然後又艱難地循原路蠕動爬行回去。站立的二人軀幹強力收縮，雙足猛烈頓地，似乎要藉骨盆的推力幫助他擠過那狹窄的生死之門。最後，手握蘆花的男子猛力鞭笞持鈴者，銅鈴聲愈響愈急，所有的身體劇烈震動，就在咆哮顫抖的高潮，他終於不支倒地，像一隻瀕死的野獸無法抑制地嗚咽悲鳴。

這段殘酷的肉身律動裡，交織著複雜的意象：生之艱難、死之悲壯、所有的生命攀住最後一口呼吸的強大慾望。〈引火〉結束在倒地的男子虛弱而緩慢地爬向上舞台的啜泣聲中，燈光的暗影裡前一幕漳泉拼的男子們一一倒臥地面，猶如戰爭結束屍橫遍野的景象。燈光漸暗後，鴨母笛高亢悲鳴的聲音由遠而近，昏暗中只見北管樂師邱火榮吹響著它慢慢越過舞台，然後漸漸遠去。這將近五分鐘的黑闇裡長聲哀訴的鴨母笛，宛如先前被鞭笞的男子嗚咽的迴聲，同時所有歷史上的戰爭與殺戮中倒地的魂魄，彷彿也在這一路拔高的樂聲裡獲得了撫慰與救贖。此段令人動容的

轉折，以聽覺的觸動，回應著先前幕與幕之間舞台深處的暗影裡，隱隱浮現的彷彿來自遙遠記憶的人影，有的手捧蓮燈，有的手拽蘆花。這闇黑而幽長的「留白」成為觀眾通往個人與集體記憶的強大甬道。

作家宋澤萊在 1970 年代後期寫成的短篇小說〈最後的一場戰爭〉，與《醮》隔著 20 年的時空有著微妙的呼應。小說篇名一語雙關，既是二戰後期台灣人被徵召參與太平洋戰爭的慘烈歷史，也是一名台籍日本兵在 70 年代的鹿港為了協助臺胞軍伕討回日軍軍郵而投入增額立委選舉的背水一戰。作家以近乎第一人稱意識流的筆法，讓主人翁穿梭於現時的鹿港與記憶中的婆羅洲打拿根戰場。其中幾幕描述反覆地交錯著天后宮乩童和陣頭的儀式以及南洋戰場痛苦的肉身記憶：

一個渾身捺滿金粉的乩童坐在小轎上，他赤條了黑褐的上身，一條纏腰紅長布紮得結實……他大叫一聲整個人從轎上摔下來，擎起鯊劍朝背部用力地砍，血滲出來了，金粉立即吸進它，變成赤褐一片，他猛搖著顫動的肉體，一顆瘦枯的顱骨使勁地搗，嘴唇緊合地歪向左右邊，兩隻眼鼻利鷹尖地瞅向空茫的天空，景物好像瞬息崩塌了，血肉自夢中飄揚升起。[37]

筆鋒隨即轉向「一九四五年四月，打拿根墮向歇斯底里的世界」，盟軍連續猛烈轟炸，日軍開採的油田接連爆炸死傷慘重，一名台灣兵發瘋後只能被同伴擊斃。接著部隊在雨林蠻荒中盲目逃竄「繼續不知所止的掙扎圖存」，突然場景又回到天后宮，宋江隊排陣列門，刀械鏗鏘猛烈搏鬥，同時獅陣在旁邊舞將開來，「殺獅的鬼卒擺動起邪氣的肢體，一蹦一跳躍動在人間地獄間。」緊接著的景象：

一九四五年十一月……一些長官切腹了，他們的屍體被抬到兄弟們的面前，血常是染透著土黃色的制服，一朵一朵像日本的旌

註釋：

36. 林麗珍訪談，1995 年 5 月 25 日。

37. 宋澤萊，〈最後的一場戰爭〉，《等待燈籠花開時》，臺北：前衛出版社，1988，頁165。這篇小說寫於1975–1980 年之間的戒嚴時期，但至 1988 年才正式出版。

《醮》·1995 年·攝影：陳點墨｜無垢舞蹈劇場提供。

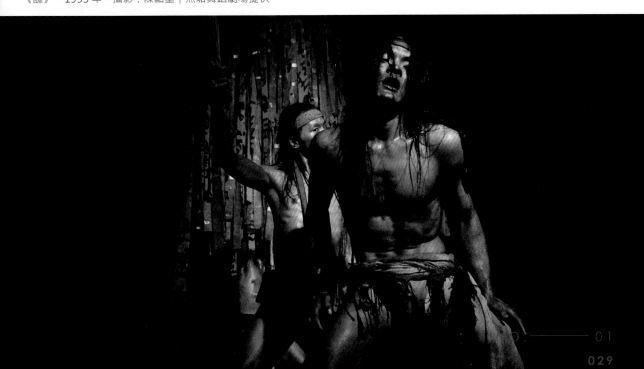

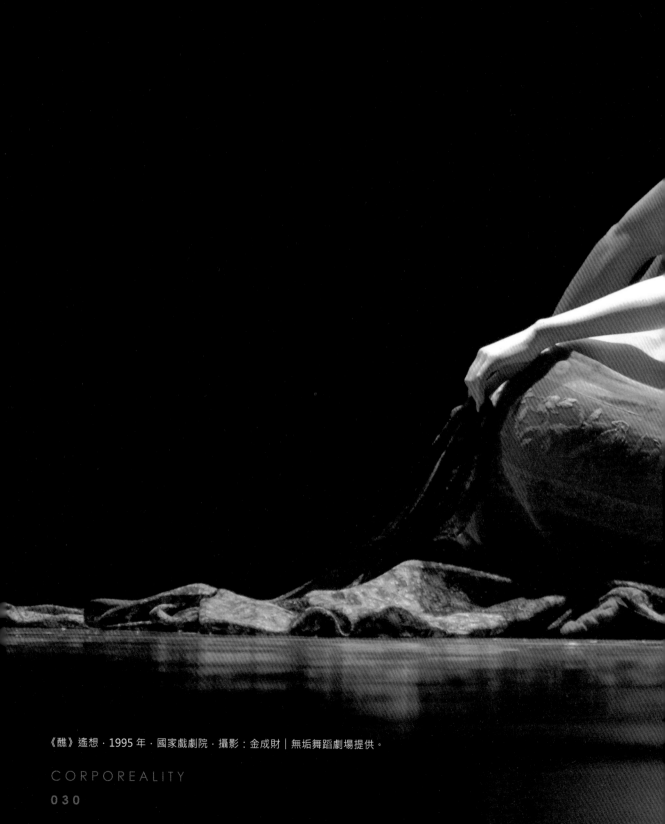

《醮》遙想・1995 年・國家戲劇院・攝影：金成財｜無垢舞蹈劇場提供。

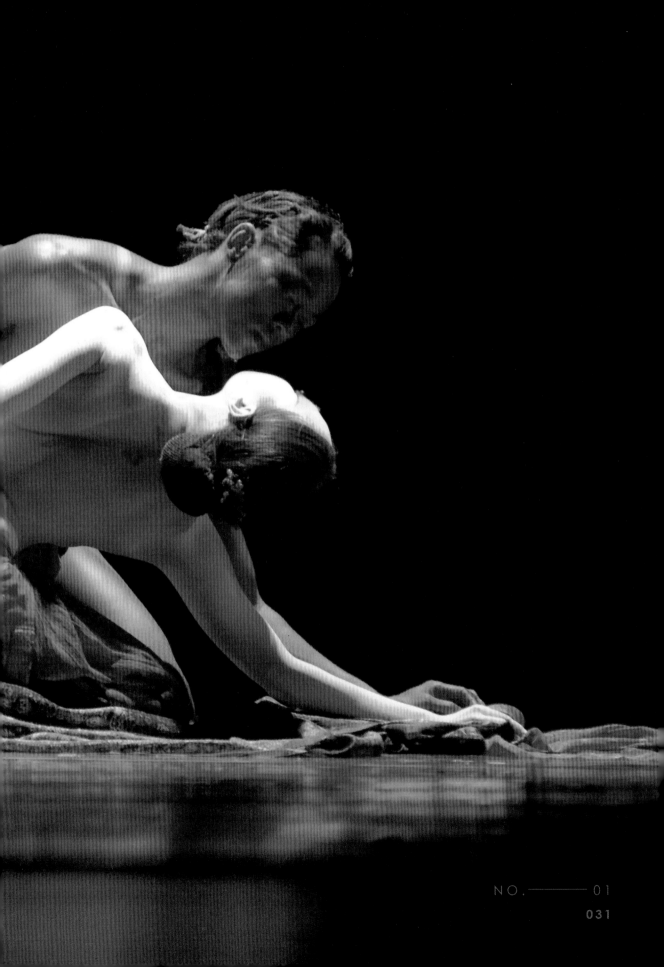

旗，肚腸在破裂時流出軟軟的灰黑腸子，死屍一逕是那樣蒼白羞澀。[38]

宋澤萊在小說的開篇處寫著：「以這篇小說獻給家父，他在太平洋戰爭中曾做過毫無代價的犧牲。」[39] 作家以虛構的文字在禁忌的年代裡，寫下一個世代的台灣人真實的肉身記憶與精神創傷。民俗祭典中乩童自殘而暴烈出神的身軀，首先是戰爭裡飽受摧殘、靈肉俱喪的強大隱喻，同時卻也指向那些備受壓抑的創傷記憶得以獲得救贖與昇華的寄託。反覆的殖民歷史與政權交替，再加上戰後的軍事化戒嚴統治，台灣島上的人民不分族群，在整個二十世紀裡，有許許多多的切身之痛被埋葬在記憶的荒漠與大海。[40]

《醮》以儀式劇場的企圖呼應著這樣的歷史情感與身體敘事。〈獻香〉的隊伍從幽遠的時間深處踏海而來，召喚出記憶中日思夜念或深埋遺忘的人影，以綿長的呼吸與跌宕的步伐，喚醒人們久被禁錮的身心感知。〈引火〉如起乩般殘酷而暴烈的舞動，將精神與肉體推至極限之外，要把數十年來積累在台灣人集體意識與肉身形體的異化之自我與敵體化的人我關係，如驅魔般洗滌殆盡。

儀式劇場之鏡

林麗珍以一場「真實的儀式」看待《醮》的創作與展演，同時舞台上的舞者們不僅是表演者，也是將自我獻身的「靈媒」。編舞家如此描述〈點妝〉裡，在日思夜念的重逢之前，以手為鏡慎重梳妝的女子：

她流浪那麼久，漂泊那麼久，和觀眾就在這樣一個空間裡面相遇。事實上，我們不知道是她在看我們，還是我們在看她。互相像是在照鏡子一樣，劇場就像那面鏡子，我們看到自己在那邊。[41]

從〈點妝〉到〈遙想〉，手執布幔或握持蘆花的侍女們，容貌與姿態都極度靜肅專注，賦予男女主人翁的深情相遇一個精神性的儀式框架，以及相伴隨的宇宙天心 (cosmic) 象徵力量—陰陽、死生、天地等大生命的課題。那夢境般的場景呼應著巫宗教神秘經驗中夢思的呈現，借用余德慧的話，夢思本身是「神話的語言」、「象徵的運轉」：「將人世的紛亂收歸一處，使得人看見神聖的入口」。[42]

跨越臨床心理學與宗教現象學研究的余德慧，以文化詮釋與現象學方法考察台灣民間巫宗教的療遇儀式現場，尤其是牽亡魂的儀

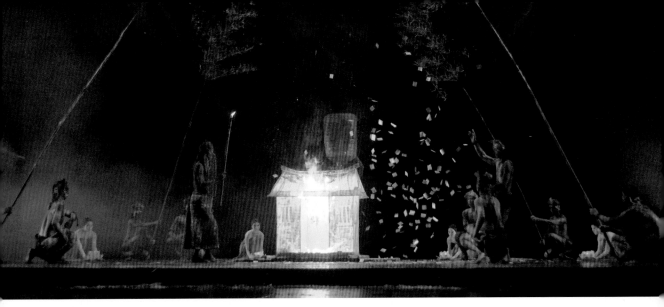

《醮》湮滅．1995 年．國家戲劇院．攝影：金成財｜無垢舞蹈劇場提供。

式行為。他指出巫者是被人間的殘酷與受苦所引出，因此巫宗教具有強烈的人間性，但同時又充滿了夜夢的想像以及宇宙天心的原初象徵潛能。不同於正典宗教仰賴文字文本穩定的訓示，民間巫宗教必須重覆儀式的現場，以身體性的展演顯示天啟，並給出當下「問事」（問代誌）的答案。這其中「生死場」（牽亡）是巫宗教最重要的問事現場。生者透過牽亡者作為亡靈的媒介，與死者重新遭逢，進行對話甚至彼此詰問，以修補死亡造成的失落與斷裂。在「生死場」中，人在裂隙的失落時光裡重演相會或以話語重述往事，於是新的關係安置得以出現，象徵的秩序從演示或話語中得以浮出。[43]

余德慧以記憶的時間現象學為方法，描述牽亡者在「生死場」開啟的「史性空間」，以及其中彰顯的「史性的意識」。生者（失落者）的現在作為「史性的原點」（historical origin），而她／他對過往經驗的重演或重述則是「歷史距離的回歸」。生命遭逢的失落與斷裂，使得受苦的主體（生者／失落者）渴望經由歷史經驗的重訪，而重獲生命的完整

與真切。余德慧詮釋「史性原點」作為「歷史距離的重返運動」：

　　史性原點意味著眼前的境況，說話憑藉之處，也是孕育任何回憶的處所……因此史性原點並不再是指某個固定的時刻，而是「經驗之所以能夠組織起來的蘊生之處」，也就是回憶之所以「能夠」（enabling）說出的當下

註釋：

38. 同前註，頁 168。
39. 同前註，頁 147。
40. 宋澤萊在《等待燈籠花開時》的序言裡，記述了 1970 年代他當兵時目睹的一樁部隊慘案，一名發瘋的老士官長將同隊的士官們全部槍殺。戰後這些從家鄉被連根拔起的老兵們，因二岸的敵對而與故鄉親人長久隔絕，連親情的連繫都成為政治禁忌，是另一群被迫埋葬記憶的人們。
41. 林麗珍訪談，2006。這可以說明為何 1998 年《醮》到亞維儂藝術節演出時，法文的舞名翻譯是 Mirrors de Vie（生命之鏡）。
42. 余德慧，《台灣巫宗教的心靈療遇》，臺北：心靈工坊，2006，頁 80-81。
43. 同前註，頁 22-45。

……當下的缺憾給了歷史重返的機會，人才有了第二次的真切，認識（歷史的理解）於焉開始。[44]

這段文字和同樣以時間現象學方法探討記憶的凱西遙相呼應，雙雙鋪陳出與身體感知、歷史經驗緊密交纏的記憶存有學思路。這其中「記憶的濃厚自主性」以其「未竟之殘留」與當下現實互動，蘊生出新的理解與連結，並且構成主體在世存有的根基與條件。

余德慧以「切近性」生動地描述出，在「生死場」歷史重返的時間裂隙裡主體與記憶的互動關係：

我們在歷史經驗有個親近，卻是「有距離」的親近；我雖浸淫其間，卻又是歷史地移開位置；我在外面看我自己，卻有著自己在裡頭的感覺……我在每個「現在」的原點之處回到決裂的每個縫隙，在縫隙裡我有「那個我」……在冥冥之處，生命經驗從過往經驗的暗房裡不由自主地顯影。

這段如夢境般的描述，驚異而傳神地說明了《醮》的儀式劇場中觀眾的感知經驗如何運作，象徵寓意如何可能。林麗珍說劇場就如一面鏡子，鏡裡的表演者與鏡外的觀眾互相凝視。如果觀眾是尋求記憶救贖的失落者，那麼表演者就是演現那歷史經驗的巫者，後者成為前者召喚自身記憶的容器。這面儀式劇場之鏡，絕非西方劇場傳統中模擬現實的反射之鏡 (mimetic mirror)，而是一道通往記憶與夢境的入口，在這裡，史性原點的「切近性」既是回歸，也是開創。儀式劇場的觀演關係（更正確說是參與關係）不在角色認同，而是在那交遇的過程中，如何達至更真切、更深邃的自我理解，因此療遇與救贖成為可能。

陳界仁從《本生圖》發展而出的錄像裝置作品《凌遲考：一張歷史照片的迴音》(2002) 和日後一系列的影像創作，亦可置入上述的時間與記憶存有學架構，以及肉身與感知敘事的脈絡中加以閱讀。攝影鏡頭在空間中極緩的推移積累出濃稠的時間感知意識。在如此聚焦專注的凝視下，受刑者恍惚的神情、被極度放大的肢體局部、彷彿無盡流淌的泊泊鮮血，將肉身的存有往時空向度裡極限展延，直到跨越那歷史黑洞的鴻溝。鏡頭穿越受凌遲者胸前的傷口，進入闇黑的記憶甬道（受凌遲者的身軀），望見被壓抑在肉身底層仍在滲血作痛的歷史創傷─在洞口的另一端，除了一座座殖民歷程的遺跡斷垣外，我們看見已然白髮蒼蒼的被全球化資本運作犧牲的紡織廠失業女工，她們揭開一位年輕男子的

襯衫，露出胸膛上被凌遲的傷口。他與先前受凌遲者的形象如鏡像般彼此映照，形成歷史與當代之間往復迴盪的迴圈，將觀者捲入鏡頭推移的時間脈流。猶如先前描述的儀式劇場之鏡，觀者在螢幕的影像中乍然照見「自身」。

不論是林麗珍的《醮》，或者是陳界仁與吳天章的作品，都以肉身記憶的存有學為方法，參與催生了自上個世紀90年代迸發的台灣當代藝術中「肉身轉向」與「感知經驗」典範轉移。這股帶有高度歷史意識的創造力，背後推動的驅力是要凝視這座島嶼現、當代歷史中記憶的黑洞，那些仍被深埋遺忘而無法訴說的肉身經驗與創傷記憶，找尋可以「重新敘事」的感知語言。借用余德慧的話，正是經由這些「再接續」和「再遭逢」的行動，

人們得以在裂隙之間進行修補的工作，完成作為社會人「精神的再生產」。[45]

作者：

陳雅萍，國立臺北藝術大學舞蹈學院副教授兼碩博班總召集人，臺灣舞蹈研究學會理事長。研究興趣包括：台灣當代舞蹈史、現代性理論、跨文化身體哲學、性別與身體等。著有中文專書《主體的叩問：現代性·歷史·台灣當代舞蹈》(2011)。學術著作發表於國內外重要期刊及多本中英文專書。

註釋：

44. 同前註，頁37–38。
45. 同前註，頁21。所謂的「社會人」意指生活在關係性脈絡的人。

《醮》水映·1995年·國家戲劇院·攝影：金成財｜無垢舞蹈劇場提供。

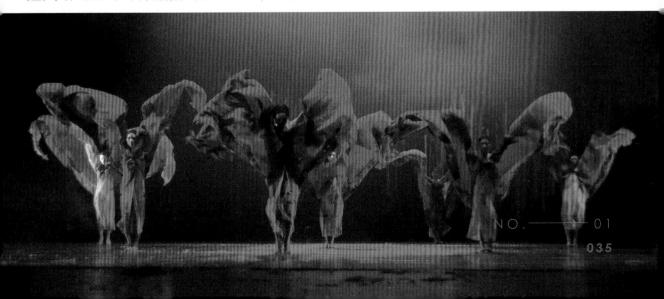

NO.————01

035

《醮》‧1995 年‧國家戲劇院‧攝影：金成財│無垢舞蹈劇場提供。

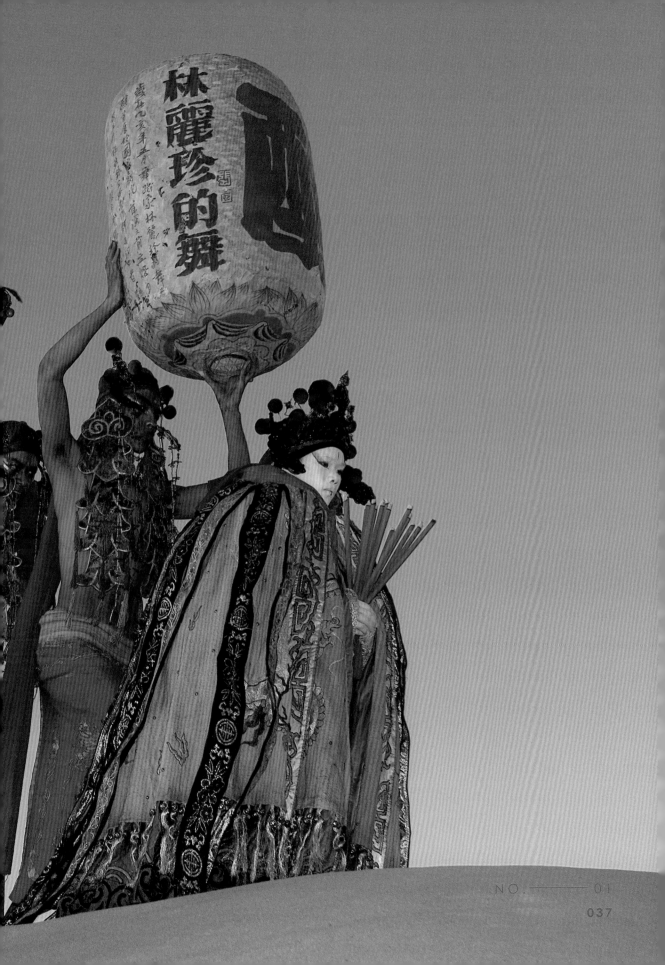

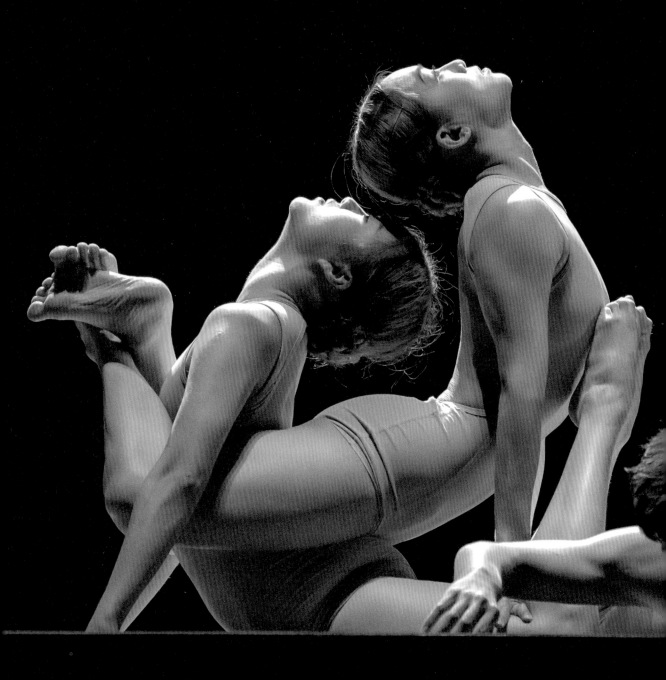

《極相林》· 2020 年 · 攝影 : 劉振祥 | 何曉玫 MEIMAGE 舞團提供。

身體／身驅

亞洲身體對談講座／陳界仁 X 何曉玫

關於肉身記憶與歷史敘事

文稿整理 ———————— 張婷媛

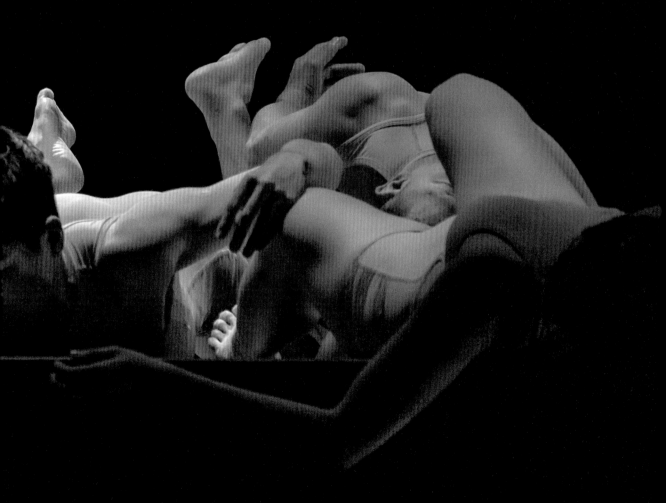

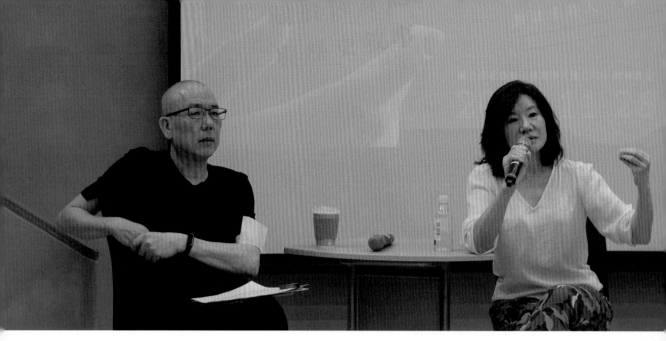

左為視覺藝術家陳界仁，右為編舞家何曉玫，2020 年，攝影：吳穎棻 | 北藝大舞蹈學院提供。

前言

2020 年 11 月 26 日，視覺藝術家陳界仁與編舞家何曉玫，以及主持人陳雅萍、回應人林于竝，關於「身體」在不同藝術媒介中的再現與不可再現、幽微感知與肉身敘事，做了精彩的對談。

從提問與質問何謂「亞洲」、「身體」開始構思，在殖民與後（新）殖民的脈絡中，在全球化失速與疫情極凍的現況下，關於肉身與感知，被建構的歷史敘事、痛感、舞蹈如何使人類回到共同體的狀態……兩位藝術家肯定藝術的能力，以創作試圖提供面對世界的另一種可能。我們將講座內容，以對談選粹方式而呈現。

影像與舞蹈
創作思考與關懷面向

陳雅萍：

很榮幸邀請到兩位國家文藝獎的得主，陳界仁老師跟何曉玫老師，就他們的創作進行對談。大家在兩位藝術家的作品介紹影片裡看到，影像跟舞蹈本來就是非常不一樣的媒介，他們各自創作的關懷其實也非常不同，但是這樣的對話非常珍貴。大家可以看到界仁老師的作品裡面，對於人的關注是非常強烈的，尤其是他透過身體的存在，在鏡頭之下說出許多身體曾經經歷過的歷史。這樣的創作思考，跟舞蹈或是整個表演藝術劇場的語言再現的思維，其實有很多可以對話的空間，這也是為什麼我們想促成這一次交流的原因。

界仁老師的作品裡面，這些年來他一直關注在全球化與資本主義的情境之下，勞工所面臨的處境。作品裡面的演員很多都是失業的勞工，

何曉玫 MEIMAGE 舞團網站

他們被帶回原來工作的、已經變成廢墟的場景，重新活過他們曾經勞動過的事情。在鏡頭的凝視之下，這些身體主體某種程度來講既缺席又在場：缺席指的是他們在歷史之中，總是不被賦予可以訴說的主體位置；可是從創作者或觀眾的角度，如何站在那樣的缺席位置裡，聆聽他們可以述說出來的那個敘事。我很想聽界仁老師說說他在創作裡面，他對於這些事情的關懷，跟他創作的思考是什麼。

數據的時代
我們活在母體之中

陳界仁：

在場的很多是 2000 年上下出生的年輕人，對你們來講，網絡、電腦所有的這一切都是自然物，在你們出生前，它們就已經存在了。網絡公司或科技巨頭要收集大量的數據，我們都成為數據的一部份，然後這些數據在通過演算法之後，再重新讓我們接收到這些訊息。

對你們來講，一出生這個世界就是這樣，大部分的年輕人會有學貸，各式各樣的問題，可能有很多人看不到未來。世界本來不是這樣子，但它怎麼演變成這樣？這是很複雜的歷史。

如果以 2018 年的數據，全球最有錢的 26 個人，他們個人資產總和幾乎等同全球一半人口的資產。

簡單來講，其實我們已經是在一個母體內了，也就是電影《駭客任務》裡面講的 Matrix。所以當我們談主體、談個人，談「我」的感覺的時候，尤其是我稱之為後網絡、數位的時代，你們作為原始資料的大數據的內容之一，被演算法、AI 控制住了，使用社交媒體也都習以為常。

如果各位有興趣去查，你們今天慣用的，已經成為我們主體或身體一部分的這些產品，你們會充分了解，其實你們跟《駭客任務》母體裡面生活的人沒有什麼差別。你們活在經濟很不穩定、房價很高的社會，這些事其實都不是自然發生的。

但為什麼你們會接受？有一個概念叫後真相政治，其實就是假新聞，或者不是重點的新聞，局部的事實可能混雜大量的謊言，這些訊息都有很複雜的目的。以前我們提到原料，會聯想到石油、礦產之類，但如今這個世界的原料就是各位。不管是跟後網絡交接在一起的身體狀況，還是要談純粹的肉體，我覺得它們存在很多空間。

我們都是被植入的
一切都不自然

陳界仁：

在你們出生前，很多人在想像，做為一個純粹的人，最後一道防線是藝術。大家想像一下，不管 AI 有多強，藝術應該是人最後可以自我保存的、能夠證明自己存在的方法。各位可能知道，AI 畫畫已經可以比真人的畫還有「人味」，他們可以做出各式各樣的東西。你以為人能做出來的手感和味道，好像是 AI 無法企及的，但今天已經證明，他們其實可以做音樂、寫詩等等這些，由於大數據的量遠遠超過個體，加上越來越厲害的演算法，我們今天在講虛擬或真實的討論，都有點古老了，基本上我們已經分不出來了，這中間沒有任何界線。

當你在講生命經驗、獨立思考、感覺的時候，先了解一下你怎麼知道這些事情的——我們都是被植入的。當你們未來做創作的時候，先退一步，先去假想我們可能真的就在一個母體裡面。我想作為一個創作者都涉及到一個問題：你有存在感，你有話想說，但我們為什麼存在？當一件事情看起來越自然，我們就越要懷疑，因為其實一切都不自然。

陳雅萍：

謝謝老師提供一個路徑，思考我們存在的問題。的確，如果你們以後有機會看界仁老師

作品的時候，你會發現，他一直不斷在思考，我們背後的這些框架，某種程度界定了我們如何思考，如何看待自己在這個世界上的存有，甚至我們跟他人、金錢、體制的關係，所有背後很細微的脈絡。延續界仁老師剛才開啟的這個話題，或許也可以請曉玫老師回應，我們如何在這樣的當代架構之下，看待身體實踐或創造的事。

舞蹈的共有性
面對身體　面對當下的珍貴

何曉玫：

在場有很多舞蹈系的學生，我們成長的過程大概有一個很相似的背景：從小我們花很多時間在一個教室埋頭練功，跟自己的身體做無止盡的練習和對話，在這個過程裡面，可能你嘗試成為什麼，在那個過程不斷受到刺激、挫折，或者面對很多現實。你不是那隻天鵝，你沒辦法輕而易舉就能做到動作，沒辦法成為很漂亮的、你想像自己可以成為的舞者。

長期在這個過程裡面，會從身體裡有很多發現——發現自己跟別人不一樣，或者有些地方跟自己一樣，慢慢從身體的經驗裡面去體會

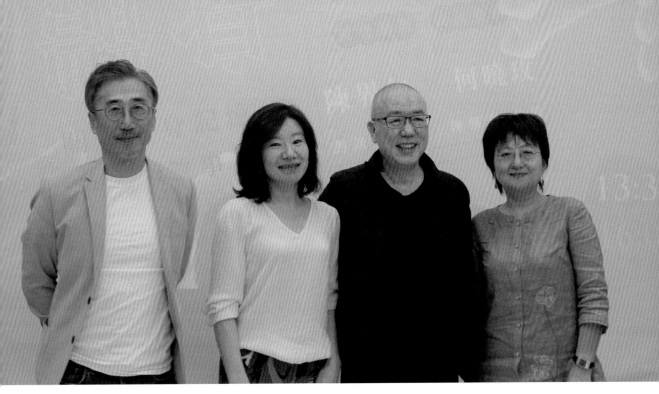

從左至右：講座回應人林于竝，編舞家何曉玫，視覺藝術家陳界仁，主持人陳雅萍，2020年，攝影：吳穎棻 | 北藝大舞蹈學院提供。

這些。我一直在想舞蹈到底是什麼？舞蹈這件事情它存在的意義是什麼？或者說舞蹈的核心到底是什麼？

我一直從創作裡提問，我為什麼要編舞？明明有這麼多人在編舞，我為什麼還要做這樣的事情？在思考的過程裡面，我在想，舞蹈在人的初始就跟我們在一起了，在以前可能是一種儀式或勞動，或者是一群人對於未知或自我恐懼的反應，甚至是夢想。在語言無法滿足的狀態下，有了身體的行動，然後某種程度上因為這樣的行動，滿足了自己或別人，舞蹈因為這樣的過程不斷地被發展、演練出來，成為儀式或勞動的舞蹈等等。

身體好像也有一種歷史的語言。其中很重要、很可貴的是，舞蹈有一種共有性，它不是只有給自己的，他是給整個家族、社群，是一群人共有的，我覺得「共有性」是以前舞蹈裡面很重要的一種關係。

當代舞蹈可能比較是藝術家或創作者的思想表達，有時候我會想，關於共有性，我們是不是想得比較少？但我們自己長期與身體工作的這件事，某種程度上又讓我們保有一種純粹性。當我們跟自己抗爭，在身體尋找另一種可能性的時候，其實是最真實面對自己的時候，那個當下好像是最珍貴的。

我記得看過一個影片，它說在未來的科技時代裡面，可能有很多人會失去工作，但它認為有十種工作不會被淘汰掉，其中一個居然就是舞蹈老師。別的工作或許可以被AI取代，但舞蹈老師不會。仔細去想，AI或機器人不會告訴你對於身體的感受應該怎麼調整，或者教你怎麼站穩重心。這是無法被取代的事。

肉身也是
影像保留「暫現倏影」的慾望

陳雅萍：

視覺的影像跟舞蹈，兩者是非常不同的媒介。舞蹈好像是在人類開始時就存在了，人類開始會使用肢體，開始用身體表達的時候，舞蹈就誕生了。不管時代和科技如何變化，舞蹈最核心的媒介還是我們的血肉之軀。編舞者跟創作者，總是會探問關於身體某些本質的問題。

影像是進入了工業化之後的產物，在這樣的脈絡下，鏡頭的凝視，好像擁有某種先天性的關懷，它會去叩問現代性之下的個人，社會的樣態，人跟人之間的關係，以及鏡頭對於它所存在的、與它所凝視的世界之間的關係。

我們從界仁老師的作品裡面已經可以看到這樣的脈絡，很有趣的是，我們剛才提到，舞蹈或許是數位化的世界，數位母體的裡面，人作為「存在」很重要的抵抗。我們同時也在界仁老師的作品裡面，看到人的存在其實編織了非常複雜的歷史脈絡，及整個全球政治經濟之下所銘刻出來的肉身樣態，界仁老師可不可以跟我們分享這個部分？

陳界仁：

影像如果不只是把它從攝影術跟電影技術的發明，而是追溯到幾萬年前的洞窟壁畫，其實當時裡面就有畫動物的運動形式。舞蹈有一個我覺得很棒的東西，就是舞蹈是「無而忽有，暫現倏影」。當你做一個動作，它就是突然、暫時顯現，然後馬上就消失了，一切都是剎那。

舞蹈，或我們作為肉身的存在，終究會有消亡的時候。我們一方面覺得這是作為肉身的可貴之處，但另一方面人也會有種慾望想要把它定下來，所以它需要各種技術，以外部化的方式保存。

所以，我是用一個比較寬的方式去看影像，我們會有一種慾望想要把暫現倏影的肉身保留下來。此刻大家都在這個空間內，有無數的影像跟資訊都在這個空間中傳遞。如果我們要講一個廣義的影像，這邊就會有好多層次，有作為電子讓我們看不到的；也有傳送到手機裡面，以影像的方式顯示出來的，其實我們都被它包圍著。簡單來講，我們都在影像之內，我們作為肉身，本身也是一個幻象或影像。

視覺藝術家陳界仁‧2020 年‧攝影：吳穎荼｜北藝大舞蹈學院提供。

藝術的能力是
勇於想像另一種可能性

陳界仁：

當我在做影像作品的時候，我不太用工具的角度去想，我希望用作為一個人，從大一點的角度去想，這裡面有部分可能就會牽涉到身體跟舞蹈。

我看電影的時候不太能看劇情片，因為以前工作的關係，會知道它有一些基本套路，最基本的套路就是矛盾、衝突、解決，以及怎麼去塑造人物和劇情，怎麼處理這之間的不斷反覆。這裡面有很多編劇的技巧，所有的一切都是在提高眼球的黏著度，製造懸念，讓你進入其中，編劇就是在做這樣的事情。

但還有比編劇更複雜的。例如玩一個遊戲，或者追偶像團體，你想成為某種人，你的慾望會投射到那裡去，它的確是我們人性的一部份。但是我們一方面被那些東西吸引住，另一方面社會又很殘酷地告訴我們，其實我們絕大部分的人都沒有辦法做到。

我們努力想成為那些心目中的偶像，但是很可能大部分都會被淘汰掉。我們總會幻想自己有可能成名，為什麼我們總是這樣幻想？我們有沒有辦法轉移另外一種幻想——偶像很不錯，但我們可以發展成另一種樣子，但大家都對這件事沒信心。所以我覺得，如果今天藝術還有一些意義，那就是應該盡可能給大家這種訊息。

我拍影片的時候，我的工作人員幾乎都是失業的勞工。我用最簡單的方式，最普通的人，甚至好像被淘汰的時代廢棄品。但不要忘了，他們只是失業，不是沒有技術，五十歲有五十

歲的技術，四十歲有四十歲的技術，不同年齡都會有他們的技術，還有充分的滄桑。我覺得當一個好的演員也好，一個好的舞者、藝術家也好，我覺得滄桑很重要，雖然青春也很棒，但這兩者都很重要。

我從來不覺得自己在做什麼實驗電影，我在做的事情，就是覺得它可以成為另一種狀態，我們可以成為一種臨時性的共同體。我們剛剛談到舞蹈的儀式性，它有一個最根本的原因，就是一個部落的大家必須要共生，要互

相幫助，其中一個方式就是通過舞蹈的形式，通過一種類宗教的形式，養成大家的習慣，通過這些儀式之後，大家知道只有互相配合才夠把一件事情完成。

回到當代來講，其實我們更需要這件事。現實的世界是，我們的選擇被少數的幾家公司壟斷，你們難道要把自己捲進那樣的世界，只讓很少數的人來決定你們的命運？只要敢不甩他們，就可以開創另一個世界，這就是回到某種主體性最素樸的態度。

《凌遲考：一張歷史照片的迴音》·2002 年·攝影：杜宗尚 | 陳界仁工作室提供。

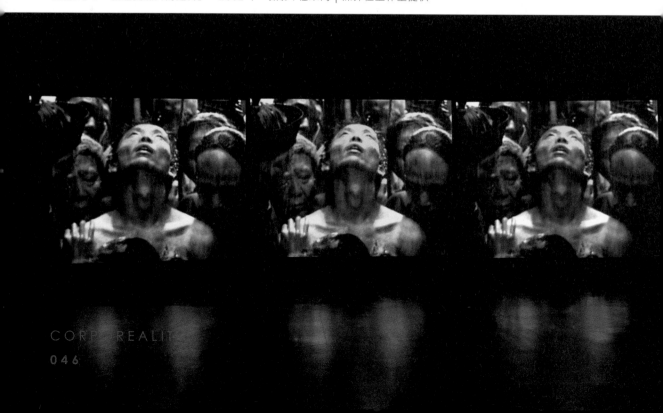

如果在原始時代的時候，傳統舞蹈讓人們以一種共同體的形式，使生命連結在一起，我覺得在今天的後網路時代，它可以是另外一種形式，做某種內爆者。你如果不做內爆者，其實是沒有活路的。例如，當你做一個youtuber，你就會想要流量，但平台公司如果真的要對付你，他可以控制你的流量，於是你就很難獲利。怎麼對付他們？其實就是從思想、動作，甚至舞蹈開始。我相信再過十年，更新的一代會更渴望人跟人聚在一起，如果我們用廣義的舞蹈來看，就是身體的相聚。所以，去面對倫理和社會的問題，包括要怎麼擺脫慾望的想像，我覺得舞蹈，或者說人與人的重新相聚，都是一個根源。

充分的滄桑
身體的真實再現

何曉玫：

界仁老師一直在鼓勵我們做為一個創作者，要保有自主性，或者說我們真實去面對自身的這件事，然後反思到底哪些東西是真相，哪些東西是被建構的，我們有能力和機會去做自己的造像，不管是從影像或是從舞蹈這個介面，我們有自己造像的方式。

舞蹈創作對我來講也是一種造像，透過一種時間和空間的運動語彙，把腦海裡的東西形塑出來。但我和界仁老師面對的工作對象是很不一樣的，界仁影片裡完全是素人，跟我面對的舞者又完全不一樣。

有一次我在和界仁聊天的時候，他提到怎麼跟這些素人工作，我覺得這件事對我來講很重要。要成為一個舞者，有很高的技術能力好像就夠了，但沒想到「充分的滄桑」也是一個很重要的條件。滄桑怎麼來？那是一個人很重要的、在不同年齡層的我們，對於自己存在的不同感情。在創作作品的時候，我是讓舞者造那個像，我希望他們在舞台上看起來像什麼；而界仁作品裡面呈現的這些人，對我來說很令人震驚的事情是，他一直讓他們保有原本的狀態。

所以在看界仁的作品時，其實我感覺那非常地舞蹈。廣義性的舞蹈不一定是技術，而是我看到好像一個人、一個生命的縮影以一種造像的方式存在。我很想聽聽，你怎麼跟這些素人演員工作？有時候我們明明知道，在舞台上，我們不想要去「演」一個東西，但如何讓這個再現不是演出來的，而是很真實呈現自己？

陳界仁：

那我換一個方式切入好了，曉玫老師的作品
《極相林》，我進國家劇院看彩排場的時候，
舞者還在暖身，燈光都還沒準備好，但有個
好處是你可以很近地看到舞者的表演。

你很清楚地看到，他們是很年輕的舞者，也
只有那樣的體能狀態才能勝任，因為必須消
耗大量體力。舞蹈很難描述，它不是語言的
東西，但我看彩排的時候，很清楚地看到，
演員在暖身時還是他自己，但是隨著他的動

作，慢慢地就不是日常的動作，這裡面慢慢
有一種變身的過程，把日常的身體脫掉，有
另外一個身體出來。當走到某個邊界的時候，
年齡感會消失，因為那種身體的疲累跟撐下
去的邊界，會進入一種無法言說的狀態。每
個演員，一開始很清楚是不同的個體，到最
後形成一個氣場，這氣場不是因為個體消失，
而是他們共同形成了一個整體。

身體專業訓練的必要性是在於，一般人根本做
不到那個動作。他們一直在探索身體的極限，

編舞家何曉玫 · 2020 年 · 攝影：吳穎萱 | 北藝大舞蹈學院提供。

即便是最專業的舞者也有他的極限。在那個糾纏的過程當中，我覺得舞者完全把人間的身分脫掉了。

這些舞者可能都沒有想到這些事，我覺得這個時候很迷人。舞者忘了他是舞者，然後在這裡面形成了一個場，既有共同存在的部分，也有個別存在的部分。我覺得舞者意識到自己存在的這件事情很重要，我相信從訓練過程一直到現場，還有表演的時候，中間其實他們會有極限，可是又必須要撐下去，體力再好都有撐到邊界的時候，但那個時刻，對我來講就是存在的意義。

我看《極相林》的時候一直有這種感覺，一直到他們表演結束了，舞者們慢慢才回到他個體的狀況。我覺得，這其實就是舞蹈為什麼要存在的理由。你們一定都知道，即使是同一個舞者，也不可能跳出同一支舞，就像沒有人可以待在同一條河上一樣。因為只要有一個人慢了零點幾秒，整個節奏就不對了。對舞者來講那個瞬間的存在，是他之所以重要的原因，因為只有瞬間。

疼痛是
人類共同感的連結

陳雅萍：
兩位藝術家作品裡面都有所謂的肉身性，與「痛」這件事情。痛作為生命經驗，對於我們生命的意義，到底是什麼？剛才談到《極相林》，或許我們先讓曉玫老師說一下這個作品。她在創作的時候對於身體的思考，和之前的作品其實是非常不一樣的。

何曉玫：
我在做《極相林》的時候在想，為什麼舞蹈在台灣，好像不是那麼受到注目的藝術表現形式？會不會我們的表達方式遠離了舞蹈這件事情？其實舞蹈應該是很簡單的事，因為每個人的身體，對自己都是極度重要的。

我想到一件很有趣的事，前陣子有個朋友問我，電影《雲端情人》裡面講到，AI 也有作為心靈伴侶的可能，可以滿足精神上的需求，甚至更多的理解。他問我，「你覺得我們可以愛上一個沒有身體的人嗎？」我那時候思考了幾天，答案是不行。理由很簡單，因為我們來到這個世界，是透過這個身體，我們是用這個形式存在於這個世界，所有的共感，

所有情感的基礎都來自於身體。

我在做《極相林》的時候，就覺得舞蹈應該有這樣的能力，也就是共感這件事。而人的共感，最強烈的其實是「痛」。痛到底能帶給我們什麼？我們都很怕「痛」，避之惟恐不及。可是人類基因的演化下來，它還是沒有在我們的身體裡面消失掉，顯然痛一定是很重要的事情，而且一定有它存在的理由。

對觀眾來講，我不希望他們是坐在那裡，只是用眼睛在看一場舞蹈，這樣就失去了身體的共同性。我要怎麼樣讓觀眾有所共感？這個問題加強了我在創作中對於痛的探索。所以在《極相林》裡面，我其實希望正面看到「痛」帶給我們的意義，我同時也在想生命的本質，我們透過這個身體來到這個世界，當身體被受限在一段時間的開始跟結束，好像我們的生命就結束了。

可是當我們從另一個科學層面看待身體的時候，身體的構成又是最基礎的原子，和構成身

《凌遲考：一張歷史照片的迴音》· 2002 年 · 攝影：杜宗尚 | 陳界仁工作室提供。

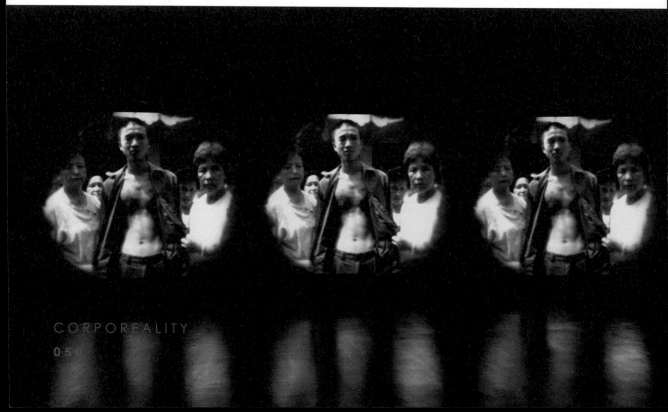

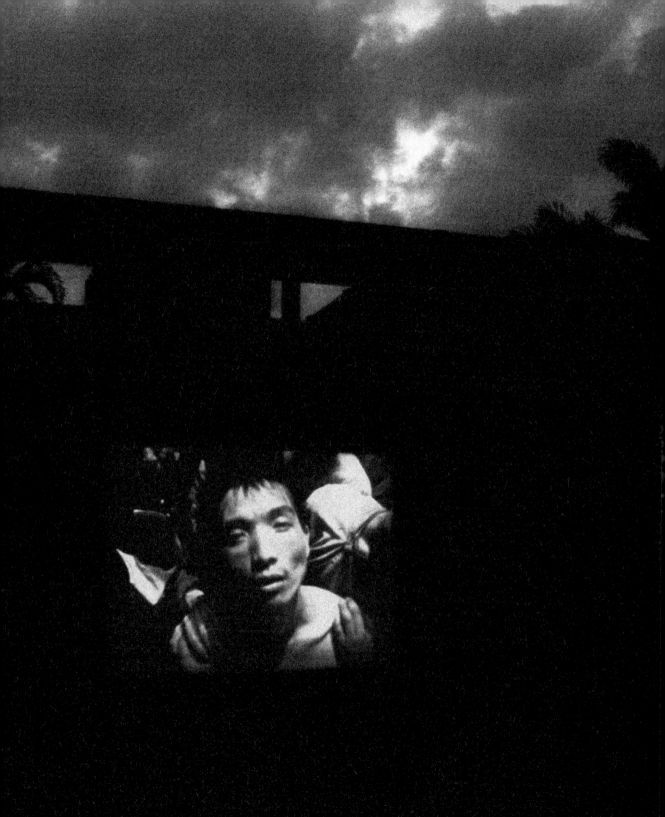

《凌遲考‧一張歷史照片的迴音》‧2002 年‧攝影‧陳界仁｜陳界仁工作室提供。

旁環境的基本物質是一樣的。那我們的肉身，可不可以穿越眼睛看到的東西？因為是我們的眼睛把它形塑成不同的物件，我們可不可以在另外一個感知裡面，讓身體穿越那個界線？

對於身體的挑戰，限制不是在形體上，我試著在動作的質地上流變，身體可不可以變成煙？或者是流水？或者是神話裡的想像？甚至我們信仰的神？

召喚廣義的痛感
藝術是開展感性的技術

陳雅萍：
關於疼痛，我想多問一點。界仁老師作品裡面身體性非常強，鏡頭中他所拍攝的空間充滿肉身性，在那樣的廢墟裡面，所有殘骸堆疊起來，都是歷史所遺留下來的殘痕。他的鏡頭凝視已經年老的女工，她們的身體充滿了磨損，在鏡頭凝視之下是非常強烈的存在，讓看的人不斷在腦海中思索很多問題，希望老師多談一點。

陳界仁：
我年輕的時候，台灣曾經是好萊塢的動畫加工廠，我曾經做過動畫加工的企劃。我們其實是在幫全球的兒童製造記憶，幾乎全球的小朋友都看同樣的卡通，賣同樣的周邊商品。但是我有一天深刻地感覺到，我們憑什麼幫別人生產記憶？我們以為的自然，我們以為的童年，其實很大一部份都是被生產出來的。這些東西一直發展到今天，有一個很關鍵的事情，就是痛感的消失或者說痛感的被娛樂化。

痛感的消失，像是卡通人物從高樓摔下來，摔扁了又會彈回來？但是現實中不會這樣。痛感消失了，快感不斷加強，我們對時間的感知被加速⋯⋯這裡面其實有非常多複雜的專業技術，甚至我們可以說是很可怕的科學。

我想講的重思痛感，並不是浪漫化痛感，而是我們忘了日常的痛。我們沒有辦法意識到痛，是更大的危機。比如在我的年代，大概三五年就可以買到房子，食衣住行是做為一個人最基本應該被保障的人權，但為什麼房價最後就失控了？資本主義的「自由」市場，自由地剝削無數人的權利。很多事情都被偷換概念了，而它成為一個新常態。例如派遣制度被正常化，聽起來好像我們可以自由選擇，但事實上是，當你的收入變得不穩定的時候，你的自由度就受限了。而這些事情，大部分的人不假思索就同意了，通過娛樂，通過媒體，讓剝削自然化。

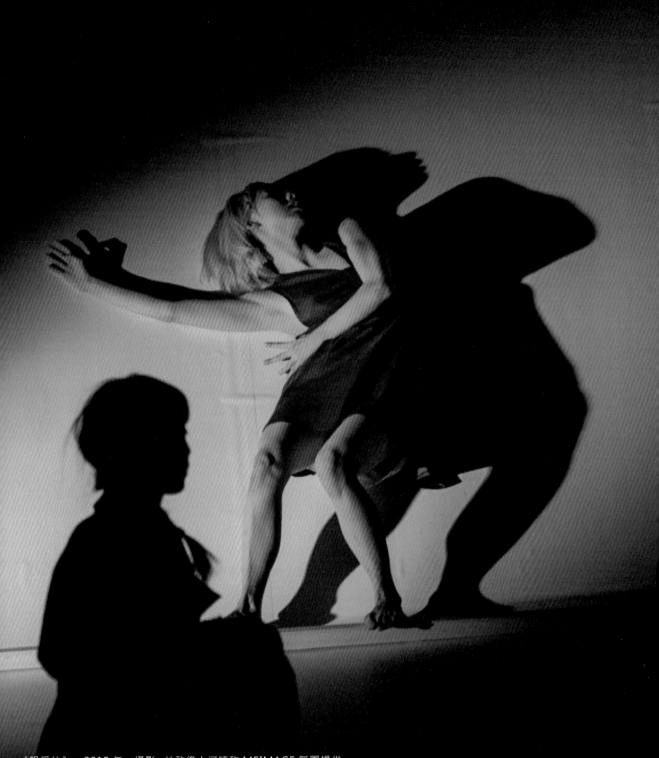

《親愛的》·2015 年·攝影：林政億 | 何曉玫 MEIMAGE 舞團提供。

在這個過程當中，痛感消失了。你的慾望方向一直在被窄化。我們面對這麼大的資本網絡，該怎麼辦？如果我們要重新召喚一種廣義的痛感，召喚一種新的快感形式，就會涉及到藝術。簡單講，藝術就是表達感性、開展感性的技術。

我覺得我們常把藝術的力量看得太弱。例如舞蹈好像沒有語言，它沒辦法去說什麼，可是如果我們把這件事情想通的話，其實舞蹈是人與人、肉身與肉身的重新相見，是很複雜的運動跟痛感，是既向內又向外，關於肉體，關於瞬間，關於某種重新打開。

藝術作為一種抵抗
面對自我　建立共感

陳雅萍：
很高興今天也邀請到戲劇系的老師林于竝，作為講座的回應人，我們聽聽看于竝老師對以上兩位講者討論的想法。

林于竝：
很高興有這樣難得的機會，可以同時聚集兩位國家文藝獎得主，陳界仁跟何曉玫老師。在他們兩位的對談裡面，幾乎深入到創作的

最原點——一個藝術家如何面對這個世界。

界仁提到，自我存在本身就是一件影像。充斥在我們身邊的影像跟自我之間，其實存在超越主客之間的狀態。換句話說，它不只構成自然，還構成自我。這些我們所見的影像，同時也是資本跟產製的結果。在這樣的情況之下，個人主體很難脫逃獨立出來，是非常令人窒息的狀態。我想，對應到界仁作品裡面的那些廢墟、工廠、失業者，幫助我們更理解這樣的世界。

曉玫老師也提到了舞蹈跟她自己的關係。她提到兩點非常重要，其中一個是舞蹈是面對自己的修煉，是面對自己不斷創作的過程。可是另一方面，舞蹈又有一個共同體的本質。雖然現在的舞蹈作品，大部分都來自於個人創作，逐漸遠離了人類原始意義的共同體。可是事實上，舞蹈始終隱含了這樣的可能性，而這個可能性也構成曉玫老師創作裡非常重要的核心。

舞者跟自己的身體工作，同時也是在跟痛工作。身體既是主體，也是客體，平常我們在使用身體的時候，活在這個世界的時候，其實往往會忽略身體的存在。唯有在欠缺的狀態時，我們才會感覺到身體存在，感覺到存

對談講座現場‧2020 年‧攝影：吳穎棻 | 北藝大舞蹈學院提供。

在的狀態其實就是痛。

所以，也許舞蹈就是痛本身。另一方面，痛不僅是個人的感受，我們看到別人的傷口或身體的欠缺，其實我們也會感覺到那個痛。痛是一個超越自我的、在自我之前的生存狀態，它提醒我們是用身體存在，以及身體是超越自我、在自我之前存在的狀態。

我覺得兩個藝術家共同談到了一件很重要的事，就是思考藝術是否能成為一種抵抗？也就是界仁所說的，當我們在一種資本主義形成的差異體系當中，有沒有另外一種可能性？

在界仁的《凌遲考》裡面，我們看到很多廢墟，透過作品的拍攝，讓一些失業的勞工再度回到生產現場，回到生產過程當中被拋棄的雙重狀態裡面，在藝術當中釋放出來。它是一種疊影，一種重疊的書寫，在同一個影像當中我們看到了好幾層時間，同時存在，

同時烙印，同時呈現這些魅影。

而在曉玫的作品當中，我們也看到很多殘缺的身體。譬如《極相林》斷裂的胳膊，綁縛，畸形的胎衣，還有 2013 年《親愛的》那種詭異的扭轉，這種身體狀態，其實也是一種廢墟。所以，我覺得兩位藝術家不約而同，都以身體來面對廢墟，構成一種新的創作。

另外，界仁很強調身體的剎那，隨即消失的狀態，重新變成了一個臨時的聚合，然後消散，成為無法捕捉、無法被保有的身體共同體之聚合。綜合兩位的敘述，我覺得兩位藝術家在他們的作品裡面，體現了他們的思考，以及台灣的變遷脈絡。在全球化的狀態裡，經歷過去的歷史，以他們的敏感度捕捉了關於我們的生命、關於台灣或甚至是人類整體所遇到的一個生命狀態，甚至是生命困境的提示。

凌遲考：
一張歷史照片的迴音
陳界仁創作手稿

圖文 ——————— 陳界仁

《凌遲考：一張歷史照片的迴音》・2002 年・攝影：杜宗尚 | 陳界仁工作室提供。

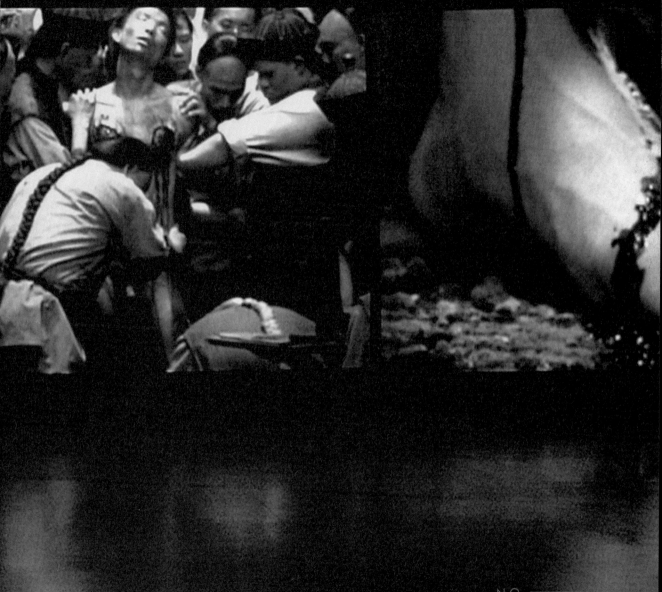

NO.

凌遲考：一張歷史照片的迴音
工作雜記

一、關於"(現)場"與"非現場"（流變的現場）

以迷霧、剝落的●存在形式
一張●●●、和被不斷披翻●和過度耗損後的酷刑殘跡（照片）的形式而存在。
是一場酷刑的殘跡，（以
●●●●一種"非現場"的"現場"●，一種多重存在與具多重分身與多重形式存在的"現場"。

在國家法律下，一群可見與不可見的無名者的群像，
不知其名的受刑者，執行國家法律制裁的加害者行刑者，在景框內●外的無名圍觀者，
相機背後無名的法國攝影師。

一張無數人企圖詮釋，卻總在企圖"詮釋"後，反而呈現生產出更多"困惑"的照片影像。
一張書語言文字●聲音總是會發現●●不足的影像

二、"微笑"與"困惑"

受刑者因何微笑？一個●酷刑形像的悖論，所有觀者"困惑"的根源，
一個不可能以實證方式去探究的困惑"深淵"。

我們只能以去臆測 的微笑與其衍生出的困惑——

這謎使我們去臆測的●●●微笑與困惑，創造了一個不斷後延的拆解的"殘響"。

"它"既關於法律、懲罰、影像等等，但更關於"殘響"，一個由受刑者
通過無聲的微小行為，所引發的無邊界的"音場"●聲響。

三、無方方(向)性的"殘響"

●●這張(無法)得知無確實拍攝時瞬間的影像，使我們
既無法能知道這"殘響" 從何時發出？更不可能知道
在影像流通過程中，(它)經歷過多種什麼樣的旅程？在
被多少人看●過？又有多少人會嘗試圖對它進行詮釋？在
這個不斷地折射射的過
程中，使其最●終成為 一個"無法被估計其範圍的"音場"。

我們只能被其這音場包圍，穿透—以無聲的方式●

以我們無法"聽見"，但卻又可感知的方式，去傾聽、去感知(被)包覆與
或被捲入（被）穿透。

四.

漩涡

我们只能被捲入. 即使无我的像又是毓过 這張照片吗,
這个人用爱的酷刑折磨. 就已经去失了顺眼前生,
丐

我们想保它, 一硬, 言它们 交已部它咏, 迎面而来的不是震骨,
而是一隆 恍若春过 無數遍, 但用爱依旧存在的那隆.
它去我们"省它"前, 就已生在去往我们的 想保去. 圆
去我们省它前, 就已存在去往我们的 体内.

~~（涂抹删除）~~

這何部的 微失 —— 是受刑者 在不可 行動中, 僅 2 呈 氯一球 继
场域
五. 身体与通道 ~~（涂抹）~~

須菩提! 忍辱波罗蜜, 如来説 非忍辱波罗蜜。何以故? 須菩提!
如我昔为歌利王割截身体. 我於爾時. 無我相. 無人相. 無衆生相.
無壽者相。何以故? 我於往昔節 2 与節 時, 若有我相. 人相. 衆生相.
壽者相. 応生瞋恨。

須菩提! 又念 過去 於 五百 年 作忍辱仙人, 於 爾所世. 無我相.
無人相. 無衆生相. 無 壽者相。是 故 須菩提! 菩薩应離一切相
阿耨多罗三藐三菩提心. 不应住色生心, 不应住声香味觸法

四、

漩渦

我們只能被捲入，即使在我們僅只是聽過這張照片時，
這令人〝困惑〞的酷刑影像，就已經在我們的腦內發生。

我們想像它──致使，當我們真正看見它時，迎面而來的不是震驚，
而是一種恍若看過無數遍，但〝困惑〞依舊存在的影像，

它，在我們〝看見〞前，就已先存在於我們的想像中，●
在我們看見前，就已先存在於我們的體內。
　●●●●●●●●
這不可能的微笑──是受刑者，在不可能（能）行動中，僅僅只是靠一抹微笑，
就創造出能無盡擴延的〝音場〞與〝漩渦〞的行動嗎？

五、身體場域與通道(●空無)

須菩提！忍辱波羅蜜，如來說非忍辱波羅蜜。何以故？須菩提，
如我昔為歌利王割截身體，我於爾時，無我相、無人相、無眾生相、
無壽者相。何以故？我於往昔節節支解時，若有我相、人相、眾生相、
壽者相，應生瞋恨。

須菩提！又念過去於五百世作忍辱仙人，於爾所世，無我相，
無人相、無眾生相、無壽者相。是●故須菩提！菩薩應離一切相，
發阿耨多羅三藐三菩提心，不應住色生心　不應住聲香味觸法生心，

应生无所住心，若有心，则为非住。（所以金刚经）

若身体被酷刑切剖、割开，肢解一经割裂，生殖至开始割除时，那时成为两个，此里的会间隔，芯们可就依依依一抓⋯⋯将裡割去、洞开的身体，化成无 顺恨，无我的（两世间）人相，众生相等的是妒怕唉吗！

（这2段）这段很久我后而失去痛受的受刑者，去寻菩顾肉体，这视肢解的碎器过程中，是怎座寄待圈冤真肉身圈圈直所裂（冯动——抵痛又莫想的 圈题者，机械般执行刑的行刑者，以及去撮到执线改撒到你？

即仰望去否的忙忙眼神，是受刑者题着重起入冥想呼的我架？还是到庑以包躯圈真观意与内身已逐渐流亡的念头，对所有相，以及建情这所万物的一切机制，思维的圈观觉的？

永或社凑这肉身，或为⋯⋯一切圈真句聖凝之匪的通苍？倒转这，芯们还是之能晾侧。

应法生心

應生無所住心，若心有住，則為非住。〈節錄金剛經〉

　　當身體被酷刑切削、劃開、肢解──從乳頭、生殖器開始
割除時，胸腔成為兩個幽黑的空洞時，我們可能像佛陀
一樣●●將被割截、洞開的身體，化為對世間無瞋恨？無我相、
　　人相、眾生相等的冥想場域嗎？

　　這因被餵食鴉片而失去痛感的受刑者，在看著自身肉體，逐漸
被肢解的臨界過程中，是怎麼看待圍繞其肉身的周遭
所發生的一切活動──擁擠又漠然的圍觀者、●機械般執行刑罰
　　的行刑者，以及在攝影機後的攝影師？

　　那仰望天空的恍惚眼神，是受刑者顯露其進入冥想時的
狀態？還是刻意以忽視周遭現實與肉身正逐漸消失的
姿態，對所有相，以及建構這所有相的一切機制、思維系統的
質問？

　　亦或就讓這肉身，成為生產這一切困惑與質疑相互交匯的
通道？關於這，我們還是只能臆測。

六. 圍觀者（旁觀视之，觀望的待偎者）

袁峻似乎遺忘的圍觀者，總是被描述为一群無名的"麻木"之徒。湘那爭遠影(流)(的)良言，詳現這些圍觀者的內心世界是絕氣如感傷，依据什麼"料學"迁辉「進行這具有现性是無陪我们先事件的证明，或是記2者这張巴片默，先们的圍記者，若我们去观察任何事件暗，在可2的表层下，识不到後歎的思考？

意識到我们本身也是圍觀者呀，不世永唱黄没有那個圍觀者在记载的若无知传侵，文明偏者的武断判定，记录画流倒逆的回见，能入物多重觀念流向传述，轉譯，与再里提延伸回日圍記者的圍呀是与圍思也行而是若玄仰再也可见它此们的不足是刑罚，滲逄些一切日常生活中。

七. 行刑者与攝影師

喬治·巴塔耶（Georges Bataille）以Eros的狂喜狀態，詮釋受刑者，几乎成为西方近代討論凌遲酷刑等，最常被引用的偏坡，摄影侵以這個觀点"凍结"了討偏這張巴片的其它可视性，更将受刑者钉死在一個單一的答案裏。

不当有，除了可见的受刑者与刽子与围观者外，那肯对这既的行刑者与刑场扣缘的摄影师不见。

正说明任何足従可见影像去进行的诠释，必定会遮蔽掉那更为不见的部份。

朝此处去理性中心的 Error 就是，可对理性中心的所�去遮蔽的缺序逻辑种立为空使logique这起进行的诠释，但将受刑者所创造的困惑「凍结」在某一起点上，同样便落入另一槙特逻辑，我们要做的是捕捉困惑，而非为困惑找一个捕捉对象。

那不可见的摄影师，従某角度说，正预示「文明」的宰制位置。

八. 朝瘴复逻辑的不可能完成的排lie

这逆刑罚是不可放视真正再犯，文足就以无法完成的试进行排lie，越企图捕捉住历史事重，就越不放进行有限的排lie性。

我们排lie它——一则是为了扩延受刑者所倁遏見當荒性的困惑行动，更是为了看見刑场遏逼形式，——才能将我们自身，再为放在受刑者，围观者，行刑者，摄影师之间的诠释位置上，遏重见我们裡的「文明」诊过的生命处境。 傻。

5

六、 圍觀者（多重視點、觀點的傳遞者）

表情似乎漠然的圍觀者，總是被描述為一群無知的〝麻木〞不仁之人，

然而，誰能穿透影像（相）皮層，確認這此（些）圍觀者的內心世界真的麻木不仁？
啟蒙知識份子依據什麼樣的〝科學〞證據，自認為可以進行這具歧視性的判定？

無論我們是在事件的現場，或只是事後觀看這張照片之的人，我們誰不是這個世界
的圍觀者？當我們在觀看任何事件時，在可見的表層下，誰不同時在進行●著某●●種
複雜的思考？

意●識到我們自身也是圍觀者時，不也亦（意）謂著沒有那（哪）個圍觀者是真正的〝麻木不仁〞
我們拒絕啟蒙知識份子、文明（等級）論者的武斷判定，從某方面說，也是讓受刑者所

創造出的〝困惑〞，能通過圍觀者的多重觀點去進行傳述、轉譯與再延擴延●●●─因此，
圍觀者●●同時也是將困惑進行傳述、轉譯與再擴延的傳遞者。

恐佈（怖）的不只是刑罰，或漠然的圍觀者 而是當恐佈（怖）再也不可見時，
恐佈（怖）將會以〝文明〞之●名， ●滲透進一切日常生活中。

七、 行刑者與攝影師

喬治．巴塔耶（Georges Bataille）以 Eros 的狂喜狀態，詮釋受刑者處於某種極限體驗●的觀點，
幾乎成為西方在討論凌遲酷刑時，最常被引用的論述，某方面說，喬治．巴塔耶的後●繼者，

以這個觀點，〝凍結〞了討論這張照片的其它可能性，更將受刑者●●所創造的〝困惑〞，
釘死在一個單一的答案裏。

然而，除了可見的受刑者與部份的圍觀者外，
那背對鏡頭的行刑者與攝影機後不可見的攝影師，

正說明了任何只從可見影像去進行的詮釋，必然會
遺漏掉那更多不可見的部份。

雖然以去理性中心的 Eros 觀點，可對理性中心主義
所建構的秩序邏輯和功利的生產價值觀進行
解構，但將受刑者所創造的困惑，〝凍結〞在單
一的 Eros 觀點上，同樣●是落入另一種秩序邏輯，我們要
做的是擴大〝困惑〞，而非為〝困惑〞按上一個
標準答案。

那不可見的攝影師，從某方面說，正預示了
〝文明（等級論）〞的宰制位置。

八、~~存在裂縫的幕~~不可能被完成的排演

凌遲刑罰是不可能被真正再現，
它只能以無法完成的方式進行排演。

越企圖接近歷史事實，就●越不可能進行
有限性的排演。

我們排演它──既是為了擴延受刑者所
創造具啟發性的〝困惑〞行動，更是為了看見新的凌遲形式，
通過這無法完成的排●演──才能將我們自身，再度放在
受刑者、圍觀者、行刑者、攝影師之間的複雜位置上，
並重思我們被〝文明（等級論）〞滲透後的
生命狀態。

3

九、存在裂隙的影片（不完整電影）

當我們只能以無法完成的方式，進行排演，這也意謂著影片必須（然）是不斷的、不完整的，時空被懸置，或是以"錯誤"的●敘事嫁接方式進行拍攝。

從影像內部到到銀幕的外在形式，同樣應介於似有若無之間，倏忽、斷裂並存的狀態。

敘事應是斷裂的，聲音應介於似有若無之間，表演（排演）應介於動態與靜態之間，鏡頭運動應●介於緩慢與停滯之間，剪接介於流暢與頓挫之間，一所有構成影片的元素，都應存在可見●的裂●隙。

十、不可能的"行動"……

如同凌遲受刑者所創造的"困惑"，影片只有以不完整和充滿裂隙的形式，才能讓當代的新圍觀者（觀眾），通過"看見"影片中●無所不在的"空缺"，觀眾的想像●才能因此而發生。

如同凌遲受刑者那永難被真正理解的微笑——一個在不可能中的"行動"，影片也只有成為一部不完整電影，凌遲受刑者所創造的殘響與漩渦才能被繼續擴延。

行刑者與攝影師
圍觀者
身體、場域與通道
漩渦
不可能完成的排演
存在裂隙的影片
無方向性的"殘響"
不可能的"行動"
"（現）場"與"非（現）場"
微笑與"困惑"

不完整電影
斷裂性的敘事 → 似有若無的聲音
介於流●暢與頓挫之間的剪接
介於緩慢與停滯之間的攝影機運動
介於靜態與動態之間的表演

陳界仁

4

散文舞蹈

何曉玫的生命製圖學

文——楊凱麟

《極相林》·2020 年·攝影：劉振祥｜何曉玫 MEIMAGE 舞團提供。

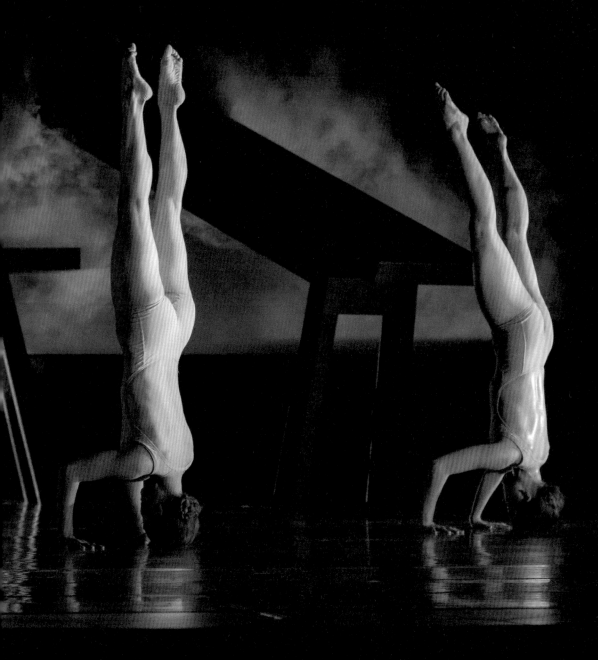

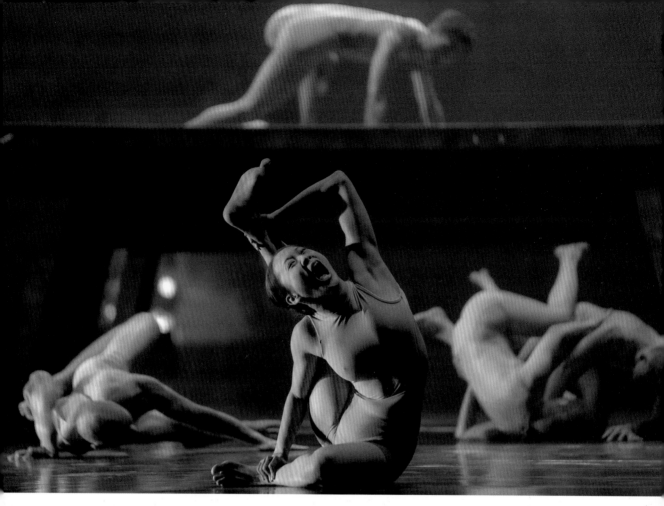

《極相林》·2020 年·攝影:劉振祥 | 何曉玫 MEIMAGE 舞團提供。

　　何曉玫總是鼓動她的舞者直面對決著舞蹈的極限。犀利、精準與幾近恐怖地一次次碰觸那個摸不到的邊界。殘酷,卻必須挺住,純淨與極簡的作品由纖薄的界線上伸展而出,僅僅因瀕臨界線而存在,而且因存在而洋溢生命的光采。

　　總是那麼怪誕、抵抗重力與上下顛倒,手腳搖曳之海,人體的無窮有機連結在舞台上結集與堆棧成團、「魔改」成量體巨大的人體拼圖,法蘭克斯坦(Frankenstein)之舞。旋即裂解四散,碎塊流洩。舞者瑟縮成肉塊孤冷,仍然顫動不止。在界線經驗的實踐中,

身體的能力一再被重置與重估,舞蹈等同於一門嚴肅的身體系譜學,在身體觸及界線的一瞬,界線亦重新定義了身體,身體除了是界線的存有什麼都不是。因為何曉玫,一場舞不只是「身體能做什麼」的展示,而且總是再度使身體成為問題,瓦解身體的既定形象,甚至是物理的輪廓與體態,即使(特別)是舞者的身體。以界線的風格化形式一次又一次地在舞台上將身體誕生出來,回到母胎以便重新以不同形象降生,這就是何曉玫。確切地說,沒有界線,就沒有真正的身體—舞蹈的身體。

先驗失維的空間

在高闊深遠的舞台上，舞者以怪誕動態掀撲、爬行、翻滾與彈跳，反覆嘗試著組裝多手多腳的巨大身體，半人半獸，亦妖亦人，像是在澄澈光影中碎滿一地又相互依偎顫動的肉塊，一再地拋扣黏卸與撕墜，生機撲騰不已。彷彿在十五世紀荷蘭畫家波希（Bosch）的《人間樂園》裡，我們目瞪口呆地看著那些組裝著鳥嘴、豬尾、鼠頭與魚身的怪奇小妖，活蹦亂跳地滿舞台穿行翻爬。然後在某些時刻裡，他們亦是很原始的人，純粹而充滿生命的勁道，大開大闔，全身赤條條地奔突闖蕩；或是，推開挑高的表演廳大門後，三位華服舞者已高高擎立於柱子上，仿如三尊靜默神祇，漂浮在半空，觀眾走入舞台空間，地面有舞者來回穿梭其中，眾人瞬間融入台灣街頭藝閣、廟會、陣頭或繞境的動態時空中。

在不動如偶的空中舞者凝視下，地面的觀眾與舞者不斷游移與換位，不再可能看而不被看，或反之。看與被看不斷相互置換、侵吞與顛顛，被看已無可救藥地成為看的資本，看與被看、被看的看與看的看……直到兩者終於不再可以被區分，無有主宰，舞台成為一個全景敞視的暈眩空間。人群穿梭走動，身影雜沓喧囂，觀舞者同時也成為舞者，而舞者則隱身於觀舞者之間。然後，地面的騷動彷彿終於感通了上層空間，凝滯的人偶四肢如懸絲傀儡般僵硬地比劃起來；或是，吊燈緩緩垂降到地面，舞者牽引燈光沿著自己腳踝、大腿、胸肋一路攀爬到臉龐，光既逐一照亮舔舐女體上不同凹凸部位，同時也在巨大牆面上投影其近距特寫。虛、實、身、影的觀看習慣在既遠又近、既大又小的動態錯亂與交叉中被徹底翻覆與重組，看與被看僅存在於視覺的精神分裂之中；為了看必須穿透被看，反之，被看總已經是另一種看的必要形式。舞者平舉著這盞「光—鏡」原地急速旋轉，人臉與鏡頭的相對位置不動，於是我們眼前是由舞者身體轉動的旋風，投放巨大影像的背景卻沈靜極了，那是一幅近距離的固定特寫，正高速旋轉的舞者側臉。如同一面牆的影像既定格又急晃抖動，像是暴風深處寧靜無比的一小塊乾淨空間，一個「默島」，影像的邊緣正瘋狂地繞此飛舞離散。通過舞者的手持鏡頭，身體被翻譯轉印成運動—影像的極致，而邊界崩潰在即。在「光—鏡」的巧妙操作下，動與靜、身與影的極限辯證不斷相互顛覆，而作品僅僅成立在此纖薄的動態界線上，崩潰的邊緣。

是的，作品存在，但僅僅維繫於界線一瞬。

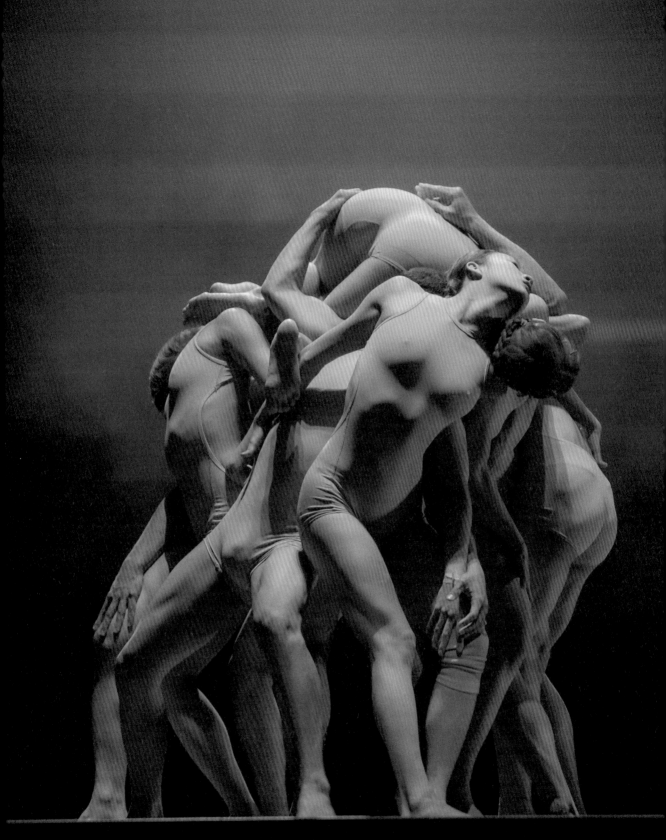

《極相林》・2020 年・攝影：劉振祥 | 何曉玫 MEIMAGE 舞團提供。

舞者天生就不服從空間的物理向度，空間也不理所當然是三維的，常常比日常空間的維度更多或更少，更擴延或更凝縮，這是何曉玫透過她的作品所一再揭露的現實。於是舞台的向量與維度不斷被破壞與重構，在觀眾的視覺中增維或降維，3+1、3-1或2.5，但不太是3，不該一直是3（維）。舞蹈怪異地成為在「先驗失維」的空間中所積聚的動態最大值，舞者在這個維度失常的空間裡流變為點狀的肉塊，線性的獨腳人或二人三腳，甚至一整團舞者塞擠糾結成球，成為人體碎形……在一個往往太寬、太高、太窄、太斜或太密的空間裡，身體成為更強悍與舞動的活物，懷著塞滿整個空間的意志，儘管隨即在擠壓中碎裂，或在虛空中漂流，或被割首截肢，或被影像轉印投放到巨牆。這是一個先天變異的空間，空間以其非日常的方式被感知，因為舞者的身體正熾烈地反映著這個已然失常的空間。界線並非可見，是被框限與受困的身體使其可感。我們看到舞者因為受到變態空間的影響，被剝奪或被增能，或匐伏或彈跳，被要求從擴增的維度裡再往外伸出一隻手，或從已經凝縮至底的維度裡再縮進雙腿、再塞入另二個舞者，或把舞者的臉放大投映到一整面白牆。界線不可見，但身體卻只能在不可見的疆界裡蜷曲與變形，一

再舞動只是為了反映空間的已決界線，並因此在邊界上展現身體的特異性。

　　在維度被抽換的空間裡，身體失衡，墜落或撲空，或飛起或潛行，舞蹈成為空間的直接產物，但並不只是空間的再現這種陳腔濫調，亦不再是由物理學計算與預測的肢體擺動。身體「在此」，以其在場的限制與殘缺展演風格化的運動，並深深地銘刻著空間的界線。於是空間先變，然後身體亦變，身體就是空間的變化，甚至觀眾都被要求挪移與四散於舞台之中，隨著舞者狂亂的動態四處奔走，在失維的空間中被邀請來一起「跳舞」。這是一個由變態空間所滋生的舞者身體，一種由舞蹈所展現的、對於空間的「原寸素描」；意思是，空間有多變態，身體就有多變態，身體就是空間形變與錯亂的同形異構物。但我們首先看到的，卻是舞者因應空間的瘋狂而自我轉型、異化甚至肢體自我切除的風格化身體運動。

　　於是，一切空間的例外狀態都在舞蹈中成為常態，身體成為一種「納入性排除」的強摺曲運動，誕生於界線之舞。

最小的舞蹈物質

身體相吸或相斥緣於先天曲扭的空間，這是一種由「超弦理論」所說明的重力時空，亦即空間的「維度性」決定運動的形態，以致於圓弧只是更高維度中的直線，下墜其實是另一維度的繞行。空間的可摺曲性使得舞者的身體在能做任何動作之前就已被空間的性質所決定，而且一切運動都再次地回應（抗拒或屈從）著空間的性質。

《極相林》的開場裡所有舞者背對我們坐著，激烈扭動軀幹，彷彿斷頭缺腳地僅以背部示人，或者應該說，頭腳被巧妙「摺入」不同於軀體的空間維度，隱於身後不再可見。頭腳與軀體不共置於同一平面，但正因此誕生了截然不同的身體動態。縮身背對觀眾的舞者極小化地凝縮成一個塊體，純粹的肉塊，顫動著，沒有四肢，沒有頭。舞不再等同於大開大闔往外部極力潑灑而出的肢體，因為手、腳、頭在能舞動前已全被剪除，成為沒有四肢的「無器官身體」。舞台上最初只有被莫名強度所貫穿的肉，像是從張照堂早期照片裡走出來的塊狀身體或無頭人，怪誕，但確切活著。[01] 這些無頭的舞者們骨突的肩胛骨不斷翕動，他們是翅膀已被神明撕去的天使，掀撲著不在了的翅翼。在光影明滅中，我們看不到他們的頭，因為連腦袋也早已經被摘掉。

無頭，無手，無腳的舞者，天使墮落，只剩下光禿禿的背脊與骨突翕動的肩胛骨，痛苦地使勁拍動著不可見的巨大翅翼，或者不如說，他們拍動著在維度 +1 中的翅膀，因而以「最不可能舞蹈」的背部吊詭地迫近舞蹈的極限。這是縮到最小，簡至最低限卻翻轉成最純粹的舞，空間維度之舞。

何曉玫讓她的觀眾意識到，最高張的強度原來並不來自手腳的揮舞，甚至不來自運動的位移，而是原地的震顫、脹縮與曲扭，空間維度的加減運算與被切削後純粹肉體的痙攣與抖動。這便是何曉玫所獻上的舞蹈形上學序曲，《極相林》中以身體的零度讓人心驚動魄的開場。[02]

舞蹈的空間並不必然吻合舞台開闊的空間，兩者的尺度甚至不一定相容，對於這些顫動著背脊的舞者而言，似乎能跳舞的空間比舞者的身體更小、更緊與更窄，以致於連頭顱與手腳都必須事先切除才能進入這個壓縮的單子空間。必須先自斷四肢，讓身體像一個數學的 0，既是符號，也是一切可能性的清空。在框架不可見的窄室裡以僅餘的軀幹示人，在剝除一切可能性後才開始跳舞。這便是「玫影像」（MeimageDance）的結界，而且必須

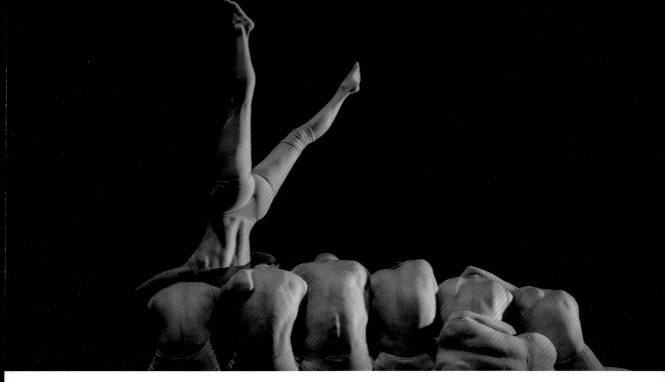

《極相林》・2020 年・攝影：劉振祥 | 何曉玫 MEIMAGE 舞團提供。

留意的是，可能不僅是《極相林》裡的軀幹之舞從事了身體等同於空間尺度的展示，連舞台挑高深潤將觀眾納入其中的《默島》亦是一種「身體等同舞台空間」的究極演出。如果跳舞意謂著身體在空間中的風格化運動，而且往往是在巨大舞台上來回往覆的動態展示，何曉玫則使得舞者被賦予的自由不再是空間的無窮外延與擴大，舞者所追求的解放亦不在於舞台邊界的越界或抹除，而是相反，不斷地探究「能跳舞空間」的最小值，凝縮、塌陷、束縛著身體，不斷將空間無情地縮限到更小，比所能想像的最小值更小，甚至必須殘酷地小於身體，只餘軀幹大小的跳舞空間，一個等同於舞者軀幹的「域內」。連舞者的手腳頭顱都無法納入，都必須先切除或摺入非舞蹈的維度，以便留下最低限度的「舞蹈物質」：舞者的軀幹。然而，在空間的最小值裡卻飽漲充塞著純粹的舞蹈物質，如同是一顆能量充盈、吸滿舞蹈潛能的分子，前方高能預警，在能真正舞動起來之前，身體已經進入結晶前瞬的「後設穩定」（métastability）。

這不再是任何身體，而是身體造型的全然歸零與身體潛能的徹底裸露。這與舞台上赤身裸體完全無關，因為不穿衣服根本不算什麼，問題在於任何舞蹈能展開之前，在手腳能朝任何方向揮動伸展之前，身體被剝除到其零度，

註釋：

01. 張照堂在一九六〇年代的傑出作品裡有不少無頭人，比如「在與不在」系列中的《新竹五指山 1962》或《板橋 1962》，甚至在《新竹五峰鄉 1986》裡連野豬也沒有頭。

02. 《極相林》有二個不同的演出版本，在較早的版本裡以舞者背部的顫動開場，而在 2019 年國家劇院的演出則成為演出的第二齣舞。

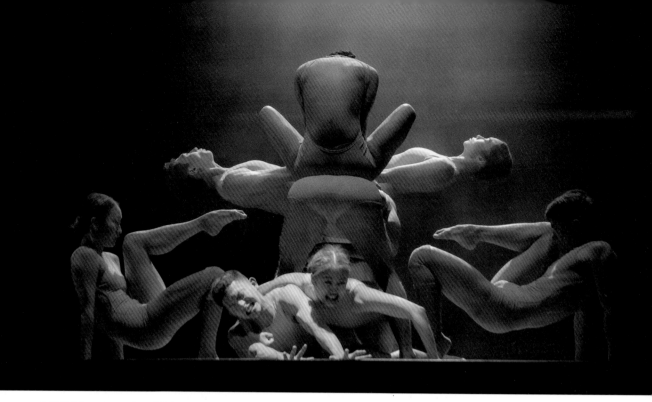

《極相林》·2020 年·攝影 : 劉振祥 | 何曉玫 MEIMAGE 舞團提供。

手、腳與頭甚至都還未能伴隨軀幹成為共同的組織體。

這是無器官身體之舞,一切舞蹈的可能性由此展開,生與死的未來都在此蓄勢待發。

無器官身體並不是沒有器官,亦不是只剩下肉體,而是在身體的極限上,以此為界,強度的起算點與零度,瓦解身體的組織性同時轉型成純粹的身體感官,使得空間等同於一塊肉、一隻腳或一張臉的強度,與「強度的承受」。德勒茲與瓜達希因此說,「無器官身體就是將一切剝奪後所剩下的。」[03] 像是一顆顆顫動中的肉塊,舞蹈物質的最小值與純粹強度的單位。

反舞蹈之舞

手、腳、頭全被剪除的舞者依偎坐成一列,如同撲騰溫熱的肉塊獻祭在巨大的供桌上。他們的震顫扭動彷彿自有神靈,無比撼動著觀者的心。輕與重、歡快與痛苦、傷害與療癒,既可以成為舞蹈之極相,亦所有相盡皆虛妄。以沈痛為鑑,生命為界,而諸相非相,即見如來。

《極相林》要求著更細微、更 zoom-in 於高張身體強度的觀看,在某種程度的反舞蹈中,舞者被削去頭顱手腳,但跳舞作為一個問題卻因此聚焦於真正的身體性,不是人在跳舞,而是集結與顫動的肉塊與骨頭在跳舞。然後,在舞台上集聚成團的人球炸開,被「刑磔」的舞者個個貼伏地板,如海邊的亂濤般慢動作四散滾落人間。

這群趴伏地板的天使們飛不上天，但開始試著倒立，雙腿高舉開叉，晃晃悠悠地懸於半空。舞台中央的平台從此成為顛倒的教堂穹頂，舞動著天使之海，像是拉斐爾的畫中景緻，卻以舞者的身體演繹著很不同的創世紀。舞者們彷若文藝復興時期裡的裸身天使，在倒置逆反的天空聚散飛翔。所謂反舞蹈，不僅是將身體削切成塊，而且空間上下逆亂，天堂被壓扁於地，而天使貼地想像著自己的離地飛行。然而，我們很快地發現，何曉玫的舞台其實更像是一齣活生生的地獄變，舞者們被擠壓於地板上蠕動，時而翹高雙腿挺立，兩兩舞者組裝成怪誕的「人—獸」，四腳雙頭四手蜿蜒地爬行，有時一人頭上一人頭下昂起走動，有時一人斜勾另一人往外曲張舞動，二人、三人或所有人以最高、最扁、最快或最凝縮的組合不斷拆裝重組成舞台上的人肉活體布置。[04]

這些人型的活體裝置展示著各種生命力量的形變與連結，舞者的身體接觸一再成為可能與不可能的力量節點。舞者們或側坐，或倒掛，或斜勾，或夾捲翻躺，不斷重新拼接成一座座肉身的移動城堡，一具舞台上由不同的顫動肉塊、複數的頭與四肢所拼湊的法蘭克斯坦。然而，與其說這些莊嚴又怪誕的

「人—獸」是由波希畫中走出來，何曉玫的舞更像是刻劃在台灣民間信仰中，重層地獄裡不斷沈默呼喊痛苦的人間群像。「何曉玫使得舞台上無依無靠的幼體相偎，蛻變為難分難捨的肢體鬱結，取暖轉成痛苦的拉扯……打不開的肢體鬱結同時又使他人之痛成為共通之慟。」[05]

那是深深銘刻進身體的人世艱難。

這團肉身鑄成的舞蹈裝置最後壓擠黏固成不可切分與動彈不得的巨大肉塊，舞者的頭、手、腳由各種怪異的角度冒出，沒有多餘的空間，亦不再有動作的可能性，舞不再可能，台上傳來舞者的陣陣喘息，生命即將被自身的強大力量所夾擠而死，這是反舞蹈的第三重意義，從高張顫動的肉塊到跌落壓扁的身

註釋：

03. Deleuze, Gilles & Félix Guattari(1980). *Mille plateaux*, Paris : Minuit, 188.

04. 這些舞蹈中的人體拼接與組裝亦可以視為是一種人體的「異位構詞」(anagram)。涂倚佩，〈《極相林》的異位構詞與時間造形〉，*典藏 ARTouch*，https://artouch.com/views/review/content-11953.html.

05. 潘怡帆，〈《極相林》，鬱結肢體的痛與慟〉，Mplus，https://www.mplus.com.tw/article/2422.

體，再到重層疊瓣難分難解的人團，舞蹈一再地被置入其自身不可能性的高度辯證之中。舞蹈的問題成為在舞台上「一與多」、「個人與群體」的永恆思辯與反省，而舞總是必須被推往其各種不可能的界線上。正是在這個臨界閾值上，何曉玫隆重地安置了她的傑出舞團與觀眾。

身體之極相

身體的組裝與部署不再是「編」舞，而是使得身體就地顯相，顯其「極相」，身體在其自身的邊界上既不再是身體，卻也更是身體的純粹強度狀態。

成為一個強度布置，應該追隨每一道由身體所刻劃出的強度曲線，但不停留於此，而是感受震盪著強度線的恐怖或孤獨共震。舞是這些破碎身體的共震平面，身體轉型為波，不再是粒子，而是強度的流湧與連續體，而非斷裂的力量。這個悲傷的力量並不曾斷開，而是潮湧而至，在一個已經切斷其他器官的純粹肉塊上成為駐波，並與其他的「波—身體」共生。

身體的動靜快慢總是必須被重新創造出來，否則就既不可能移動，也不能成舞。於是，得倒地才能起身，剪除頭才有身體，手腳捆綁後始成肢體。舞蹈的本心並不在於如何動，因為舞台裡的爬跳奔飛不足為奇，在一切能開始動之前，必須質問的是「動如何可能？」動不是為了動本身，而是為了使一切動靜快慢皆再度成為問題，其以疼痛損傷為界，使得舞成為舞者的聖殤與對身體的無限悲憫。

《極相林》裡註定飛不上天的折翼天使將舞蹈迫向其身體的邊界，二人、三人或所有人以最高、最扁、最快或最凝縮的組合不斷拆裝重組肉身，轉世成怪誕的「人—獸」，爬行、翻騰、滾動或蠕蠕牽引，創世紀成為地獄變，而人或「人—獸」也活成了以怪誕的姿勢、動作，相互之間不斷重新組裝與再度崩解的人肉零件，像是有著自體生命的樂高積木，因意識著痛苦與歡樂而變形，因變形而傳遞著非比尋常的情感。何曉玫的這些厲害無比的舞者，像是有生命的肉塊或調皮不聽話的積木，神靈源源不絕地灌注著無比動能，人立起來，活蹦亂竄，禽飛獸走，魑魅魍魎。

好像除了跳舞，生命沒有其他可能，即使腿斷手殘，頭硬生生從身體摘除，生命力仍然源源不絕地透過舞動的僅餘軀體來表達。

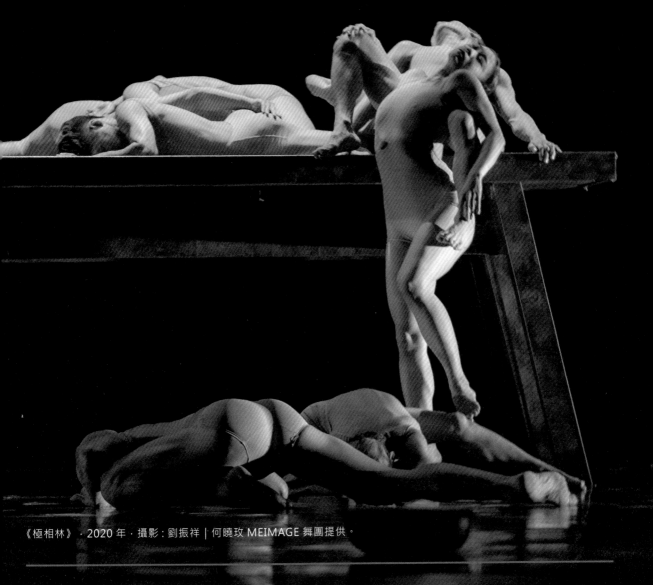

《極相林》・2020 年・攝影：劉振祥｜何曉玫 MEIMAGE 舞團提供。

舞者們不斷聚散分合，身體的拼貼彷彿是為了在最終的潰散敗亡之前，能有僅餘的相聚，為了大崩壞前的再次交融與依偎，即使是以最突梯詭怪的身形，都在所不惜。於是，有著各種身體的安那其串連，舞台成為舞者的解構共同體，總是在身體的最小值中意欲凹摺攤展出時空的最大值，或反之，一切只為了曝顯舞之極相。在何曉玫的作品中，由舞者一落落的聚散所表達的較不是群體的意志，而是群體的不可能，究極的聚僅僅是為了也同樣是究極的散與裂。這些總是被調撥與裝配到潰散邊緣的多人身體裝置，在無比脆弱與暫時求來的平衡間人立而起，踽踽而行，有著太人性的也是完全非人的運動，每一次的組裝都卡扣出「相」之諸眾，亦是觸及「極相」的最小單元。舞者的身體為此必須一再重組與錯位，先是加法，二人四腳，或三人六手，伸縮開闔，節肢扯動翻攪；然後減法，有的舞者凹彎膝蓋以布條纏捆，減去一腿關節，有的手肘對折綁住，減短手臂，又或摘下最多餘的頭顱掙扎夾於腋下。

《極相林》 · 2020 年 · 攝影：劉振祥｜何曉玫 MEIMAGE 舞團提供。

因為削去了肢體，舞者不再可能平衡而不古怪地前後左右晃跳，缺席的腿手搖晃嚙咬著仍然舞動著的僅餘身體。這樣的限制之舞同時亦是對舞者的極限考驗，他們爬行、跳躍、滑動與翻滾以便能繼續舞動，不成人形，成妖，亦奔湧著對舞蹈的愛。

這是橫陳在舞台上的裸命。剩一條腿的、沒手的，斷頭的，單人單腳一步一跳，踟躕而行，或組成雙人、三人與四人組，像是某種舞蛛，在舞台上揚手張腳舞動爬行，或形單影隻，或對峙交纏。最後終究不免歹命一死，全體撲蹟倒於舞台一角，雖有奮起但不免散落如屍。

舞者身體的立體拼接是在空間中以身體為單位的極度內摺、鑽孔、不可能粘合、穿透、延展與反轉，這不只是以身體的串連構成了莫比斯環，更因為身體的靈巧動能而組裝成了不再有固定正反面或內外部的克萊因瓶（Klein bottle）。身體成為「無定向的積體」（non-orientable surface），在限定範圍內的躁動極大化。[06] 這是一個「身體—舞」的單子，因為內部的無窮蠕動而自我閉合，不需多餘或外部空間，而是空間本身的蠕動與密度的內在變動。以最密實的構成展演各種鑽、破、穿、

續、伸、凹、凸、裂、粘、滾、扁、壓、脹、漲、僵、定、固。那麼，什麼是這個人體克萊因瓶的內部？它沒有內部，只有不斷翻摺的「質料—肉體」，一種「舞」的低限條件，即使粘成一團，乃然是舞。即使只剩下背部示人，都無法停止舞的意志，「流形」（manifold）或許是唯一可以用來描述這些舞者所構成的存有。人體克萊因瓶是四維的，但並不是多加了時間維度（時間根本不是空間的維度），而是「自我交叉」（self-intersecting）或交纏（chiasme）的身體性。由身體的自我增強、增生，而非削弱所構成的身體的恐怖放大，擠壓著視域，除了身體的糾結沒有其他可視性，身體在視覺裡的爆棚。空間被縮小，身體擠在僅餘的空間中，繼續蠕動與變形。沒有剩餘的空間，身體佔滿所有空間，身體＝沒有空位的空間，留白的不可能，身體的極大化，空間的消失，身體的舞動即空間的舞動。

註釋：

06. 克萊因瓶展現了空間的獨特拓樸性質，它「沒有『邊』，它的表面不會終結。它也不類似於氣球，一隻蒼蠅可以從瓶子的內部直接飛到外部而不用穿過表面（所以說它沒有內外部之分）。」https://zh.wikipedia.org/wiki/%E5%85%8B%E8%8E%B1%E5%9B%A0%E7%93%B6。

極相的生命幾何學
(Bio-geometry)

空間被舞出，但並不是尋常與普遍的空間，而是個體化或特異化的空間，一種「空間—生命」。在維度錯亂的空間裡鼓動著獨特的生命情感，在身體的困厄與限制中，以最大的強度撲騰激奮。最後，真正舞動的，是被切削劃界的空間，而身體則等同於一門生命製圖學。因為在限定的空間中有著舞者（即使只剩下震顫中的軀幹）的無限動態，空間的限制銘刻與復製在身體上，它的最大值就是已在維度條件上調校過的空間。這是一種空間的舞蹈博弈，賭的是降維或升維後身體能做什麼？在一方面，降維後的身體如同是解析度調降的畫面，只剩下軀幹作為制造「身—波」的舞蹈物質或「舞素」；另一方面，則考校著身體能藉由 zoom-in 的動態升維到何種地步，於是，透過舞者在自己身上遊走的攝像頭誕生了《芭比的獨白》。

如果《默島樂園》是看與被看的全景敞視狂歡，《芭比的獨白》則將光束凝聚縮陷到單一女體表面，成為一種生命幾何學的繪製問題。舞者在孤懸的吊燈下獨舞，彷彿在光的玻璃盅裡展示著被觀看、被檢視與被戲耍的身體，一個純然的舞俑與娃娃。舞者身後的牆上映射著巨幅投影，覆滿而且「出血」（bleed）整個表演廳牆面，這是由吊燈裡的短焦鏡頭同步攝錄的影像。影像的實時（real time）投放使得視覺形式分裂為水平與垂直兩個向度：水平視野裡的舞者正不斷地在舞台中彎折與伸展實際的軀體，背景則投放俯視鏡頭下的近身特寫，與前景的舞者本人構成視域的垂直交錯，實體與影像的觀點同步卻對折成直角，在前景舞者與背景影像的距離間，觀者的觀點由平視彎折九十度成為俯視以便追隨屬於作品的全新「立體呈像」，這是僅能在大腦裡重新合成的虛擬舞蹈影像，一種新的舞蹈建構主義（constructivisme）。

《芭比的獨白》是極近距離觀看舞者的實現，身體—臉的巨大影像之舞。究極而言，這已不再是舞者跳舞，而是觀眾的視線穿越舞者的肢體，在舞者皮膚表面的穿梭、滑行與顯微觀看。舞蹈同時亦是舞者身體的地景藝術化，在手持鏡頭的掃描中，觀眾以極私密距離、方位與運動貼近飛行於舞者的皮膚表面，成為某種「視—舞」，或者如同許鈞宜所指出的，「舞蹈從初始似乎便暗示著『肉身即影像』，但這一影像並不是可被刻指認的可見物，而是必須整體與動態地思考的多樣關係。」[07] 彷彿在舞者跳舞的同時，她的身體或臉成為必須探測掃描的月球表面，巨大且充滿著明暗起伏的地表與地貌。於是並非舞者跳舞，而

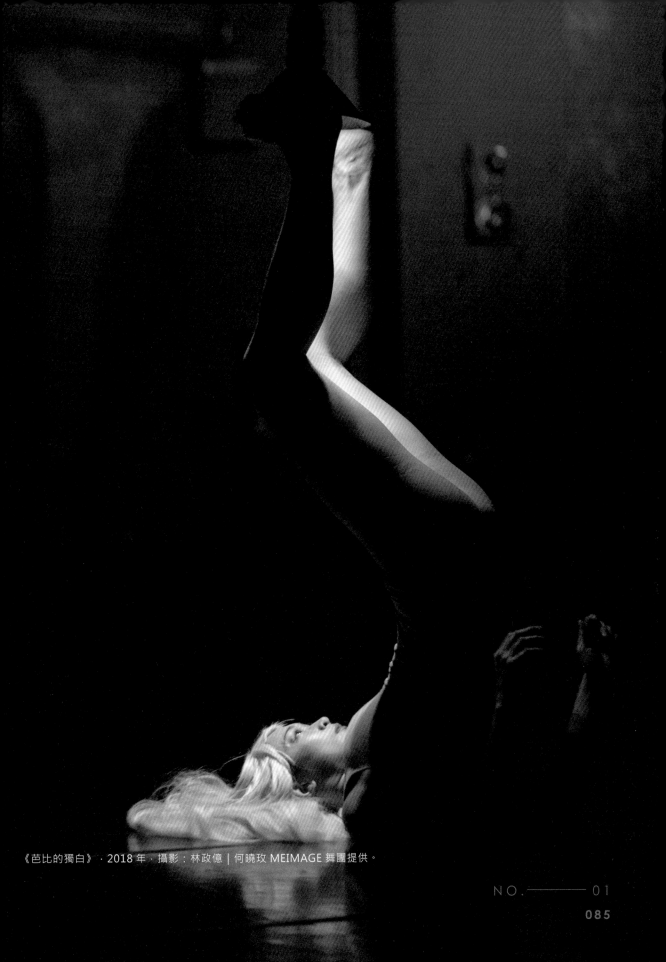

《芭比的獨白》· 2018 年 · 攝影：林政億 | 何曉玫 MEIMAGE 舞團提供。

《芭比的獨白》·2018 年·攝影：劉振祥 | 何曉玫 MEIMAGE 舞團提供。

是觀眾的眼球在跳舞，彷如太空船滑行於地表，探索著並非適切觀看距離下的巨大身體。表面上，這似乎是為了能更貼近的觀看舞者／女體，事實上卻是摧毀身體，使得身體碎裂於不再可指定與不可測的巨大細節投放中，身體因為「小知覺」的快速湧現喪失了既有的總體性，因過度認識與觀看而摧毀了身體。

微視覺創造了一種製圖學，邊界被抹除，身體不再具有物質性輪廓與外觀，我們不再是由外部觀看身體，亦不是以「內視鏡」穿透表皮，而是滑行在皮膚表面，視覺鑽進了身體的「內太空」（inner space），構建成一種測地天文學（geodetic astronomy）或宇宙身體論。身體表面的細節都巨大化與快速化，成為景觀，但並不是為了消費社會而存在，而是如同皮膚的拓樸學表面，充滿陰影與凹痕，一切細微的痕跡與凹凸都被放大成為人體地景，並且因為與前景舞者具有共時性而飽含張力，「內化外部距離於肉身而創追出身體的舞作」。[08] 舞蹈成為身體近距離的隨機影像製程，重點或許並不是投影後的巨大影像，而是影像觀點的帶狀飛行術。芭比成為一塊布滿張力與速度的皮，這是李歐塔所謂的「力比多身體巨膜」，只有平面而無深度也無背面，身體是拓樸學滑動而非解剖學穿刺的產物。[09]

舞蹈的最奢侈狀態

何曉玟賦予其作品一種陰性的「自我的關注」（souci de soi），與藉此而來的「認識汝自身」（gnothi seauton）。《芭比的獨白》展現動態且建構中的陰性，多維、異質而且是疊加的影音複合體。動態的身體在異質的聲光影音中既「在己存在」也「為己存在」地戲耍，或許這正是一種只能以舞團名稱命名的「玫影像」（Meimage）。

何曉玟總是知道如何使得觀看舞蹈成為人生至為稀罕的經驗，舞台既是內心幽微明滅的風景，亦是集體狂歡的潰退形變。舞蹈成為錯落平面之間身體的引流與截斷（《親愛的》，

註釋：

07. 關於舞蹈與影像的繁複關係，請參考許鈞宜，〈當身體流變為影像：從何曉玟舞作《默島新樂園》到《極相林》之間的特異路徑〉。

08. 蔡善妮，〈恐怖觸感的肉身：從《默島新樂園》到《極相林》〉。蔡善妮以精神分析的 uncanny（詭異）細膩分析《極相林》與《默島新樂園》，某種意義而言，邊界、極限、觸碰、親密迂迴團團組裝了「可以彼此連續而跳躍的火山線，就是何曉玟舞作的皮膚所在。」

09. Lyotard, Jean–François(1974). *Economie libidinale*, Minuit, 11–12.

2013），有時幾具身體沿著桌腳吸附而上，反重力地浮升（《極相林》，2018）；有時則跌落碎裂，如水銀洩地，斷肢殘骸卻兀自彈跳；有時眾身體糾結難捨，空間因此擴維凹曲。我們反覆經歷著成神、為人、變妖的幻化時刻，be water，因為無時不在流變之中，為我們闖入了極相林深處。

何曉玫的舞裡總是召喚著不同的神祇，祂們以獨特的神采進場，一逕聖潔與純淨。比如《默島樂園》，當觀眾推門進入劇場時，這些神祇已彩妝華服地擎立於高聳的柱子上，如台灣廟會裡空中漂浮的藝閣，黯黝的空間在舞者的牽引奔走下嘩嘩出神，眾人頭頂的三尊神祇愈來愈狂暴搖晃，空氣浮沸，若神魔鬥陣，鳥驚狼奔。在2019年底的《極相林》開場，舞者們如紙偶般素衣白袍，或執法器響鈴，或喊嘴發出鳥鳴，從觀眾席後方的各個角落躍上椅背，一步一座位地凌空跨過眾人頭頂，莊嚴步向舞台，走進屬於自己的祭壇。這些總是準備自我獻祭的神人，盈溢著特有的個人魅力，陰柔、女性，屬於何曉玫。

在神與人的近身同框中，《默島樂園》迫使舞台豎直，由 landscape 旋轉 90 度成為 portrait 模式，以高低取代長寬，似乎更鎖在以「人」或「身體」來重新定義視覺比例的要求。從此觀看必須是上下滑動而非左右環視，必須不斷仰望與俯首，以便遠眺諸神祇的狂歡與瘋魔。切分成上下兩層的演出使得空間明確成為雙層結構，這既是對視網膜的水平切割，上層與下層的異質運動使得每顆眼球都必須在兩者間快閃切換，舞台既是全景敞視的嘗試同時亦是此嘗試的不可能，而且最終迫使一切觀看都必須設法打通垂直視野的可能，調教出新的觀看經驗。如同是在葛雷柯（El Greco）畫中切割成天堂與人間的二重世界，空間在此被明確地立體化與疊層化，世界被創造性地擴增出一個差異的維度，舞蹈不再只是平面上的水平運動，亦不再只是左右前後的游走與亂步，而是一種上下的垂直影響，是人、神在兩種不同結界的脫軌溝通。

然後，是上界的遽烈搖晃、翻攪與風暴，三個空中人偶如鐘擺瘋狂地來回劃動，空氣浮沸滾燙，支柱被重力彎曲成驚險的角度，由宇宙一頭急速貫向另一頭，神魔鬥陣，歡騰與喧嘩直到仿如波希《塵世樂園》（Hieronymus Bosch's *The Garden of Earthly Delights*）中神、人、魔不可區分的時代。然後地面的舞者開始推動支柱上的舞者環場繞走，觀眾與之同行，繞境巡狩，舞台就地化成台灣人靈魂最深沈與

《極相林》‧2020 年‧攝影：劉振祥｜何曉玫 MEIMAGE 舞團提供。

魔幻的壇城。《默島樂園》成為觀眾與舞者的朝聖之旅，再一次地，觀眾與舞者不再能區分。我即舞者，舞者即我，我舞，故我在。何曉玫的舞者穿入人心直指觀者的身體魂魄，舞台成為最小的遠境與最大的迷宮，而聖壇從不在他方而在舞台上，在人心之中，構成風暴。

「默島」是空間爆炸時刻的無窮延展，是廟會廣場的打包與凍結。把所有的喧囂都飽和灌入每一粒空氣分子中，然後將觀眾沈浸到這個濃稠無有出口的熱鬧空間。這是空間的高密度化，空間的密度增高，而且觀眾本身亦加入這個密度陡增的空間之中成為變化因子。這是一個過熱的「布朗空間」，佇立於桿子上的三位舞者如同「人體攪拌棒」不斷地翻動著這個空間，加速粒子間的作用。而

被放進場裡的觀眾—人體加劇了空間的極性，最後成為全面起乩出神的空間。不是人出神，而是空間起乩。

「何曉玫」這個名字意謂著空間中的每一顆分子都因極致的攪動與翻騰而飽和，搖晃一切，垂直升降且迴圈輪轉，正是在此有著由她所簽名的舞蹈極大化，舞台中無處不舞，而且更是不舞的不可能。而一切都彷彿現在的舞，只是為了未來更盛大與更究極之舞所作的排演，那些在觀眾眼前正不斷凝聚與崩頹的身體是將臨的茂盛之芽，舞台上每一個空氣分子都渴望舞蹈，每一個彈跳的碎片都飽含靈魂與生機，即使最後化做一縷裊裊青煙，亦不枉舞過一遭。

《默島新樂園》·2018 年·攝影：劉振祥 | 何曉玫 MEIMAGE 舞團提供。

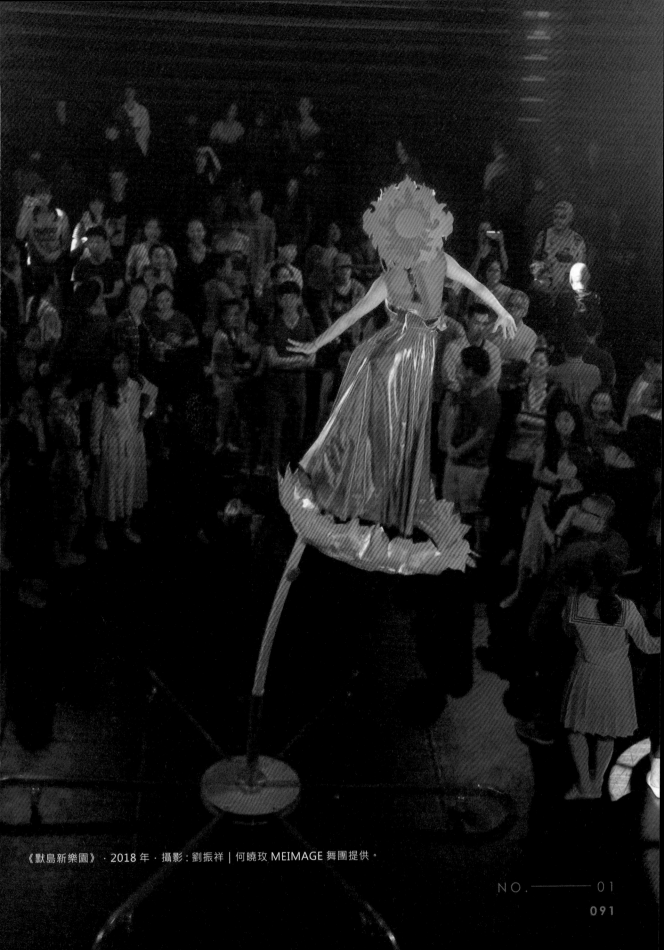

《默島新樂園》·2018 年·攝影：劉振祥 | 何曉玫 MEIMAGE 舞團提供。

陰性的散文舞蹈

生命在孤獨與熱鬧間擺盪，靜默與喧騰或許只是存有的正反兩面。以舞蹈探究什麼是最繁盛、金光、野豔與喧囂的台灣當代性，或赤裸呈現獨身生命中每一塊搏動肉體的特寫，何曉玫總是懂得如何以燥熱與冷酷的不同取徑碰觸靈魂中最讓人動容的生命基底。舞者的動作裡常出現的人偶、娃娃或傀儡在無有靈魂的死物與最鮮活生命之間擺動，既是神亦是人，是你是我亦非你非我。在「玫影像」中，何曉玫將舞蹈拉拔到最奢華與極致的狂喜狀態，總是以對生命的愛戀、孤獨、勇敢與奮力一擊讓人驚喜與感動不已。孤絕、華麗、掙扎、不安、纖細、矜持、奮力與哀愁，一切都被賦予力量的語言，以便抵抗重力、搖晃光影與再度彎折空間，世界因何曉玫的舞蹈而浮顯嶄新的面向。這些多元、特異且閃耀著鮮明女性形象的切面，組裝了台灣生命中最鮮活與撼人的舞蹈空間，絕對當代，宛如幻術般不斷由舞動的身體翻折奔湧而出，這是全然由動態的光、影、身體、聲效與影像所共同布置而成的台灣當代性。

在獨舞中，可以宇宙獨自一人仍然盈溢光彩與生命的殊異，這便是特屬於藝術家的獨身條件（célibataire），孤獨卻豐饒無比，獨自一人的美學，且因愈孤獨而愈美麗，因為孤獨而舞，因舞而叛逆，或反之。「女性特質」（femininity）像一朵在明滅光影中款款伸展綻放的百合，一曲充滿愛戀的孤獨的歌。然而在大多時刻裡，何曉玫的舞者們兩兩成對，款款收放著不同情感，以雙人身體書寫著陰性的散文舞蹈（essay dance）。比如2013的《親愛的》，舞者被拋擲到充滿各種光與氣流的傾斜舞台中，彷彿置身在身體的實驗室般吹風、曝曬、強光、斜面貼伏、奔跑、吊掛，在刻意調控與反常的物理環境中，不僅促動著身體的安那其條件，而且是展現著接觸即興的全面唯物化，必須實時反應著正湧動著的氣流、光照與聲響。舞台既是雙人巧妙互動的場所，最終卻也往往是二人關係的不可能。

活著終究迴避不了生命的殘缺與侷限，如何處身限定的生命中仍然牽動著獨特時空律動，以風格化的動態頑強標誌著個體的空間，以身體繼續跳舞，以跳舞堅定反叛。身體的瓦解與再組裝成為能舞蹈、要舞蹈與思考舞蹈的不可或缺前提，但不是為了重建另一種身體，而是在差異的強度流湧中展現舞蹈的純粹意志。因為生命不過是在各自不同的限定條件下所能展現的陰性生機。

《親愛的》．2013 年．攝影：林政億 | 何曉玫 MEIMAGE 舞團提供。

作者：

楊凱麟，臺北藝術大學藝術跨域所教授。研究當代法國哲學與文學評論。著有《成為書寫的人》、《分裂分析德勒茲》、《分裂分析福柯》、《書寫與影像》，譯有《德勒茲論傅柯》、《消失的美學》、《德勒茲－存在的喧囂》等。

參考書目：

何曉玫（2013），《親愛的》。
何曉玫（2017），《默島新樂園》。
何曉玫（2018），《極相林—實驗創作計畫》。
何曉玫（2019），《極相林》。
蔡善妮，〈恐怖觸感的肉身：從《默島新樂園》到《極相林》〉，論文發表中。
許鈞宜，〈當身體流變為影像：從何曉玫舞作《默島新樂園》到《極相林》之間的特異路徑〉，國立臺北藝術大學「北藝學」獲獎論文。
潘怡帆，〈《極相林》，鬱結肢體的痛與慟〉，Mplus，https://www.mplus.com.tw/article/2422.
涂倚佩，〈《極相林》的異位構詞與時間造形〉，典藏 ARTouch，https://artouch.com/views/review/content-11953.html.
Deleuze, Gilles & Félix Guattari(1980). *Mille plateaux*, Paris : Minuit.
Lyotard, Jean-François(1974). *Economie libidinale*, Paris : Minuit.

Riwang 是 Novirela Minang Sari 編作於 2004 年亞齊海嘯之後的自我反思。透過作品，希望喚起人們對生者必死的覺醒。
Riwang．2004 年．攝影：Yoga Biroe | Movirela Minang Sari 提供。

文 ——————————薩爾・慕吉揚托 [02]

譯者 ——————————林佑貞

洪災降臨 那就換個地方沐浴 [01]

呼拉和莎曼，過去與現在

引言

2017 年我接受第四屆亞太舞蹈藝術節 (APDF) 之邀,代表亞洲舞蹈評論家,從 7 月 25 日至 8 月 7 日與美國舞評家 Lisa Krauss 一起觀察藝術節中多面向而豐富的跨文化節目。APDF 雙年藝術節是由夏威夷大學馬諾阿校區推廣學院 (Outreach College) 與東西文化中心藝術展演部門共同舉辦,並且受到夏威夷大學馬諾阿校區劇場舞蹈系的協助,目的是以批判的視角檢視亞洲和太平洋舞蹈的歷史、關係以及近期的發展。

藝術節的主舞台約翰·甘迺迪劇院 (John F. Kennedy Theatre) 有亞太地區五個舞團演出他們的作品:(1) 卡巴呼拉舞集 (Ka Pa Hula of Kauanoe o Wa'ahila Dance Ensemble);(2) 韓國國立藝術大學 (Korea National University of the Arts);(3) 舞活呼拉藝術 (Living the Art of Hula);(4) 沖繩樂舞團 (Okinawan

2017 年亞太舞蹈藝術節(Asia Pacific Dance Festival, APDF)的戶外歡迎儀式,由夏威夷大學馬諾阿分校的駐校傳統表演團體,包括卡巴呼拉舞集、東加卡諾庫柏魯舞者和韓國國立藝術大學,以音樂、舞蹈和口語的傳統來迎接嘉賓。2017 年·攝影:Maseeh Ganjali | Maseeh Ganjali 提供。

2018 雅加達亞運開幕典禮上的莎曼表演

Dance and Music Ensemble)，以及 (5) 卡諾庫柏魯舞者 (東加王國)(Kanokupolu Dancers, Tonga)。

2017 藝術節的表演、舞蹈課程、工作坊以及諸多活動均圍繞著這個可以多重解釋的主題：「超越國界」。[03]

邊界可以區分跟隔離。有時堅不可摧，納入一些事物，隔開其他的。它們創造能孤立和挑戰的界線，有些屬於自然環境的部份，有些則由人類所編造。看起來可能是永久的。也可能是暫時的，真實或虛構的。

要是我們看向遠處的沙漠線、山脈稜線或者是畫框，會發現邊界可以改變，變得滑溜、能夠轉換，不斷地移動。在舞蹈裡，界線能如字面所示，也能是由想像力建構而成。通常要勾勒出舞者的獨特性，或者分辨出特定的舞蹈類型，可以藉由身體彼此融為一體來達成，以及將不同舞蹈類型合流融會再幻化成其他舞蹈型態。

如果我們望向舞蹈的邊界，我們會看到持續動作中的人類身體，尋求溝通、取悅和娛樂的身體。我們看見會分隔但也會相互交錯的界線。我們看見波動和凸顯出我們之間差異的界線，但那條界線也會消失，將我們團結起來。

在您觀賞今年藝術節的表演時，我們邀請您一同 'Ike Hana'(夏威夷語)—來看、來經驗、來思索。當您看到特邀的藝術家以他們的創作展現出的經驗和知識，您看到界線嗎？看見線條出現卻又消逝？看見可以轉化並變形成為單一景觀的邊緣？最後，您單純只看見舞蹈嗎？

註釋：

01. 標題是一則印尼－米南佳保 (Minangkabau，位於西蘇門答臘) 諺語 Sakali aia gadang, sakali tapian barubah 的英譯。本文更早之前的版本標題為 「呼拉和莎曼：過去與現在」 （"Hula and Saman: Past and Present"），發表於 2018 年 10 月 29 日由國立日惹大學舉辦的第二屆國際藝術與藝術教育會議。
02. 日惹森磊碧塔藝術社群主席 / 獨立研究者。
03. 第四屆亞太舞蹈藝術節節目單資料。頁 1。

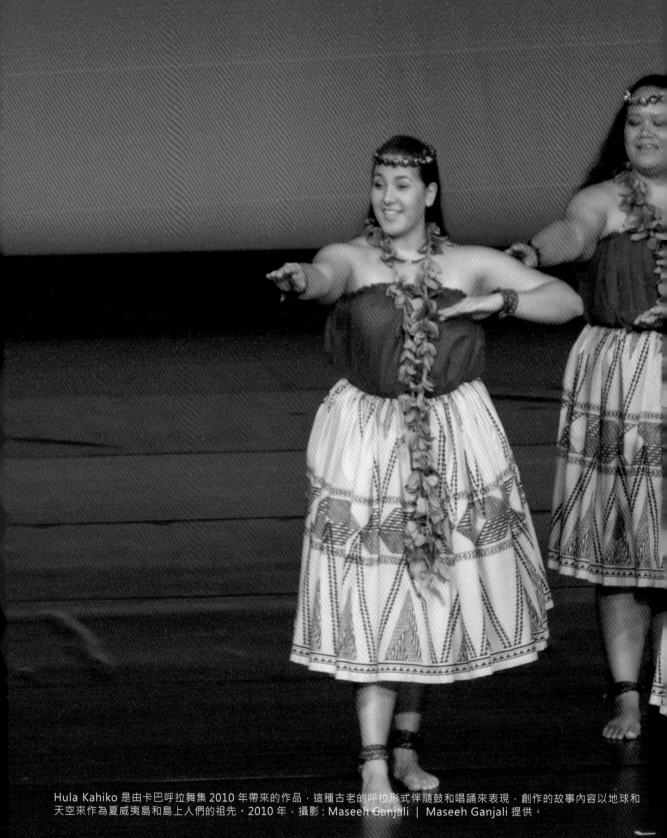

Hula Kahiko 是由卡巴呼拉舞集 2010 年帶來的作品，這種古老的呼拉形式伴隨鼓和唱誦來表現，創作的故事內容以地球和天空來作為夏威夷島和島上人們的祖先。2010 年．攝影：Maseeh Ganjali ｜ Maseeh Ganjali 提供。

夏威夷呼拉舞蹈：過去與現在

本文將不討論我對這整個藝術節節目的觀察，而是反思藝術節裡一直被當作是夏威夷身份認同的呼拉舞之間的相遇。之後，我將對呼拉舞的觀察與來自蘇門答臘島最北端的亞齊莎曼－迦佑舞蹈的觀察，做一比較。我首次欣賞呼拉舞蹈的表演得回溯到 1978 年在夏威夷大學校園參加舞蹈研究年度會議 (CORD)。

1978 年我剛從美國的大學拿到舞蹈與戲劇的碩士學位，當時，我的興趣是將舞蹈視為一種劇場藝術。同時，夏威夷的呼拉舞蹈在 1970 年代時，仍然處於早期的「文藝復興」階段。它受到美國在夏威夷的駐軍將其作為大眾娛樂的不公平對待，而且好萊塢製片徹底將它商品化。

當我參與亞太舞蹈聯盟—後來成為世界舞蹈聯盟亞太中心—以及遇見三位住在夏威夷的頂尖美國舞蹈學者和民族誌學家：Carl Wolz、Adrienne Kaeppler，和 Judy van Zile 之後，我對於呼拉舞蹈的認識逐漸改變。透過世界舞蹈聯盟亞太中心的論壇，我從他們身上學習到，呼拉舞蹈在過去是受到夏威夷當地高度景仰，並與儀式和信仰連結在一起，而且，近來其他當代呼拉舞蹈形式也不斷地被創造出來。

然而，一直到 2015 年我才看到呼拉舞蹈復興的成果。當時，我去參加女兒在夏威夷大學馬諾阿校區的畢業典禮，我遇見 APDF 的發起與激勵者之一 Judy van Zile，她將這次邀請擴及到邀我出席 2015 年的藝術節表演節目。我發現這個藝術節很棒、很獨特，不像我參加過的其他舞蹈藝術節。APDF 所呈現的不只有舞台上的舞蹈演出，還包括舞蹈工作坊、舞蹈課程和舞蹈論述。也就是說，不只聚焦編舞和技巧，也專注於表演研究。因此，當 Judy 詢問我有沒有興趣以亞洲舞蹈評論家身份參加 APDF 接下來的論壇，我欣然接受。

2017 年第四屆 APDF，我和 Lissa Krauss 出席所有演出、工作坊、舞蹈技巧和理論課程，例如歷史、美學和其他舞蹈論述。我們以擔任舞蹈評論家的知識、經驗，以及對這個藝術節的觀察，經常與有興趣的觀眾和藝術家們分享。在兩位女兒陪同下，我也有機會能穿越島嶼旅行，讓自己更熟悉夏威夷的自然環境—植物、動物、礦產—以及夏威夷人的生活。我們和參加舞蹈課程、工作坊的學員一同參訪主教博物館 (Bishop Museum)，

學習關於這片土地和人們的地理與歷史。

從這座博物館我不只購買當地的紀念品與禮物，也帶回關於夏威夷「表演」藝術、文化、自然和歷史的書籍：由 Adrienne L. Kaeppler 所寫的《呼拉帕呼：夏威夷人的鼓舞》(*Hula Pahu: Hawai'ian Drum Dances*, 1993)；Nathaniel B. Emerson 的《非書寫的夏威夷文學：神聖的呼拉歌謠》(*Unwritten Literature of Hawai'i: The Sacred Songs of the Hula*, 1998)，Robert Cazimero、Halau Na Kamalei 和其他人共同書寫的《呼拉舞之男》(*Men of Hula*, 2010)。藝術節還贈與一張夏威夷音樂 CD（《一切源於心—夏威夷音樂傳統選集》）("*It All Comes from the Heart*" — *An Anthology of Musical Traditions in Hawai'i*, 1997 [1993])。閱讀了 Kaeppler 發表在藝術節節目冊上的文章：〈東加舞蹈：動中詩〉("Tongan Dance: Poetry in Motion")，我認識到排列成行的舞蹈不只出現在夏威夷、東加 (Tonga)，其他太平洋周邊的島嶼也有。在夏威夷，人們創作音樂和歌曲來講述故事。藉由訪談夏威夷人以及東加舞者和老師，我了解到美麗的舞者並非就是那些身形纖細的，而是擁有強健、壯碩的體格。夏威夷人不只

與美國白人、黑人接觸，也包括很多亞洲移民，像是日本人、韓國人、中國人、台灣人、沖繩人以及東南亞民族，共同形塑夏威夷成為一座多元文化天堂的島嶼。

很幸運地，我還在博物館買到長達十個小時的紀錄片影片，內容是 2016 年快樂君主藝術節 (Merrie Monarch Festival) 的呼拉舞蹈年度藝術節／比賽，包括三種呼拉舞蹈形式：古典的呼拉舞蹈 (Hula kahiko)、當代的呼拉舞蹈 (Hula Auwana) 以及當年的呼拉小姐選拔。

要想了解呼拉舞蹈，我相信，不能只將呼拉看成是一種舞蹈、表演藝術形式或者是娛樂，而需要從它作為儀式的源頭來思考。運用不同的研究觀點—表演研究、民族誌學、舞蹈民族誌、人類學、民族音樂學、文化研究、觀光研究—全面而深入地認識呼拉舞蹈現象。那麼，現在就讓我們與印尼的莎曼–迦佑舞蹈現象做個比較。

莎曼—迦佑 (Saman-Gayo)[04]
過去與現在 [05]

上面提到 2017 年我在夏威夷大學馬諾阿校區的藝術節會議上與呼拉舞蹈的相遇，也讓我省思那段長久而斷斷續續對莎曼—迦佑的觀察和互動。有趣的是，我首度遇見亞齊的莎曼—迦佑跟我第一次觀察到夏威夷的呼拉舞蹈其實發生在同一年。然而，並非在莎曼的發源地，而是首都雅加達。我當時是 1978 年雅加達藝術節藝術委員會和節目協調委員成員之一。莎曼—迦佑代表著亞齊的傳統舞蹈特色，我記得曾讀到以下的信息：

本舞蹈由男性舞者以坐姿演出。通常由幾十人參與，最好是奇數。莎曼舞蹈的動作有許多術語，包括 tepok, kirep，lingang，lengek，guncang，surang-saring 等等。在一些變化裡，動作可以非常快速。

由教長（sheikh）唱誦詩歌……坐在排列成

Lakalaka 是東加最具標誌性的舞蹈，2003 年被指定為聯合國教科文組織的「人類口述和無形遺產」。詩詞由皇后 Salote 創作，於 1967 年 Tupou 四世的加冕時首演，主要用隱喻和典故來讚頌 Kanokupolu 村莊及其首領。2017 年．攝影：Maseeh Ganjali | Maseeh Ganjali 提供。

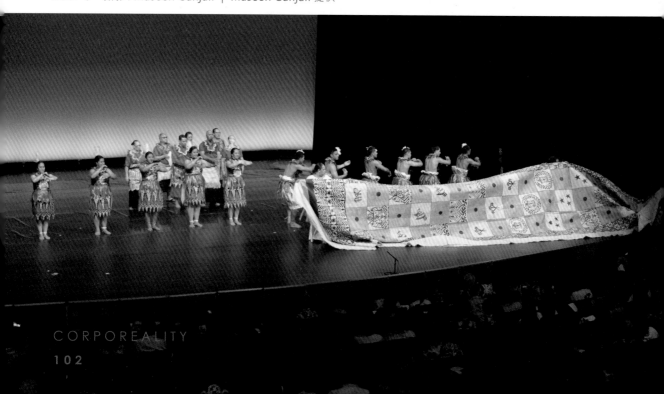

一排排的舞者中央。除舞者之外,其他藝術家們也以亞齊獨有的節奏吟唱。唱誦的詩歌內容可以是適合某個場合之用,或符合某些特殊需求,並且可能以祈禱、解說、背誦等等的形式出現……

莎曼舞蹈的一個重要要求就是舞者必須排列坐著,每排不少於十位舞者。現今莎曼舞蹈的詩歌通常由禱詞、忠告、諷刺或甚至情詩所組成。在它的發源地,莎曼舞蹈經常為紀念某個場合而作為比賽的一部分,無論是先知[穆罕默德]誕辰,婚禮或者其他節慶活動。在這樣的比賽裡,通常能夠找到咒語和魔幻的元素。(《78年雅加達藝術節:傳統文化藝術節》節目單,頁30。)

與莎曼─迦佑的第二次互動是1991年我參與美國的印尼節慶節目規劃期間,俗稱KIAS或者美國印尼文化節(Kebudayaan Indonesia di Amerika Serikat, 1991)。1978年雅加達藝術節和1991年美國印尼文化節這兩場活動的演出,就編舞而言,莎曼─迦佑已經從一個在地的傳統表演形式,一般稱為「貝賈目莎曼」("Bejamu Saman")轉變成為符合國際藝術節需求的世俗劇場形式。比如,莎曼─

迦佑的演出長度就被大大地縮減。

這裡可以提出一個重要的問題,「貝賈目莎曼」到底何時轉變成為劇場形式?遵循華特·班雅明的〈機械複製時代的藝術作品〉一文,Bryan S. Turner寫道:

在傳統的場景裡,舞蹈是靈光或恩典的渠道,像是魅力的根源。我們可以說舞蹈的靈光透過三個面向引導出現─宗教的、性以及

註釋:

04. 亞齊特區至少有八個在地的亞族群,迦佑(Gayo)即是其中之一。譯者註。

05. 莎曼─迦佑這部分的討論是根據我的三篇文章(1)「莎曼─迦佑、呼露和希利:傳統與轉變」("Saman Gayo, Hulu dan Hilir: Tradisi dan Transformasi"),在雅加達發表於2018莎曼文化研討會,2018/10/02。(2)「優良實踐:文化展演的策展與製作」("Good Practices: Kurasi dan Produksi Seni Pertunjukan"),專為亞齊迦佑特區布朗可傑仁市舉辦的莎曼工作坊而寫,2018/08/01。(3)「將人生理解為一段旅程:閱讀徵狀尋找意義」("Memahami Hidup sebagai Sebuah Perjalanan: Membaca Gejala Mencari Makna"),發表於班達亞齊文化中心舉辦的表演工作坊,2017/09/29。

政治的。因為人類的身體是最容易取得的「工具」，能夠傳達意義和情感，身體在整個社會的表達中，扮演著至關重要的角色。它擁有能立即表達神聖價值、性和權力的能力。舞蹈也與療癒有很強的關聯性。(2008, 216-17)

值得注意的是，我跟莎曼─迦佑第一次(1978) 和第二次互動 (1991) 都不是發生在其發源地。一直要到 2018 年的第三次互動，我擔任歐洲國際藝術節表演藝術共同策展人（the Europalia Festival 2018）期間，使我有機會造訪亞齊的迦佑地區。這趟文化探訪很大程度地幫助我理解莎曼─迦佑以及它與亞齊文化之間的關係。

如同 1978 年的雅加達藝術節和 1991 年的印尼文化節一樣，2018 年在布魯賽爾的歐洲國際藝術節所演出的莎曼─迦佑，都是依據迦佑當地的傳統。編舞元素、動作編排、服裝設計、顏色、裝飾品、朗誦詞和歌曲均再現了迦佑的民族美學。不過，在編舞方法上卻有所差別。1978 年和 1991 年的莎曼─迦佑以劇場藝術的形式編舞，著重在情感和經驗上。相較於 2018 年歐洲國際藝術節的莎曼─迦佑，編舞則以呈現優美的構圖和形式的浩

大場面為主。Bryan S. Turner 表示：

舞蹈作為一種表現與模仿的演出，透過身體動作表達了當地典型的宗教文化，但它同時也發展成為……一種全球消費文化的載具。當代社會裡，舞蹈已經成為一種商品化的表達形式，並當作全球複雜的文化商品和體裁流動的一部份被進行交換。(2008, 220)

2018 雅加達亞運開幕典禮上的莎曼表演是個比較好的例子。這支根據亞齊傳統舞蹈新編創的作品受到很多人高度地讚揚，但也引起很激烈的論辯。Irfan Teguh 在他的「2018 亞運開幕舞蹈：莎曼或是拉豆佳洛 (Ratoh Jaroe)？」一文中，透過訪談旅居雅加達的著名亞齊編舞家─舞者 Marzuki Hasan，試圖釐清疑惑。Hasan 解釋道：

亞齊人的日常生活中，「莎曼」這個字意味著「跳舞」，並不指涉任何特定的舞蹈……亞齊有許多種坐著的舞蹈，起著不同的名稱。例如，在迦佑地區，稱為莎曼─迦佑。亞齊西南海岸區域則稱為拉豆杜艾克（Ratoh Duek），大亞齊區稱為里可普羅（Likok Pulo），皮蒂耶（Pidie）地方的人稱羅巴尼

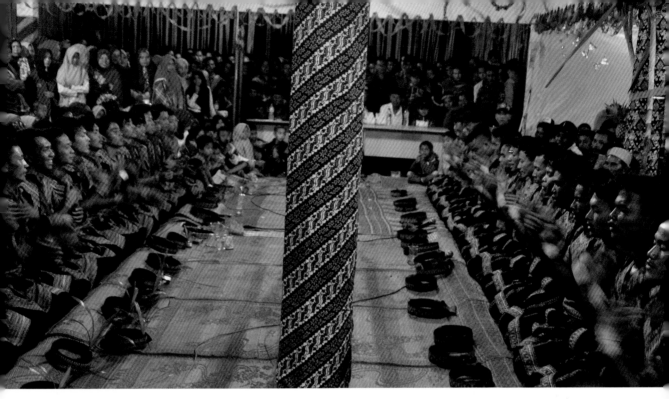

這是 2018 年在亞齊 Gayo Lues, Cinta Maju 村，作為加強村民之間友誼的表演，以戲劇和遊戲的方式進行，賓主彼此面對面坐成兩排。各自有教長（sheikh）帶領即興演唱傳統詩歌，同時以手掌拍擊身體部位，以創造性的身體動作，伴隨著肢體音樂回應著彼此。2018 年·攝影：Mukhsin Putra Hafid ｜ Mukhsin Putra Hafid 提供。

（Rabbani），碧雷溫（Bireun）當地則稱為羅巴尼瓦希德（Rabbani Wahid）……例如在迦佑，有只由男性演出的坐舞，只由女性舞蹈的則稱為拉督馬蘇卡（Rateub Maseukat）。

Hasan 重複觀看 2018 年由 Denny Malik 編創的開幕表演紀錄片，進一步評論：

這是支新創的舞蹈，對我而言，最重要的是這個編舞有準則在。開始的部分，舞者做「問安禮敬」（"salam"）的動作，然後，在附加的段落有亞齊（Aceh）傳統歌曲〈玉蘭花〉（"Bungong Jeumpa"）的吟唱，搭配舞者做較小的動作。整體而言，編舞看起來不錯。燈光打得好，賞心悅目。[不過] 這支由一大群舞者表演的坐舞並不再現任何一種特定的亞齊傳統舞蹈，而是將亞齊坐舞傳統的

一些元素適切地融合。

然而，要去辨識這支新創舞蹈並不容易。可以確定的是，它運用了很多亞齊傳統舞蹈的藝術元素。但是，我們不能因為這支舞裡僅有拉豆佳洛（Ratoh Jaroe）的一小部分，就把它稱為拉豆佳洛，也不能稱為莎曼。對我而言，毫無異議，不需要去爭辯這支舞的好壞。因為最重要的是，這支舞能夠振奮我們的精神。別只注意到缺點，而要探查它的力與美。（<tirto.id>20 August 2018）

「洪災降臨，那就換個地方沐浴」

亞齊這個文化區域住著一個宏偉的多元文化社群。來自迦佑的已故印尼著名人類學家 Yunus Melalatoa 曾寫道：亞齊是個有趣的現象。「亞齊」是個具備多元文化的偉大共同體。也是那稱為更大、更多元的群島 (Nusantar)[印尼] 文化區域的一部份。作為一個共同體，亞齊是由一些亞族群所組成，其中包含一支稱為亞齊的亞族群，可說佔據了主導地位。

亞齊自治區裡，我們可以發現源自當地至少有八個亞群，像是亞齊、迦佑、阿拉斯 (Alas)、塔迷央 (Tamiang)、可魯葉 (Kluet)、阿努可甲米 (Aneuk Jamee)、新奇兒 (Singkil) 以及夕暮呂耶 (Simeulue)。有趣的是，除了由這八個亞族群 [在亞齊] 所說的八種當地語言之外，另外還有西古拉宜 (Sigulai) 和哈囉班 (Haloban) 兩種亞齊人用的在地語言。(見 Djunaidi 1999: 33)

像是迦佑和阿拉斯這樣的在地亞族，居住在不靠海的布基巴利珊 (Bukit Barisan)[山地] 區域之間。其他像亞齊、塔迷央、可魯葉、阿努可甲米以及新奇兒等亞族群則臨海而居，比如，麻六甲海峽或者印度洋。而夕暮呂耶族則住在四面由印度洋環繞的夕暮呂耶小島上。

值得一提的是，這種在迦佑區域稱為莎曼的坐姿排舞，由舞者邊唱誦邊輪流舞動身體回應彼此，伴隨著拍手和拍打身體的音樂，剛開始慢慢的，中間逐漸加快速度，飛快直到最後突然停止。亞齊其他族群也同樣有這樣的表演，只是名稱不同。如今在其發源地和其他地方，就像呼拉舞蹈，已經新編創出更多這樣的坐舞。最近的例子就是 Denny Malik 新編的排舞，由 1,600 位年輕女舞者在 2018 年亞運開幕典禮上演出。表演成功後，媒體上漫長的論爭顯示，還有許多重要的家庭 – 作業 (home-work) 等著我們去完成。

想要了解呼拉舞蹈和莎曼舞蹈所面臨的現象，需要透過多元學科的方法，執行更深入的不同學科間的研究。我長期與呼拉舞蹈的互動以及在 2017 年夏威夷大學主辦的第四屆亞太舞蹈藝術節的觀察，剛好能作一個有意義的比較，檢視如何匯聚實作的藝術家、相關領域的頂尖學者，以及新進藝術家和科學家們的設計，與絕佳的實踐，培育出一個舞蹈傳統或者傳統「文化的」表演。

2016 年 Merrie Monarch 君主藝術節的呼拉比賽的十小時檔案和紀錄影片，以呼拉小姐、傳統呼拉 (kahiko) 冠軍，以及現代呼拉 (Auwana) 冠軍的選拔為特色，可以當作一個例子，檢視一個競技的舞蹈節是如何設計和組織成既包容又民主的文化活動，讓與這個舞蹈形式有關的無論年輕、年長、男性、女性、大師和學徒都能帶著尊重和讚賞共同努力。

很高興得知在 2011 年 11 月莎曼由聯合國教科文組織評選為世界無形文化資產，並且於 2017 年的布魯賽爾歐洲國際藝術節開幕式演出大放異彩之後，對於莎曼的保存與發展獲得了關注和支持，傳統與創新比比皆是。2016 年有五千名舞者參與了一場莎曼的演出，還有 2017 年迦佑祿斯 (Lues) 地區舉辦超過一萬名舞者表演的莎曼。

莎曼文化藝術節開幕式作為 2018 年「美哉印尼計畫」(the Indonesiana project) 的一部份 (由中央政府發起，部分由當地政府支援)，雅加達舉辦了一場主題非常有挑戰性的全國研討會：「科學觀點下的莎曼」。

最重要的是，美哉印尼計畫正積極著手設計一座「莎曼中心」，將落腳於布朗克傑倫 (Blangkejeren)。打從心底，我真切地希望即將來臨的莎曼中心能將莎曼帶到世界的論壇上，不只是為了市場經濟的利益，而是能在文化、藝術、科學各層面造福這個特殊文化表演的原始擁有者迦佑人民。

結語

近來，頂尖的歷史學者已經重新定義了歷史研究學門。其中之一是 Yuval Noah Harari，他是以色列公共知識份子、歷史學家，同時也是耶路撒冷希伯來大學的歷史系教授。[06] 根據 Harari，「歷史學不在研究過去，而是針對『改變』的研究……歷史始於人類發明眾神，終結於人類成為神之際。」過去，偉大的改變並不會每天發生，而是需要五年、十年甚至要一百年。反觀今日，世界正處於一個由冠狀病毒大流行所引起的重大危機之中。依照 Harari 的說法，目前人類的生活面臨三大威脅：(1) 核武戰爭、(2) 氣候變遷，以及 (3) 科技上快速且重大的發展，尤其將我們帶到俗稱的「後真相」的人工智慧。

改變─可能從外部、跨越文化疆界的具大壓力所造成，或者源自內部的自主設計─早

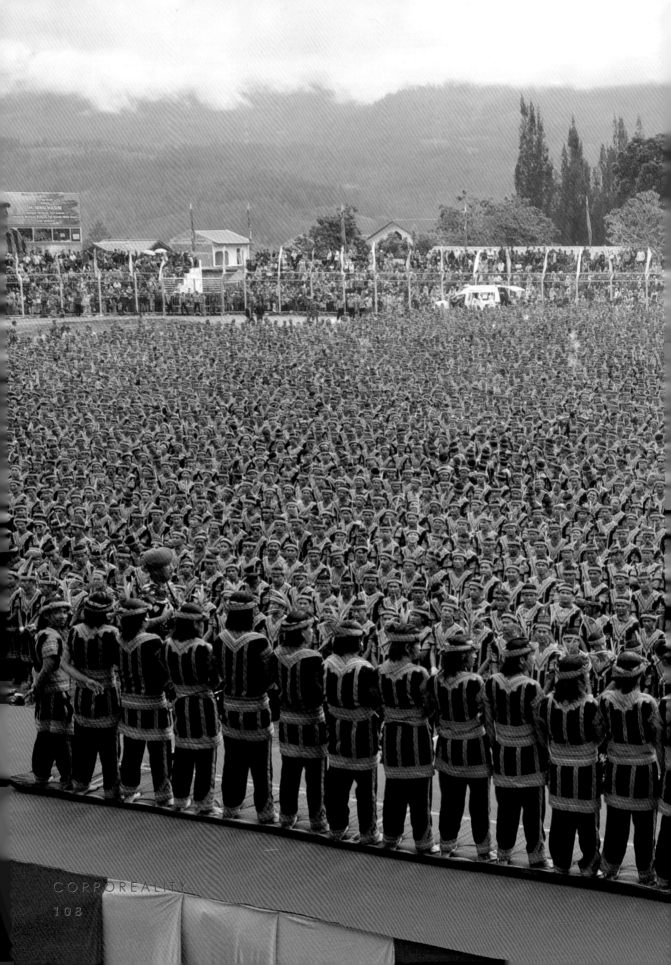

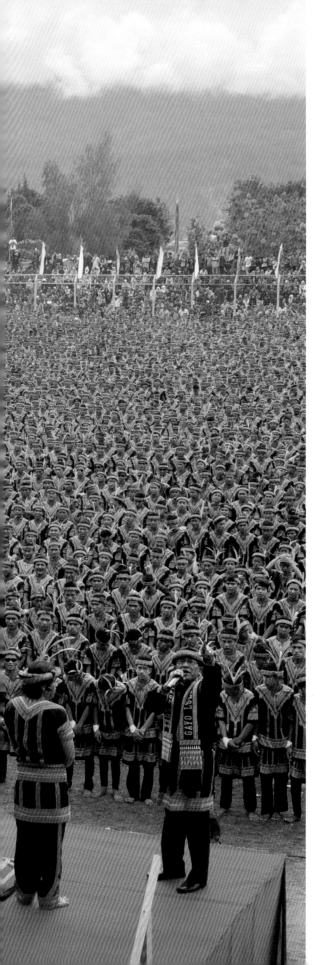

已經與我們同在，它正在發生，也會持續到未來。呼拉舞蹈和莎曼舞蹈就是兩個例子；舞蹈的改變是如何在亞洲和太平洋兩個不同地方發生。我相信，在觀察改變中，脈絡至關重要。

　　動作是舞蹈的媒介，人類身體則是表達的工具。因此，舞者的身體需經過訓練才有能力表達，習得美學情感並且尊重人類價值。好的舞蹈身體不僅要精通動作技巧，具備音樂性和敏感度，也必須探索身體的其他能力，並運用至最佳狀態。Akram Khan 說：

　　我感覺身體就像一座博物館，但它是一座不斷演變發展的博物館，所以會持續變異。它是博物館，因為它承載著歷史。它帶著世世代代的資訊、文化、教育、宗教、政治等等。然後，每一個世代的身體會轉變，利用那些資訊，並回應我們所處的環境。對我而言，你所接觸到的任何事物都很重要，尤其是小時候。這裡就是大部分有趣的材料的來源，而不是在你成長的階段。使我著迷的就是回

迦佑─阿拉斯地區為了吸引國內外遊客而組織一萬零一位男舞者的莎曼表演。2017 年·攝影：Mukhsin Putra Hafid｜Mukhsin Putra Hafid 提供。

NO.————01

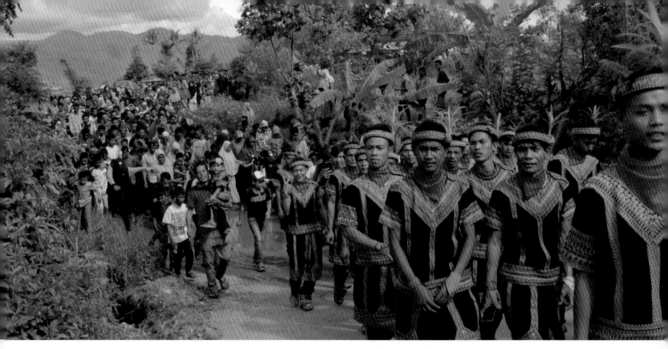

全村落的人應邀到鄰近的村子，盡興地表演與展示「貝賈目莎曼」來連結彼此的兄弟情誼。
2018 年。攝影：Zoul Matagong | Zoul Matagong 提供。

到創造力所在的孩童的身體。大部分你在孩童時期發生的事情，然後你的身體會去塑形，來應對目前的情況。（Khan, 2009）[07]

千禧年時代的舞者－編舞家的身體準備，不應只侷限於身體技術、敏感度、音樂性，也要包括創造力與批判性思維。因為，「一件好的藝術作品不只是種娛樂。它為人們提供了一副理解個人與群體生活的鷹架。」[08](Yuval Noah Harari 2020 微幅修編)。

教育上，教育者憂慮著，「我們無法預測什麼知識對下個十年的學生是必要的。我們只知道解決問題的能力以及分析思考將越來越重要。」(Illawara Christian School, 25 June 2019) 要面對現今不可測的改變，而且變化還在持續發生，我建議千禧舞者們應該教育自己更加虛心、思想開明，並發展舞蹈素養：不只能讀能寫，也要能批判性地思考，且在個人的領域裡，培養能力和深厚的知識。要是覺得閱讀那三本 Harari 所寫暢銷書太多的

話，也可以先從社群媒體上聽取他的講座，包括 Evan Carmichael 主持的「哈拉瑞的十條法則」。[09]

另一位我想推薦給大家的傑出學者是 Howard Gardner，他是美國發展心理學家、哈佛大學教育學院認知與教育教授，著作超過二十本書，包括《決勝未來的五種能力》、《重新定義真善美》。《決勝未來的五種能力》[10] 勾勒出未來幾年領導者力求培養的具體認知能力：紀律心智、統合心智、創造力心智、尊重心智以及倫理心智。《重新定義真善美》說明「後真相」、全球化和社群媒體的時代，我們對於真善美的理解必須重新定義。

我想以 2020 年諾貝爾桂冠 Jennifer A. Doudna 的話來做個總結。她對於科技的陳述也適用於舞蹈藝術，「科技總是一把雙面刃。現在就看我們這些研究者，是要為了人類或是為毀滅，再進一步去打開潘朵拉的盒子。」來自南非的舞者－編舞家 Gregory Vuyani Maqomau

也提醒我們：「[今日]我們正經歷著無可想像的悲劇，最為貼切的描述是後人類世。更甚以往，我們需要帶著目的跳舞，提醒世界，人類依舊存在。」[11]

　　我深切期盼在這艱難的時期，年輕的舞蹈藝術家不要失去他們的誠信正直（integrity）。身為舞者或是編舞家，需要具備身體技能、強大的創造力和知識；然而，毫無誠信的知識既危險又恐怖。（Samuel Johnson, 1709-1784）

　　那麼，誠信正直（integrity）又是什麼？

　　「誠信正直是為所應為，即使在無人注視之下。」（C. S. Lewis）

日惹，2020年11月15日。

作者：

Sal Murgiyanto 薩爾・慕吉揚托，舞蹈學者、舞蹈評論家。印尼國際舞蹈節、印尼表演藝術協會（MSPI）創辦人。2013年獲印尼總統頒發 Satyalacana 文化獎。2014年獲雅加達印尼舞蹈節（IDF）頒發終身成就獎。前國立臺北藝術大學舞蹈研究所副教授。目前為印尼日惹與梭羅表演藝術研究所、聖納塔達瑪大學藝術與科學研究所客座教授。

註釋：

06. Harari 是人類三部曲的暢銷作家：《人類大歷史》、《人類大命運》、《21世紀的21堂課》。

07. 與 Josephine Machon 的訪談："Akram Khan:The Mathematics of Sensation—the Body as Site/Sight/Cite and Source," in *(Syn)aesthetics: Redefining Visceral Performance* (2009): 112. 對 Akram Khan 有興趣的可以看他最近的作品 Father: Vision of the Floating World (2020) https://toutu.be/vtprE-yXDPg

08. "Harari's 10 Rules," Yuval Noah Harari, 2020.

09. 由 Evan Carmichael 整理出「哈拉瑞的十條法則」：(1) 適應性強（Be adaptive.）(2) 學習如何處理失敗（Learn how to deal with failure.）(3) 當一位好的說故事的人（Be a good story teller.）(4) 認識你自己（Get to know about yourself.）(5) 練習內觀禪修以更清楚地看見實相（Practice Vippasana Meditation to see reality more clearly.）(6) 從事靈性活動（Engage with spirituality.）(7) 研讀哲學（Study Philosophy.）(8) 盡可能閱讀（Read lots of books.）(9) 發展社交技巧（Develop your social skills）以及 (10) 在正著手進行的事情、事業和生活中，找到你的使命（Find your mission in what you are doing, in your career, and in your life.）

10. Howard Gardner, *Five Minds for the Future* (Boston, Mass.: Harvard Business School Press, 2005).

11. Gregory Vuyani Maqoma, International Dance Day Message 2020. Youtube 上可以觀賞到 Maqoma 最近的作品《美麗的我》('Beautiful Me')。"beautiful Me' de Gregory Maqoma, Vuyani Dance Theatre，https://youtu.be/7BDtqpobPzk。

WHEN FLOOD BEFALLS, THE BATHING PLACE MOVES:[01]
Hula and Saman, Past and Present

By Sal Murgiyanto[02]

Introduction

From July 25 to August 7, 2017, along with Lisa Krauss—an American dance cr itic--I was invited by the Asia-Pacific Dance Festival (APDF) IV/2017 to represent Asian dance critic to observe its multifaceted and rich cross-cultural program. APDF is a bi-annual Festival co-produced by the University of Hawaii at Manoa Outreach College, East-West Center Arts Program, with the support of the University of Hawaii at Manoa Department of Theatre and Dance to critically look at the history, relationship, and latest development of Asia and Pacific dances.

Five dance companies across Asia-Pacific presented their work at the Festival main-stage i.e., John F. Kennedy Theatre: (1) Ka Pa Hula of Kauanoe o Wa'ahila Dance Ensemble; (2) Korea National University of the Arts (K'Arts); (3) Living the Art of Hula (Michael Pili Pang, Director); (4) Okinawan Dance and Music Ensemble; and (5) Kanokupolu Dancers (Tonga).

The performances, dance classes, work-shops, and events for the 2017 Festival focused on the theme "Beyond Borders," a theme that can be interpreted in many ways:[03]

Borders can separate and divide. At time solid and impenetrable, they may keep some things in and others out. They create boundaries that isolate and challenge, that are parts of the natural environment or are fabricated by people. They can appear to be permanent or temporary, real or fictitious.

If we look beyond a line in the sand, a mountain range, or a frame around a picture, borders can change, become slippery and shift, constantly moving.

In dance, borders may be literal or constructed by the imagination. Often delineating one dancer from another or one kind of dance from another, they can be traversed, with bodies melting into each other and with different kinds of dance merging to blossom into yet other kinds of dance.

If we look beyond borders in dance we see human bodies in motion. Bodies that seek to communicate, to delight, to enter-

tain. We see borders that divide, but that also intersect. We see borders that fluctuate and make us distinctive, but that disappear and unite us.

As you watch the performances in this year's Festival, we invite you to 'Ike Hana'—to see, to experience, to think. As you see the experiences and knowledge of our guest artists embodied in the work they do, do you see borders? Do you see lines that emerge but then recede? Do you see edges that transform and morph into a single landscape? In the end, do you simply see dance?

In this article I will investigate change in dance at two different places in Asia and Pacific: the land of Gayo, Aceh, North Sumatra, Indonesia and in the Hawaiian island.

Hawai'ian Hula:

Past and Present

I will not discuss my observation of the whole Festival program but rather will reflect on my encounter with Hula which is always presented in the Festival as a Hawai'ian identity. Later, I will compare this observation on Hula with my other observation on Saman-Gayo dance from Aceh at the most northern tip of the island of Sumatra. I first saw life Hula performances back in 1978 at the University of Hawai'i campus when I attended the annual conference of the Congress on Research in Dance (CORD).

Footnote:

01. This title is an English translation of a Minangkabau-Indonesian proverb *Sakali aia gadang, sakali tapian barubah*. An earlier version of this paper entitled "Hula and Saman: Past and Present" is presented at the 2nd International Conference on Arts and Arts Education, organized by the State University of Yogyakarta, on October 29, 2018.

02. Independent researcher and Chair of SENREPITA Arts Communitas in Yogyakarta.

03. Program Notes. 2017 APDF Asia Pacific Dance Festival: Beyond Borders, a co-production of the University of Hawai'i at Manoa Outreach College and East-West Center Arts Program with the support of the University of Hawai'i at Manoa Department of Theatre and Dance, p. 1.

In 1978, I had just graduated with a master degree in dance and theater from an American university. At that time, my interest was looking at dance as a theatrical art. Meanwhile in 1970s, Hawai'ian Hula was still in its early "renaissance" after being "unfairly" treated as a popular entertainment by the U.S. Army in Hawai'i and drastically commodified by Hollywood film producers.

My understanding of Hula changed slowly when I joined the Asia-Pacific Dance Alliance —which then turned into World Dance Alliance Asia Pacific Center—and met three great American dance scholars and ethnographers residing in Hawaii: Carl Wolz, Adrienne Kaeppler, and Judy van Zile. From them, through different WDA-APC forums--I learned that in the past Hula was highly respected by local Hawai'ian and connected to local ritual and beliefs and that other contemporary hula forms are continuously being made in recent time.

However, it was not until the year 2015 that I saw the result of this Hula's renaissance. It was when I visited the University of Hawai'i Manoa campus to attend my daughter's graduation that I met Judy van Zile, one of the

initiators and motivators of APDF who extended an invitation for me to attend some of the Festival program in 2015 which I found great and unique. Unlike many other dance festivals I had attended, APDF presented not only dance performance on stage but also dance workshops, dance classes, and dance discourses. In other words, it did not only focus on choreography and technique but also on performance research. So, when Judy asked me if I was interested in attending the upcoming APDF as an Asian dance critic, I happily accepted.

At the APDF IV/2017, I and Lisa Krauss attended all stage performances, workshops, dance technique and theory classes i.e., history, aesthetics, and other dance discourses. We regularly shared our knowledge and experience as dance critics and our observation of the Festival with interested audience and artists. Accompanied by my daughters, I also had the chance to travel across the island to familiarize myself with Hawai'ian natural environment— plants, animals, mines—and the life of the Hawai'ians. With the students taking dance classes and workshops we made a trip to Bishop Museum to learn about the geography and history of the land and its people.

From this Museum I bought not only local souvenirs and gifts but also books on Hawai'ian [performing] arts, culture, nature as well as history: *Hula Pahu: Hawaiian Drum Dances* (1993) by Adrienne L. Kaeppler; *Unwritten Literature of Hawai'i: The Sacred Songs of the Hula* (1998) by Nathaniel B. Emerson; *Men of Hula* (2010) jointly written by Robert Cazimero and Halau Na Kamalei among others. The Festival also gave me the compact disk version of *Musics of Hawai'i :"It All Comes from the Heart"—An Anthology of Musical Traditions in Hawai'i* (1997 [1993]). Reading Kaeppler's article on "Tongan Dance: Poetry in Motion" in the Festival's program, I learned that row- or line-dance is not only found in Hawaii but also in Tonga as well as other islands along the Pacific rim. In Hawai'I, a music and song are created to tell people's stories. From interviews with Hawai'ian as well as Tongan dancers and teachers, I learn that beautiful dancers are not always those who have slim body but also those who have strong and heavy built. Hawai'ian people not only made intense contact with white and black Americans but also with Asian migrants such as the Japanese, Korean, Chinese/Taiwanese, Okinawan, and Southeast Asian folks to form the island of Hawai'I as a multicultural heaven.

Luckily, at Bishop Museum I bought also a ten-hour video documentation on Merrie Monarch Festival 2016, an annual festival/competition on Hula dance covering three Hula forms: the classical (Hula kahiko), the contemporary (Hula Auwana) and the selection of the Miss Hula of the year.

To understand Hula I believe, one cannot just look at Hula as a dance or performing art form or entertainment, but must also look at its origin as a sacred ritual. Different research approaches—performance studies, ethnography, dance ethnology, anthropology, ethnomusicology, cultural studies, tourism studies--must be used to deeply understand the Hula phenomena holistically. In comparison, then, let us now look at the phenomena of Saman-Gayo dance in Indonesia.

Saman-Gayo,

Past and Present[04]

The above mentioned personal encounter with the Hula at the APDF IV/2017 at the University of Hawai'i Manoa campus made me reflect on my long but intermitted observation and interaction with Saman Gayo. Interestingly, my first encounter with Saman-Gayo from Aceh occurred at the same year with the year I first observed Hawai'ian Hula. It happened in 1978 not at the place of origin of Saman, but in the capital city of Jakarta when I was member of the Artistic Board and Program Coordinator of the Festival Jakarta 1978. Featured as a traditional dance representing the Aceh province, I remember reading the following information:

This dance is performed by male dancers in a sitting position. There are usually tens of dancers involved, with an odd number preferable.

There are several names for the movements in the Saman dance, among them tepok, kirep, lingang, lengek, guncang, surang-saring and others. In some variations the movements can be extremely fast.

The Poetry is chanted by a sheikh...

sitting in the middle of a serie of rows of dancers. Other artists, in addition to the dancers, sing in a rhythm that is peculiar to Aceh. The contents of the poetry thus chanted can be appropriate to an occasion or to particular needs that may arise and may take the form of prayer, explanation, recitation and so forth....

One important requirement of the Saman dance is that the dancers must be sitting in rows with each row containing no fewer than ten dancers.

At the present time, the poetry of the Saman dance usually consists of prayer, advice or satire, or even love poetry. In its region of origin, the Saman dance is usually performed as part of a competition in honor of some occasion, whether it be the Prophet's [Mohammed] birthday, a wedding or some other festival. In such a competition, mantra and magic elements can often be found. (Program Notes, Festival Jakarta 78: Pesta Seni Tradisional Antar Bangsa, p. 30)

My second interaction with Saman-Gayo

was in 1991 during which I was involved as program coordinator of the Festival of Indonesia in the USA—commonly known as KIAS or Kebudayaan Indonesia di Amerika Serikat in Indonesia--in 1991. Choreographically, the Saman-Gayo performed in both events--Festival Jakarta 1978 and KIAS 1991--have been transformed from its local form as a traditional performance commonly called "Bejamu Saman" into a secular theatrical form to fit the needs of an international art festival. The duration of Saman-Gayo performance, for example, was greatly shortened.

An important question can be raised here, i.e., when was Bejamu Saman transformed into a theatrical form? Following Walter Benjamin in "The work of art in the age of technolo-gical re-producibility," Bryan S. Turner writes:

> *In its traditional settings, dance was a conduit of aura or grace as the root of charisma. We can argue that the aura of dance is channeled along three dimensions—the religious, the sexual and the political. Because the human body is, as it were,* *the most readily available 'instrument' by which to convey meaning and emotions, the body played a critical role as the expression of society as a whole. It has an immediate capacity to express sacred values, sexuality and power. Dance also has a powerful association with healing (2008, 216-17).*

It is worth to note that my first (1978) and second interaction (1991) with Saman-Gayo occurred not in its region of origin. It was only in the third interaction, when I served as co-curator of performance art for the Europalia Festival 2018 that I had the chance to make a trip to Gayo land in Aceh. This cultural visit great-

Footnote:

04. This discussion on Saman Gayo is based on my three papers (1) "Saman Gayo, Hulu dan Hilir: Tradisi dan Transformasi" presented at the Seminar on Saman Culture 2018 in Jakarta on October 2, 2018; (2) "Good Practices: Kurasi dan Produksi Seni Pertunjukan," written for a Saman workshop in Blangkejeren, Gayo Luwes, Aceh, August 1, 2018; and (3) "Memahami Hidup sebagai Sebuah Perjalanan: Membaca Gejala Mencari Makna," presented at a performance workshop in Banda Aceh Cultural Center on September 29, 2017.

ly enriched my understanding of Saman Gayo and its relation to Aceh culture in general.

As in Festival Jakarta 78 and in KIAS 1991 the Saman-Gayo presented in Europalia Festival 2018 in Brussels was based on Gayo tradition. Choreographic elements, movement arrangements, costume design, color, accessories, recitation and songs all represent Gayo ethno-aesthetics. Yet, there were different in choreographic approach. While in 1978 and 1991, the Saman-Gayo were choreographed as a theatrical-art with focus on feeling and experience, the Saman-Gayo presented in Brussels Europalia 2018 were choreographed as a spectacle with great emphasis on beautiful shape and form. Bryan S. Turner expresses:

As an expressive and mimetic performance, dance has articulated local, typically religious, cultures through bodily movements, but it has also developed as ... a vehicle of global consumer culture. In contemporary society, dance has become a commodified form of expression that is exchanged as an aspect of the complex flow of

cultural goods and genres around the globe (2008, 220).

The performance of "Saman" for the opening of Asian Games 2018 in Jakarta is a better example. This newly created work based on traditional Acehnese dances had been highly praised by many but also stimulated great debates. Through his article "Tarian Pembukaan Asian Games 2018: Saman atau Ratoh Jaroe?" [The dance performed at the Opening Ceremony of Asian Games 2018: Is it Saman or Ratoh Jaroe?] <tirto.id> 20 August 2018 Irfan Teguh try to clarify by interviewing Marzuki Hasan, a famous Acehnese dancer-choreographer residing in Jakarta. Hasan gave an explanation:

In the daily life of Aceh people, the word "saman" means "to dance" and does not refer to any kind of dance....In Aceh, there are different kinds of sitting dances with different names. For examples, in Gayo region, it is called Saman Gayo, in south-west coastal-area of Aceh people call it Ratoh Duek, in Aceh Besar it is named Likok Pulo and in Pidie people call it Rabbani, while in

Bireun locally known as Rabbani Wahid.... There are sitting dance performed by only males such as in Gayo and there is one performed only by women that is called Rateub Maseukat.

After repeatedly observing the video documentation of the dance performed at the opening of Asian Games 2018 choreographed by Denny Malik, Hasan further comments:

This is a newly created dance, the most important thing for me is that the choreography has a basis. In the beginning of the choreography, the dancers do "salam," then in the "extra" section "Bungong Jeumpa" is sung to accompany the dancers doing small movements. As a whole the choreography looks nice. The lighting is good and is pleasing to the eyes. [However] this sitting dance performed by a mass of dancers does not represent one particular traditional Acehnese dance but several elements of Acehnese traditional sitting dances are nicely blended.

Yet, it is not easy to identify what kind of dance is this new creation. For sure many artistic elements of Aceh traditional dances are used. But one cannot call it Ratoh Jaroe for only a small part of Ratoh Jaroe is in the piece. One cannot call it Saman either. For me, personally, it is alright and no reason to raise an argument against the work. For the most important for me is that the dance can raise our spirit. Don't focus on its weaknesses, but look into its strength and beauty.

"When Flood Befalls, the Bathing Place Moves"

Aceh is a cultural area inhabited by a grand multicultural community. Yunus Melalatoa, the late Indonesian well-known anthropologist of Gayo origin once wrote:

Aceh is an interesting phenomenon. "Aceh" is a great communitas that is multi-cultural. It is a part of a bigger cultural area called Nusantara [Indonesia] which is also multicultural. As a communitas, "Aceh" is a configuration of several sub- ethnic groups which includes a sub-ethnic called Aceh too which can be said predominating.

Inside the great Aceh area [Nanggroe Aceh Darussalam], one can find at least eight sub ethnics of origin i.e. Aceh, Gayo, Alas, Tamiang, Kluet, Aneuk Jamee, Singkil and Simeulue. It is interesting to note that in addition to the eight local languages spoken by the eight sub ethnics [in Aceh] there are two other local languages, Sigulai and Haloban which are spoken by Aceh people (see Djunaidi 1999: 33).

The original sub ethnics such as Gayo and Alas live inland in between Bukit Barisan [mountainous] area that does not border with the sea. While other sub-ethnics such as Aceh, Tamiang, Kluet, Aneuk Jamee, and Singkil live in an area that borders with the sea, i.e., the Malacca Strait or Indian Ocean. The sub ethnic Simeulue, however, live in the small island of Simeulue which is sur-rounded by the Indian Ocean.

It is worth to note, however, that line dance in sitting position in which dancers move their bodies alternatively in response to each other while singing, accompanied by hand clapping and body music which is slow in the beginning, faster in the middle and extremely fast to abruptly stop in the end called Saman in Gayo is also performed by other Aceh sub-ethnics under different names. Today in its place of origin and beyond, as in Hula, more line dances in a sitting position have been newly created. The line-dance newly choreographed by Denny Malik performed by 1,600 young female dancers in the Opening Ceremony of Asian Games 2018 is one recent example. The long debate in the media af-

ter its successful performance tells us that we still have a lot of important home-work to do.

To understand the phenomenon faced by Hula or Saman, a deep inter disciplinary study using multidisciplinary approach must be conducted. My long interaction with Hula and recent observation of the Asia-Pacific Dance Festival IV/2017 organized by the University of Hawaii serve as a meaningful comparison to how nurturing a dance tradition or traditional "cultural" performance can be designed and nicely implemented by bringing together both the practicing artists, leading scholars in its related fields, as well as upcoming artists and scientists to work together.

The excellent ten hour archive and documentation of the annual Merrie Monarch [Hula] Festival/Competition 2016 featuring Miss Hula, Hula Kahiko and Hula Auwana can also serve as an example how a competitive dance festival can be designed and organized as an inclusive and democratic cultural event in which young and old, male and female, master and novice who are concerned with a dance

form can work together with respect and appreciation of each other.

In regard of Saman, I am happy to learn that after its acknowledgment by UNESCO as one of the World Intangible Heritage in November 2011 and its successful performance in the Opening Ceremony of Europalia Festival 2017 in Brussels, attention and support to Saman conservation and development, tradition and innovation abound. A Saman performance by 5,000 dancers was conducted in 2016 and by more than 10,000 dancers was organized by the regent of Gayo Lues in 2017.

For the opening of the Festival Budaya Saman 2018 as part of the "Indonesiana" project (initiated by central government, partly supported by local government), a national seminar was held in Jakarta with a very challenging theme, "Saman in the Scientific Perspective."

Most important of all, the Indonesiana project is now actively researching to design a "Saman Center" which will be established in Blangkejeren. From the bottom of my heart, I

do hope, that the upcoming Saman Center will be able to bring Saman to the world forums not only for the benefit of the market economically, but also culturally, artistically, scientifically, and for the advantage of the Gayo people the original owner of this particular cultural performance.

Conclusion

Recently, leading historians have redefined the study of history. Among them is Yuval Noah Harari, an Israeli public intellectual, historian and a professor at the Department of History at the Hebrew University of Jerusalem.[05] According to Harari, "History is not the study of the past, it is the study of change.... History began when humans invented gods, and will end when humans become gods." In the past, great change did not occur every day but in five, ten or even one hundred years. But today, the world is in big crisis caused among others by the Coronavirus pandemic. Following Harari, three big threats in human life today are (1) nuclear war, (2) climate change, and (3) the fast and great development in technology, especially the Artificial Intelligence (AI) which bring us to what is popularly called "post truth."

Change—may be caused by great pressures from outside, crossing cultural borders, or voluntarily designed from the inside--has been with us since time immemorial, occurring at present and will continue in the future. Hula and Saman are two examples on how change in dance have occurred in two different places in Asia and the Pacific. In observing change, I believe, context is very important.

Movements is the medium of dance and human body is the tool for expression. For that reason, dancers' body must be trained as such to have the ability to express, acquire aesthetics feeling and respect human values. A good dance body should master not only movement skill, musicality, and sensibility, but also explore other body abilities and used them to the optimal. Akram Khan says,

I feel the body is like a museum but an evolving museum so it's constantly mutating. It's a museum because it carries history. It carries generations and generations of information, cultural, educational, religious, political and so on. Then with each generation the body transforms, takes that information and responds to the environment that we live in. For me everything that you expose to it,

particularly as a child, is crucial. That is where the source of most of the interesting material lies, not in the growing up stage. It's really going back to the child body that I'm fascinated by where the creativity lies. Most of the things that happen to you as a child, the body then shapes it up to deal with in the present (Khan, 2009)[06]

In the millennial era, preparation of a dancer-choreographer's body must not only be limited to movement skill, sensibility, and musicality but also includes creativity and thinking critically. For, "a good art-work is more than just an entertainment. It provides a kind of scaffolding for people to make sense of their individual as well as collective life."[07] (Yuval Noah Harari 2020 slightly edited).

In education, this is what educators worry, "We cannot predict the knowledge that will be essential for our students in another ten years. What we do know now is the capacity to solve problems and think analytically will continue to grow in importance" (Illawara Christian School, 25 June 2019). To face the unpredictable change happening today, and which will continue to happen, I would like to suggest that millennial dancers should educate oneself to be more open-minded and develop dance literacy: not just fluent in reading and writing but also able to think critically and acquire competence and deep knowledge in one's field. If reading Harari's three best-selling books seems too much, one can begin to listen to his many lectures available in the social media, among others the "Harari's 10 Rules" as hosted by Evan Carmichael.[08]

Footnote:

05. Harari is bestselling author of *Sapiens: A Brief History of Humankind, Homo Deus: A Brief History of Tomorrow* and *21 Lessons for the 21st Century.*

06. Interview with Josephine Machon "Akram Khan: The Mathematics of Sensation—the Body as Site/Sight/Cite and Source," in *(Syn)aesthetics: Redefining Visceral Performance* (2009): 112. For those interested in Akram Khan's recent work see *Father: Vision of the Floating World* (2020) at Youtube https://toutu.be/vtprE-yXDPg

07. "Harari's 10 Rules," Yuval Noah Harari 2020.

08. Summarized by Evan Carmichael, "Harari's 10 Rules" are as follows (1) Be adaptive. (2) Learn how to deal with failure. (3) Be a good story teller. (4) Get to know about yourself. (5) Practice Vippasana Meditation to see reality more clearly. (6) Engage with spirituality. (7) Study Philosophy. (8) Read lots of books. (9) Develop your social skills and (10) Find your mission in what you are doing, in your career, and in your life.

Another great scholar I would like to recommend is Howard Gardner, American developmental psychologist and the John H. and Elisabeth A. Hobbs Research Professor of cognition education at Harvard University who has written more than 20 books among others *Five Minds for the Future*[09] (2005) and *Truth, Beauty, Goodness: Reframed* (2010). *Five Minds* outlines the specific cognitive abilities that will be sought and cultivated by leaders in the years ahead. They are the Disciplinary Mind, the Synthesizing Mind, the Creating Mind, the Respectful Mind, and the Ethical Mind. *Truth, Beauty, and Goodness* argues that in the age of "post-truth," globalization, and social-media our understanding of truth, beauty, and goodness must be redefined.

To conclude, I would like to quote Nobel laureate 2020 Jennifer A. Doudna whose statement for science and technology is applicable for the art of dance, "Science and technology always have a double-edge. Now it is up to us the researcher, are we going to step further to open the pandora-box for the sake of humanity or for destruction." Dancer-choreographer Gregory Vuyani Maqoma from South Africa reminds us,

"[Today], "we are living through un-imaginable tragedies, in a time that I could best describe as the post-human era. More than ever, we need to dance with purpose, to remind the world that humanity still exists".[10]

I deeply hope, during this difficult time young dance artists do not lose their integrity. As a dancer or choreographer one needs to have bodily skill, great creativity and knowledge. But, "knowledge without integrity is dangerous and dreadful" (Samuel Johnson, 1709-17840).

And what is integrity?

"Integrity is doing the right thing. Even when no one is watching" (C. S. Lewis)

Yogyakarta, 15 November 2020.

Footnote:

09. Howard Gardner, *Five Minds for the Future* (Boston, Mass.: Harvard Business School Press, 2005).

10. *Gregory Vuyani Maqoma, International Dance Day Message 2020.* Maqoma's recent work 'Beautiful Me' can be viewed at Youtube, "beautiful Me' de Gregory Maqoma, Vuyani Dance Theatre https://youtu.be/7B-DtqpobPzk

Bibliography:

Asia Pacific Dance Festival IV

2017. Program Notes. Beyond Borders. A co-production of the University of Hawai'I at Manoa Outreach College and East-West Center Arts Program with the support of the University of Hawai'I at Manoa Department of Theatre and Dance.

Cazimero, Robert and Kamalei, Halau Na (Written by Benton Sen)

2010. *Men of Hula*. Honolulu: Island Heritage Publishing.

Djunaidi, A.

1999. "Bahasa Aceh sebagai Identitas Sosial," *Bahasa Nusantara, Posisi dan Penggunaannya Menjelang Abad ke-21* (Irwan Abdullah, Ed.). Yogyakarta: Pustaka Fajar.

Emerson, Nathaniel B.

1998. *Unwritten Literature of Hawai'i: The Sacred Songs of the Hula*. Honolulu: Mutual Publishing.

Festival Jakarta 1978

1978. Program Notes. Pesta Seni Tradisional Antar Bangsa [International Festival of Traditional Arts]. Organized by the City Government of Jakarta to celebrate 33rd Anniversay of the Republic of Indonesia Independence and the 451st year of the founding of the city of Jakarta (June 29 to July 9)

Gardner, Howard.

2011. [2010] *Truth, Beauty, Goodness: Reframed*. New York: Basic Books.

2005. *Five Minds for the Future*. Boston, Mass.: Harvard Business School Press.

Harari, Yuval Noah.

2020. "Top 10 Rules for Success" or "Harari's 10 Rules." #AlcInfoChannel. https://youtu.be/C3wqLCXs-al

2018. *21 Lessons for the 21st Century* . London: Jonathan Cape.

2013. *Homo Deus: A Brief History of Tomorrow*. 1st edition. New York: Vintage

2015. [2014]. *Sapiens: A Brief History of Humankind*. New York: HarperCollins

Kaeppler, Adrienne L.

2017. "Tongan Dance: Poetry in Motion" in *Beyond Borders*. Program Notes of the Asia Pacific Dance Festival IV.

1993.*Hula Pahu: Hawaiian Drum Dances*. Honolulu: Bishop Museum Press.

Machon, Josephine.

2009. "Akram Khan: The Mathematics of Sensation— the Body as Site/Sight/Cite and Source," *(Syn)aesthetics:*

Redefining Visceral Performance. New York: Palgrave MacMillan.

Maqoma, Gregory Vuyani.

2020. *International Dance Day Message*. 29 April. ITI World Organization for the Performing Arts. <IDD2020_EN_Message_GregoryMAQOMA.pdf>

Melalatoa, M. Junus

2001. *Didong: Pentas Kreativitas Gayo*. Jakarta: Yayasan Asosiasi Tradisi Lisan, Yayasan Obor Indonesia dan Yayasan Sains Estetika dan Teknologi.

2005. "Memahami Aceh: Sebuah Perspektif Budaya," in *Aceh: Kembali ke Masa Depan*. Jakarta: Institut Kesenian Jakarta in cooperstion with the family of Dr. Syarief Thayeb and Dr. Anwar Nasution. Edited by Bambang Budjono.

Murgiyanto, Sal

2018a. "Saman Gayo, Hulu dan Hilir: Tradisi dan Transformasi" presented at Seminar Budaya Saman 2018 in Jakarta on October 2.

2018b. "Good Practices: Kurasi dan Produksi Seni Pertunjukan." Written for/presented at the Workshop on Saman in Blangkejeren, Gayo Luwes, Aceh, August 1.

2017."Memahami Hidup sebagai Sebuah Perjalanan: Membaca Gejala Mencari Makna." Paper presented at a performance workshop in Banda Aceh Cultural Center on September 29.

Teguh, Irfan

2018. "Tarian Pembukaan Asian Games 2018: Saman atau Ratoh Jaroe?" [The dance performed at the Opening Ceremony of Asian Games 2018: Is it Saman or Ratoh Jaroe?] <tirto.id> 20 August.

Turner, Bryan S.

2008. "Bodies in Motion: Towards an Aesthetic of Dance," *The Body and Society*. Los Angeles, London, New Delhi and Singapore: Sage Publication.

Compact disk and Video

Merrie Monarch Festival

2016. The 53rd Anniversary. Ten hour video documentation of the *Merrie Monarch Festival* covering three Hula forms: the classical (Hula kahiko), the contemporary(Hula Auwana)and the Miss Hula competition.

Musics of Hawai'i ("It All Comes from the Heart")

1997. [1993] *An Anthology of Musical Traditions in Hawai'i*. Edited by Linn J. Martin.Honolulu: The State Foundation on Culture and the Arts, Folk Arts Program.

肉身意識與機器介入
江之翠劇場《朱文走鬼》

《朱文走鬼》舞台空間感不同於傳統戲，除了能劇舞台的布置，演員流動方位也改變。
2020 年·攝影：林育全 | 江之翠劇場提供。

表演身體的兩次現代性遭逢

文 ——————— 紀慧玲

江之翠劇場於 2006、2020 年分別搬演舞踏版《朱文走鬼》，有別於傳統梨園戲版本，加入日本舞踏元素，因而激生表演與文本多重意涵。本文申論舞踏版《朱文走鬼》與傳統版本最大差異在於時空意識的引入，從而改變傳統戲曲身段程式化美學的接受管道，進入身體在場性的現代覺受，並且再透過攝錄媒介轉播效應下，第二次抽離現場性，進入二次元時空，將戲曲文本、表演身體在科技媒介視角下，逆向推衍了戲曲程式身段作為符號象徵的復返與認識。

一

《朱文走鬼》係中國福建省梨園戲實驗劇團保留劇目，劇本出土頗富戲劇性：1950 年代新政權建立後，在大規模民間戲曲搶救行動中，由當時名為「福建省閩南戲實驗劇團」團員在很偶然間，從菜市場店家，發現手抄本，研判可能是清同治年間藝人口述手寫，包含〈贈繡篋〉、〈試茶續認真容〉、〈走鬼〉三齣。當時在世藝人並無人能演此戲，只聽聞過，因此，重建行動按傳統程式身段、修茸部分對白完成，命名《朱文太平錢》，於 1955 年赴北京匯報搶救成果演出。

《朱文太平錢》是明代文人徐渭《南詞敘錄‧宋元舊篇》輯錄的劇名，證明宋元南戲即有此齣目。除成書於 1559 年的《南詞敘錄》有所記載，更早前的《永樂大典》（1408 年）也錄有《朱文鬼贈太平錢》齣目，宋話本也有《太平錢》，陶宗儀《輟耕錄》也錄有金院本《繡篋兒》齣名。泉州梨園戲導演、學者吳捷秋認為手抄本證明泉州梨園戲於宋南戲肇始初，即創作了此一成熟定本，梨園戲版本可證為《南詞敘錄》、《永樂大典》所述南戲《朱文太平錢》、《朱文鬼贈太平錢》祖本。荷蘭籍漢學家龍彼得則認為，「朱文」戲文使用大量泉州方言俚俗，是南戲流傳至泉州再予「當地化」的證明。[01]

不論是弋陽腔的南戲在先，或梨園泉腔自創戲文，「朱文」手抄本確實是迄今海內外唯一孤本，彌足珍貴。龍彼得於 1950、60 年代於英國與德國圖書館發現三本明刊本閩南戲曲、弦管選集，輯有〈朱文唱曲、一捻金點燈〉、〈朱文走鬼〉，雖缺〈認真容〉一折，但前後兩折與梨園劇團發現手抄本曲文幾乎一致，證明梨園戲「宋元南戲活化石」之說毫不虛妄。

從手抄本到立體化重現於舞台，由於手抄本缺頭尾，第一出齣目未載，〈走鬼〉後還有第

《朱文走鬼》2006 年演出介紹短片

四出〈相認〉但僅抄寫首句，後情不詳，因此最後版本以〈贈繡篋〉、〈真容〉、〈走鬼〉結構為一齣，劇中女主角一粒金最終是人抑鬼並未闡明，[02] 這也留予江之翠劇場於 2006 年搬演《朱文走鬼》尾幕，以舞踏身形代入朱文、一粒金二人肢體動作，魂體相依的曖昧殘影想像空間。[03] 同時，第一出前面的情節未載，一粒金出場已在朱文房內，並無鬼步形態，梨園劇團 1955 年首演版增加了一粒金出場的四句詩，並做表演上的藝術化處理。（吳捷秋，1991。頁 54）最後，演出版也刪除一些帶有低俗色彩的諢話（俚語），比如劇中茶店公婆鬥嘴，以茶引喻情色動作，就刪減泰半。但基本上，泉州梨園劇團《朱文走鬼》與手抄本大致相同，行當與科範也依抄本所載重建，唱曲依上路慣用曲牌安譜。而江之翠劇場於 2004 年邀請泉州老師蔡婭治、洪美玉來台傳授版本，雖是梨園劇團 1985 年版，但與 1960 年代演出版差異不大。

二

梨園戲與南管音樂是保留古代表演內涵的活化石，這可從各種以泉州方言記載的明刊本找到與宋元南戲、雜劇、北曲相同的曲名、記號、齣目，甚至唱段，就可知至少在四百年前的明代或更早，泉州一帶戲劇、音樂活動非常活躍，與南戲一脈相傳。從明刊本到同治年間，手抄本變易不大，記載在科範、撩拍上的記號用意，在世的泉州師傅說法也都一致，可知「泉州這種以戲班不間斷的傳演和以弦管班社的世代傳唱、雙軌並進傳遞宋元的戲曲文化的方式，在舉國上下是獨特的、少有的。」（鄭國權，2003，頁 16）換句話說，泉州梨園戲的表演體系承傳數百年，更易不大，所保留「上路」、「下南」、「小梨園」各十八棚頭（即十八齣劇目）的表演內容，具有相當特殊的封存性。也正是這種不輕易變動的保存生態，甚至超越師承流派，不特意因人改變，程式化的結晶濃度在中國戲曲表演體系裡，獨占鰲首。

註釋：

01. 吳捷秋說法見《梨園戲藝術史論》第四章〈上路宋元篇〉第九節〈論《朱文走鬼》〉，龍彼得推論見《明刊戲曲弦管選集》〈古代閩南戲曲與弦管─明刊三種選本之研究〉，均見參考書目。

02. 一粒金在手抄本裡原寫一攝金，龍彼得採錄則是一捻金，均泉州方言發音。1953 年梨園劇團演出曾將一粒金由鬼改為人，後於 1960 年代重新改回。

03. 江之翠劇場舞踏版《朱文走鬼》將於下節說明。

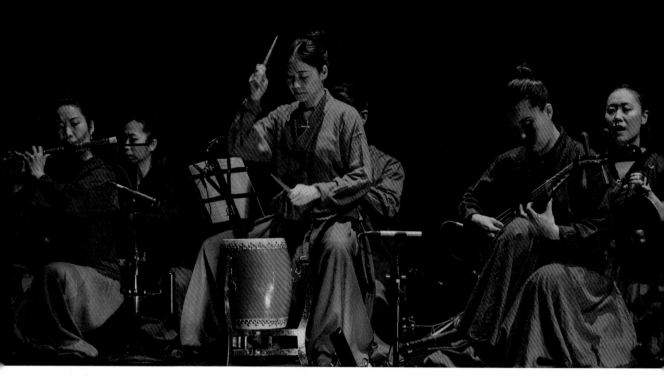

梨園戲保有南戲諸多遺產，被認為是中國戲曲活化石。《朱文走鬼》，2020 年，攝影：林育全 | 江之翠劇場提供。

江之翠劇場從 1993 年引入泉州梨園戲戲曲學習體系，主要師資來自泉州，2004 年學習《朱文走鬼》，師資為洪美玉、蔡婭治。此前，江之翠團員經由泉州多位老師帶領學習梨園戲「十八科母」基本動作，或《陳三五娘》、《高文舉》等多齣折子戲，已習梨園戲曲身段近十年。期間也同時學習南管音樂及梨園戲後場音樂。江之翠團員非科班出身，程式化精練熟度或許不如職業劇團，但劇團領導人周逸昌基於本身多年當代劇場經驗，不斷思索傳統如何引渡到當代，形塑某種「形式」得以讓傳統生生不息綿衍發展。基於探索，江之翠團員於學習梨園戲、南管音樂的同時，同步於 1993 年起學習各種身體功法，如氣功、太極導引、現代舞、京劇、雅樂，均為台灣本地師資。2003 年起，透過各種認識管道，因緣際會又接觸亞洲不同國家表演體系，如 2004、2005 年日本友惠靜嶺與白桃房帶領的舞踏工作坊、2008

年印尼編舞家暨舞者 Mugiyono Kasido 來台授課。同時也有歐洲歐丁劇場導演尤金諾・芭芭(Eugenio Barba)2007 年來台開設工作坊。亦即，江之翠演員培訓課程以梨園戲、南管為基底，擴充吸收不同表演功法。

2016 年周逸昌於赴印尼交流旅程中不幸猝逝，跟隨他赴訪的團員鄭尹真後來歸結周逸昌晚年思想指出，「周老師開始彙整他對於文化傳統的思考，如何回饋到台灣的傳統與當代表演者養成，不只是針對南管音樂，而是面向我們所想像到的表演藝術領域，包括劇場、舞蹈、音樂演奏等等。」（鄭尹真，2018）實言之，周逸昌與江之翠多年實踐歷程並未界分傳統與當代，在台灣熱中尋找身體的踐履歷史脈絡下，跨傳統與當代的周逸昌可能仰望著一整套表演藝術都可適用的身體觀念，而歸結於「表演者的養成」。周逸昌追索某種「中性身體」

的方法學，同時也是奠基於亞洲文化傳統的當代表演理想，只可惜未立論言說，還有待後繼者繼續探索。

三

　　江之翠劇場於 2006 年於台北市國家戲劇院實驗劇場搬演結合舞踏與梨園戲的《朱文走鬼》，同一版本，去年 (2020) 再次於台北台灣戲曲中心小表演廳上演。舞踏版《朱文走鬼》與傳統梨園戲版最大差別是，舞台改為日本能劇舞台，演員不著傳統戲服改易為棉布衣並素面妝容，演出中加入日本舞踏舞者芦川羊子以一老嫗現身，第一出〈贈繡篋〉前，演員執紙燈籠自觀眾席潛入，在南管音樂〈梅花操〉陪襯下，於一片漆黑中晃悠穿梭，隨後沒入兩側翼幕，請神咒唸「囉哩連」聲中，戲才正式登場。

　　江之翠曾於 2004、2005 年分別演過傳統版《朱文走鬼》，相較之下，舞踏版引起的反響大得多。舞踏版《朱文走鬼》結合舞踏與梨園

《朱文走鬼》序場演員執紙燈籠，從觀眾席入，幽魂意識漫溢於台上台下．2020 年．攝影：林育全｜江之翠劇場提供。

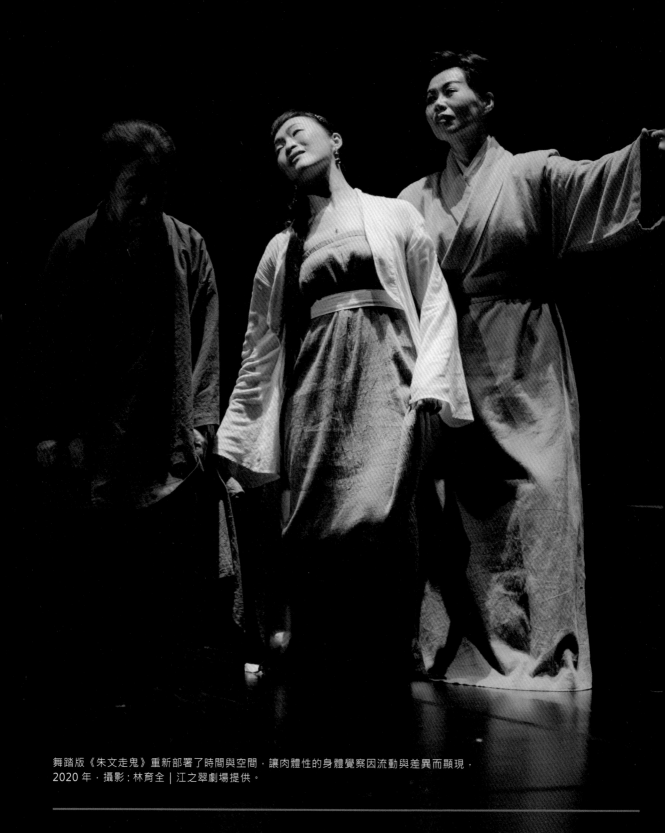

舞踏版《朱文走鬼》重新部署了時間與空間，讓肉體性的身體覺察因流動與差異而顯現．
2020 年．攝影：林育全 | 江之翠劇場提供。

戲，邇來多有以「跨文化」、「跨界」稱譽，聚焦梨園戲與舞踏「相繫又相離」的表演特質。（廖于瀞，2012）然 2006 年演出時，也有評論認為舞踏、南管各自精采，卻並未融合。（王于菁，2006）

關於舞踏身體與梨園身體的相融，日本導演友惠靜嶺的回答是 [04]，他可以理解江之翠「希冀能從不拘國內外、不拘領域的交流中習得技藝，以便創造傳統藝術在今日、甚至是在未來的全新展開。」他也同意「學習其他領域的技藝，一方面可以透過差異重新認識自己的個性；另一方面，在彼此達到同調性一事上，則可共創更廣闊豐饒的溝通可能性。」但「學習其他領域的技藝，會因為是在無意識的身體層面、抑或是停留在概念層面上學習，而有所不同……如果是在身體層面上學習，便會有意識的想要闡明新技藝與原本具備的、已存在於無意識中的技藝的「間」（與時間、空間產生關連的方式）的差異……因此，要沿襲其他領域的技藝到何種程度，此事關乎劇團領導者的覺悟與考量。我認為這是該由劇團領導人自身的身體感覺去判斷的。」（友惠靜嶺，2020）

換句話說，友惠靜嶺似乎無意強調兩種身體技藝的短暫接合，反而意識到更多差異。同時，他也認為，身體的訓練目的要回到藝術家本身，而他也無法代周逸昌回答。

回到周逸昌，關於他為何嘗試做舞踏版《朱文走鬼》，說法仍相當簡略，大抵就是舞踏工作坊合作過程萌生的想法。江之翠曾於 2002 年編作《後花園絮語》，將梨園戲身段融入板橋林家花園實景，以實景景觀凸顯梨園戲秀緻美感，此一抽離戲劇文本，呈顯身段表演性的嘗試，讓江之翠實驗傳統形象愈見分明。但舞踏工作坊的引入，讓江之翠團員浸濡多種身體訓練，涵化各種容受度，因此，在程式化身體框架下，舞踏版《朱文走鬼》轉化為身體意識，不無演員身體訓練的累積與思考過程。

舞踏版《朱文走鬼》經由舞踏舞者的介入、

註釋：

04. 畫面訪談文字節錄自石婉舜主編，《幽遠寂滅 喧嘩人間——周逸昌的劇場藝術與社會實踐》上卷【30 年：文獻・憶述・專訪】（台北：書林，2021 年）

能劇舞台給予的空間架構，以及表演中舞踏動作的加入，鬆動了梨園戲程式化身體的固著性，經由舞踏舞者帶領的緩慢節奏，產生不同速度的時間流動感，漫延出人與鬼意愛、錯身、疊合的幽微感受。空間的改變，即能劇舞台的布置，讓陰陽橋接有了空間與時間上的意義，讓友惠導演更能將此一齣古老劇目人鬼戀引申的時間、階級、情愛、自我意識，藉由舞踏舞者獨白闡釋。而在表演上，舞踏的介入，或說友惠靜嶺導演採取的介入方式，一是獨立演出，二是演員採用部分舞踏動作，於外相上，兩者都放大了表演者身體存在於當下時空的肉體感。

友惠導演說：「舞踏給人的一般印象，是在外貌上的觀感相當強烈，同時又呈現出非常直接了當的肉體表現。」（友惠靜嶺，2020）他將芦川羊子安排為一局外人、說書人角色，並未介入戲中。這個角色說著日本語，身體表現與劇中人程式動作完全不同，此一異質性的強

友惠靜嶺與白桃房舞者芦川羊子，是日本舞踏第一代舞者土方巽弟子。
《朱文走鬼》．2020 年．攝影：林育全 | 江之翠劇場提供。

烈存在，在幾個片段同時施用於四個演員，如第一幕一粒金從橋掛出入場動作、第二齣〈認真容〉四個演員用舞踏步伐繞行本舞台，以及第三齣〈走鬼〉一粒金戲弄朱文後，跨出舞台前沿坐著，對觀眾微笑，加上最後尾聲，一粒金與朱文相偕退場，兩兩半仰朝天，以舞踏動作倒退隱入橋掛。這幾個片段，將肉身存在與魂魄意識灌入角色身上，原本穩定凝固的程式動作產生鬆動，彷若身體有了新意識，演員身體不再只是模仿來自傀儡戲的十八科母步有著似假若真的傀儡尪仔架，而是注入覺察與意識，有了物外的擴延性張力，在完全不改變戲劇結構與文本內容下，更加明確強化了身體作為媒介的在場性。

身體在場，意謂觀者將觀看的客體置入實質空間，明瞭表演者在某一表演場域下，作為傳達的表現方式與現象，身體成為表演主體，可析辯與外在環境（舞台、觀眾、劇場等等）媒介的從屬關係，因而感受到表演者與觀者「同在現場」的覺受。梨園戲原以文本與表演程式為重，表演依附於角色，尤其是程式化雕刻的身體，在線性敘事文本下，傳情達意最為主要。舞踏版《朱文走鬼》加強了敘事之餘的覺受，在時間與空間重新部署的詮釋下，從程式 (formula) 身體轉向在場 (presence) 身體，凸顯了「肉體表現」的精神與物質意義，尤其其精神旨趣，隱隱呼應了現代主義式的生命生存認知與感受。舉波特萊爾 (Charles Baudelaire) 的詞句為例，「現代性就是短暫瞬間、逃逸、偶然，就是藝術的一半，另一半是永恆和不變。」好比《朱文走鬼》舞踏版生死交映，讓觀者感受到恆常以及相對而生的消逝，也是傳統（程式）與當代（肉身）異質交會的瞬間。時間感的延宕、停頓，空間邊界的漫漶、滲透，改變了傳統梨園戲相對穩定的表演框架。在文化解讀上，導演友惠靜嶺對幽微的捕捉、鬼魂的依戀、生死的超脫，以及物我虛實的共融感受，與其說舞踏與梨園戲身體有某種亞洲相似性，毋寧是友惠導演具有更上層結構同為亞洲文化圈的人文精神思維與宇宙觀。

《朱文走鬼》‧2020 年‧攝影：林育全 | 江之翠劇場提供。

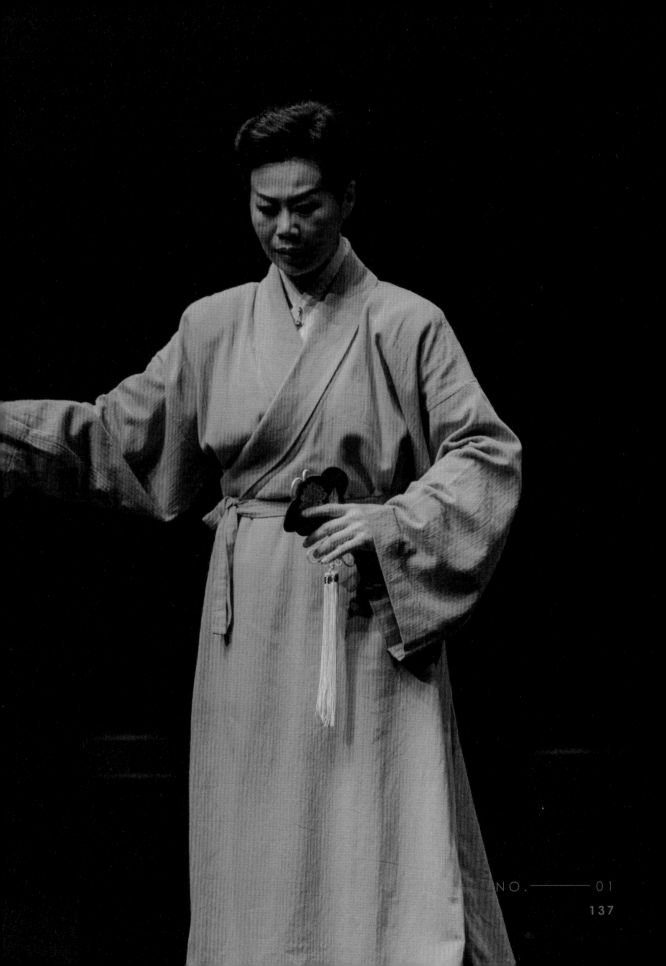

四

具有當代意識的舞踏版《朱文走鬼》，去年重新搬演，不巧碰上武漢肺炎災情，全球劇場紛紛停演，台灣也取消上半年多數公開演出，作為「2020 台灣戲曲藝術節」第一檔的《朱文走鬼》，原訂公開場次取消，另安排一場線上直播演出。[05] 線上直播不只改變觀賞環境，產生觀演不在同一空間的異質感受，更因為影像擷取手法與角度，引起甚多討論，主要是，直播影像視角雖是連續影像，仍因人為機器二次介入與導播觀點，產生變異與限制。多篇評論均提到影像與劇場現場閱讀視角的差異在於舞台無法全景式觀看，演員表演因導播鏡頭選取而分割，戲曲整體美感與鏡頭語言的差異，以及演員表演功法因鏡頭放大產生的優劣比較等等。[06]

誠如多數評論提及，直播版《朱文走鬼》觀看模式與影像，挑戰、衝擊了原劇場觀戲經驗，評論顯示的焦慮、疑問、分析、解答，也說明史上第一次戲曲直播體驗對戲曲演出而言是如此稀罕，它產生的「破壞」是立基於戲曲傳統審美經驗，主要是程式身體的解讀路徑與接收；同時，由於舞踏版舞台空間是相當重要的文本依據，直播版因景框慣性與取鏡方式，縮限了舞台全景，造成能劇舞台無法明確地呈現於直播畫面裡，上述友惠導演運用空間產生人鬼陰陽依違的時間與空間詮釋因而消淡，確實是直播未及之處。

但影像裡的表演身體，因畫面切割、遠近視角、局部採擷、連續節奏等，激發新的觀看經驗，也可進一步思考，戲曲的表演身體經由影像的代入，是趨向於寫實化，還是更加虛擬化？

評論人張敦智在其文章裡提到真偽感受，他引用德勒茲在《電影 I：運動—影像》理論說法，「相對於事物的整體運動而言，電影不可避免地，只能提供部分、有限的『運動—影像』。因此，德勒茲引用伯格森 (Henri Bergson) 的論點，指出運動不可以與被馳騁空間 (espace parcouru) 相混淆。在這裡，運動便是指事物整體的運動，而被馳騁空間則是指有限的影像視角。由於兩者存在差異，所以事實上，電影能做的只是按部就班地展示影像，提供一種『偽運動』(un faux mouvement)。」（張敦智，2020）這個說法似乎在強化戲曲線性敘事慣性以及表演身段的整體性很難被切割，更何況運動影像真實性終究只是影像疊加於事

《朱文走鬼》直播影像透過鏡頭擷取，片斷化了身體連續運動，同時放大了程式的顯影，
2020 年，攝影：林育全 | 江之翠劇場提供。

件而不等於事件本身，在觀看直播版《朱文走鬼》時，更因畫面轉換，造成連續性也被破壞。

換句話說，舞台上的整體表演，包含時間線性進行下的連續性，因影像鏡頭擷取的差異而產生斷裂。除非鏡頭以單一全景視角、定格式播放，將舞台景框全景置入影像框內。但影像的整體仍無法涵蓋現場參與觀眾席與舞台外其它空間的共同存在，現場性提供的「在場」身體感因為少了觀看者可（想像）觸及的覺察，異化表演與觀賞的彼此關係，形成一個兩端阻斷的封閉式體驗，改以眼球運動—視覺為觀賞主要路徑。

曾在電視媒體風行一時的電視歌仔戲，或許因為習於拍攝景框視角，採取的媒體化經驗是借用電影寫實化語言，將戲曲表演貼近生活，因而放棄了更多藉由程式身段完成的敘事。這個印象並未發生在直播版《朱文走鬼》身上，反而，藉著導播運鏡與導演事前溝通調度，導播鏡頭語言更多追隨著表現方式，強調表演與

敘事雙重並進。但直播版最大差異，仍是因觀演不在同一空間，文本本身的人鬼真實界線，因而疊加了一層無法靠近的邊際，觀看時人鬼殊異的時空感受與觀者無法趨近的延時性，將《朱文走鬼》這個古老文本推向更陌異的時空。

在影像環境下，身體的表演性因整體與運動性被破壞，實質上很難重現觀演在場的感受。

註釋：

05. 2020 年《朱文走鬼》原訂 4 月 4、5 日推出共三場，調整為 4 月 3、4 日三場，採不對外公開方式，只邀請每場約二十位專家學者、相關人士觀看，並於 4 日晚上同步做線上直播，影片上架至 5 日晚 12 時移除。

06. 可參考張敦智〈對折衷方案的終結與回答—論劇場直播及其評論〉、蔡孟凱〈得到又失去了什麼？—《朱文走鬼》及其線上展演〉、黃馨儀〈如果非常成為尋常：提問「疫情之下的劇場直播」〉，均見於表演藝術評論台 https://pareviews.ncafroc.org.tw/。另有林立雄〈跨得過的舞台，跨不過的身體—看《朱文走鬼》直播版〉，刊於《Par 表演藝術》，329 期，2020 年 5 月，「回想與回響」，頁 84。

NO.————01

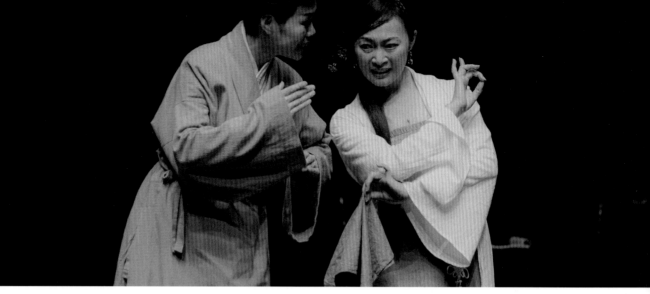

傳統戲曲程式動作精微，梨園戲承數百年傳統更顯結晶化。
《朱文走鬼》，2020 年，攝影：林育全 | 江之翠劇場提供。

但戲曲程式作為符號的表意性，具有高度圖案式與指認功能，在鏡頭運作下，卻有被凸顯強化的可能。

在泰國箜舞藝術家皮歇‧克朗淳 (Pichet Klunchun) 的作品《No.60》，可找到相同思維與印證。皮歇將箜舞五十九個基本動作拆解為更小單元，再將其分為六大元素，與時空、文化、宇宙觀乃至服飾符號連結，最後再混生新的組態。整個拆解（舊）到重建（新）過程，成為作品《No.60》內容，也是作品本身意涵。《No.60》的組構圖像很像芒星圖，喻指人類有意識以來對宇宙、人體的共同想像。皮歇將自己的身體也視為一個小宇宙，經由拆解、重建，試圖連結到身體以外世界，包括不同種族、文化、意識與具象世界。

換句話說，這樣一個以符號組構而成的身體，承載著文化符碼的亞洲身體，成為辨識路徑，成為與西方理型思維下的身體運動的對照。戲曲程式動作也有類此文化符碼，如果影像版戲曲不再只是疊加影像運動於身體表演之上，而是將身體／程式視為一組組符號，藉此強化戲曲敘事與身體表演依存關係，讓程式動作在影像裡更成為主角，對戲曲美學而言，可能是一次復返與重溯。

程式動作本身的虛擬性，具有高度表徵，當多次元觀賞空間逐漸成為現實世界媒介的常態，戲曲美學勢必也要在媒合路徑上，找到進一步架接與運用方式。景框媒介的特性是具有強烈主導性，影像裡的程式身體因空間被改變，很難再回到在場性感受。然影像語言的介入，程式動作一旦被強化，當它成為一個充滿符號的舞台世界，一個可擴延的非語言敘事將與戲劇語言並置重構，重新顯示了戲曲奠基於程式身段上的表演美學。

五

戲曲身體語言因程式化而有強烈的表意性，梨園戲身段更因文化承傳方式而呈高度凝結與結晶化。面對古老文化事務，我們除了景仰學習，在多層知識結構、多重流通管道，與邊際消弭的文化潮汐作用之下，回望與發展都是必要途徑。梨園戲作為江之翠劇場探索表演身體訓練方式與美學理念的功法基礎之一，《朱文走鬼》的兩次現代性遭逢，讓我們發現梨園科步表演身體的凝固與符號性，如何透過穿透路徑，或者擴延（改變時間速度與空間）固態產生流動，或者進入結晶（程式動作）內部再創小宇宙。戲曲身體作為表演身體，具有跨越真實邊際的多重可能，正是它強烈的扮演性與符號性，讓它在未來數碼時代，或許具有非語言的重新溝通能力。關於戲曲身體的研究，也值得納入表演身體一環，如何透過擴延與內縮，產生新的覺察意識與表演系統。

作者：

紀慧玲，表演藝術評論人、文字工作者，2011 年起主持國藝會「表演藝術評論台」網站並擔任駐站評論人，遂遊舞台光景，關注藝術發聲與現身形式，連結人與社會的身體暨意識經驗。在戲劇、戲曲、舞蹈光譜裡，雜學自學，喃喃自語。

參考書目：

吳捷秋。1996。《梨園戲藝術史論》，中國戲劇出版社。
吳捷秋。1991。〈泉腔南戲的宋元孤本——梨園戲古抄殘本《朱文走鬼》校述〉。
泉州地方戲曲研究社編《南戲遺響》，中國戲劇出版社。
龍彼得。2003。《明刊戲曲弦管選集》，中國戲劇出版社。

參考文章：

鄭國權。2003。〈校訂本出版前言〉。《明刊戲曲弦管選集》，中國戲劇出版社。
羅仕龍。2020。〈看真實穿越時空而來——江之翠劇場《朱文走鬼》〉。《戲劇與影視評論》，37 期，2020 年 7 月號，中國戲劇出版社。
王于菁。2006。〈各自精采的舞踏與南管〉。《Par 表演雜誌》，169 期，2007 年 1 月號，頁 38。
廖于瑋。2012。〈江之翠劇場《朱文走鬼》演藝之研究〉，國立台灣師範大學民族音樂研究所研究與保存組碩士論文，民國 100 年 6 月。
友惠靜嶺。2021。輯錄於石婉舜主編，《幽遠寂滅 喧嘩人間——周逸昌的劇場藝術與社會實踐》上卷【30 年：文獻‧憶述‧專訪】（台北：書林，2021 年）。

網路資料：

鄭尹真。2018。「遊與藝——音樂與劇場的傳統轉譯」對談記錄（上）。論盡媒體，https://www.cyberctm.com/zh_TW/news/mobile/detail/2325458#.X8bhxRMzYch 蒐尋時間 2020/11/30。
張敦智。2020。〈對折衷方案的終結與回答——論劇場直播及其評論〉，表演藝術評論台，https://pareviews.ncafroc.org.tw/?p=59179 蒐尋時間 2020/11/30。

跨越時空
挑戰前衛

葉名樺於
王大閎建築劇場的
《牆後的院宅》三部曲

文—————— 林亞婷 [01]

葉名樺在《牆後的院宅》之演出・2020 年 | 臺北市立美術館提供。

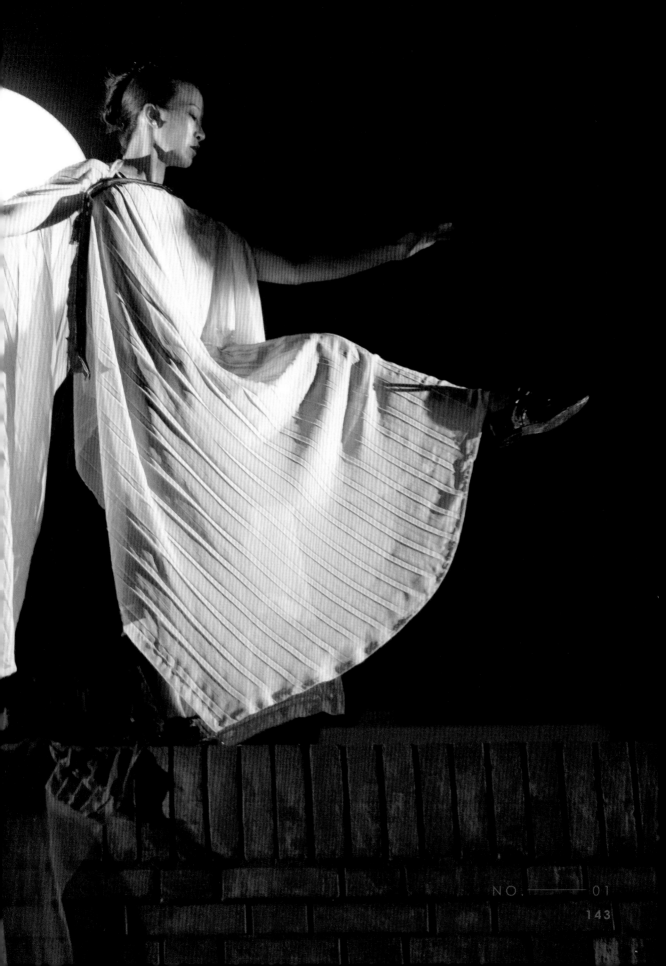

揭開王大閎與
其故居的神秘面紗

葉名樺網站

　　王大閎 (1917-2018) 是中國第一代受西方訓練的現代主義建築師與作家。他的父親王寵惠 (1881-1958) 是中華民國早期的法學家、外交官,與政治家。王大閎兒時在中國北京出生,上海與蘇州成長,1930 年隨父親到歐洲,就讀瑞士的中學,1939 年從英國劍橋大學畢業。因二次世界大戰爆發,逃離歐洲。1940 年進了哈佛大學設計學院建築研究所,與貝聿銘 (1917-2019) 一起在德國包浩斯大師格羅佩斯 (Walter Gropius,1883-1969) 門下學習 。畢業之後在美國工作幾年,1947 年回到上海,但因 1949 年國民黨戰敗,於是 1952 從香港到了台灣,貢獻了台北許多具有代表性的建築物。除了這座在北美館戶外複製他第一個在台灣蓋的建國南路自宅 (1953),其中又以 1972 年設計興建的國父紀念館最著名,其標誌性的黃金飛簷,象徵了古時朝廷官吏的官帽,具體展現王大閎對混合東方美感和西方建築實用性的信念。其他代表作包含外交部大樓,松山機場,林語堂故居,甚至台灣第一座淡水高爾夫球俱樂部 (1919-) 的圓型懸浮餐廳 (1963) 等等。

　　王大閎為單身的自己建的故居,原先在建國高架快速道路附近,原址被拆除之後,在 2017 年於北美館腹地獲得重建,現今是單層建築的王大閎建築劇場。建築位於白色方形本館和於 2010 年台北花博所建立的原民風味館之間,藏在美術館花園裡的紅磚高牆後,樸實低調,充分呈現了屋主的風格。既極簡又具有

重建之王大閎屋宅,現為王大閎建築劇場・2020 年・攝影:林亞婷 | 林亞婷提供。

CORPOREALITY

王大閎大宅屋內的現代主義風格擺設．2020 年．攝影：林亞婷 | 林亞婷提供。

現代性，它保持了王大閎童年所記憶的中國建築的圓窗和蘇州庭院住宅等元素。如今，白天對外開放，常作為展演場地使用。

2020 年夏天，北藝大舞蹈系校友葉名樺之新作，將王大閎建築劇場賦予新的生命。《牆後的院宅》為最貼切的標題，不僅形容了建築物的樣貌，作品更喚起過去的回憶，並透過一位當代女性藝術家的觀點，提出了新的觀點。

《牆後的院宅》設定為夏日期間展演的三部曲，一步一步把觀眾引進館內。〈之上〉是僅供五十人觀演的表演，於五月底演出兩場，表演者只能從牆外的前方被觀看。〈遊院〉在六月底為兩組僅限三十名的觀眾而演，觀眾踏進院落之中，卻只能從玻璃窗和柵門之間偷覷屋裡面所發生的一切。〈過日子〉八月展演，特邀四組由三名觀眾組成的十二人，入內和表演者共享一杯茶或咖啡的日常時光。

為了此作，葉名樺詳細研究了王大閎的作品。王大閎不僅是舉世聞名的建築師，亦是著名的譯者與散文作家，其譯作包括改編自王爾德《格雷的畫像》(*The Picture of Dorian Gray*，1890) 的小說，1977 年以中文出版的《杜連魁》。故事背景換到 1970 年代的台北。當時正是台灣所謂「經濟奇蹟」的年代，都市化盛行，台北多處的歷史聚落也為了容納新建設而被拆除。當年，許多的現代主義建築就是在王大閎手下築起。

王大閎豐富的人生經歷使葉名樺面臨莫大的挑戰。他出身於榮華富貴，近乎貴族，後半生的生活卻樸實無華。在《牆後的院宅》這既親密又精彩絕倫的作品中，她巧妙地轉譯了他一輩子的事蹟。〈之上〉以及〈遊院〉均在黃昏時段展演，傍晚的夜色成了點亮現場之最佳背景。

註釋：

01. 本文依據 2020 年 6 月 30 日作者以英文線上出版的英文短評，中譯再延伸。三部曲前兩段的評論原文發表於：http://www.seeingdance.com/house-behind-the-wall-yeh-ming-hwa-30062020/。感謝張依諾中譯二部曲的初稿。
作者觀賞三部曲的場次，分別為：〈之上〉，2020 年 5 月 30 日 19:00；〈遊院〉，2020 年 6 月 20 日 18:40；以及〈過日子〉，2020 年 8 月 7 日 14:00。

第一部〈之上〉：
從牆外觀望，意猶未盡

第一部〈之上〉中，觀眾便從美術館庭園步道進場。場地內沒有椅子，觀眾需站著觀演，背對著王大閎書軒 (DH Café)，或有人從書軒裡面的玻璃看出去，面向著故居的紅磚外牆，凝望著像滿月般懸掛在空中的白色圓形大氣球。在黑暗之中，葉名樺在漆黑鐵門前出現，一段沈默之後，隨著鑼聲一響，她睜開眼睛，沿著紅磚牆在觀眾面前起舞。

她穿著邱娉勻設計的紫色蕾絲外套配短褲，脖子佩戴著奢華的三角狀項鍊，腳底是黑色平底鞋，長髮馬尾整潔地綁在頭後。環境音樂漸大的同時，她躺在地上，抬起雙腿，甚至移動到遠方角落的低垂樹枝，再舞到群眾之中，燈光設計徐子涵協助引導觀眾的視線。曾韻方設計的聲響，夾雜了電子音樂和戲曲旋律，

反映了王大閎中西合璧的建築與美學風格。當音樂停頓時，葉名樺便敲響大門的銅扣。大門敞開，她入內，但觀眾卻仍只能在館外。

我們靜待，忽然聽到腳步聲，甚至有流水的聲音。觀眾的注意力停滯在白色圓形氣球上，它吊在半空，打上去的光影，彷彿讓它更為光亮。接著，在西方古典音樂的襯托下，葉名樺再次出現於門上之牆，這次穿著像昔日名伶的白色長裙。一塊黑紅交接的長布料，像尾巴一樣從她後方延伸，並從高處垂下。她單腳抬起保持平衡，展現她扎實的芭蕾舞訓練，這令人心驚膽跳的夜間牆上飛簷走壁，靈感取自王大閎散文，描述劍橋學生在夜間攀爬的特有傳統。

葉名樺《牆後的院宅》第一部〈之上〉・2020 年 | 臺北市立美術館提供。

第 19 屆台新藝術獎入圍介紹短片《牆後的院宅》

此時，她原本的馬尾已紮成髮髻，呈現出成熟女性的風範。她的長袖裡穿插了長棍，仿若西方現代舞先驅洛伊·富勒 (Loie Fuller, 1862-1928) 的舞姿，把雙手威武地伸出，像在指揮著眼看不見的交響樂團般（王大閎本人亦是古典樂的愛好者）。當她釋手讓垂延的布料掉到地上時，她在裡面穿的黑洋裝便面世。她誘惑地擺動赤裸的長腿，偶爾像一隻慵懶的貓，讓手臂在紅磚前垂下。她從牆上攀下後，便消失於我們的視線，一段影片便開始投在牆上放映。

影片是香港導演黎宇文的作品，從中看到表演者陳武康飾演一位穿著深色西裝的男士，播放著黑膠唱片的留聲機，濃烈紅色的底色，讓整個影片帶有復古的感覺。影片播放到沏著中國茶時，葉名樺也出現在影片中，穿著鮮紅色的旗袍以及高跟鞋。陳武康的角色靜靜書寫。再次看到他在王大閎故居著名的圓型窗邊閱讀王大閎譯寫的《杜連魁》，為作品接下來的發展埋下伏筆。隨後，螢幕上看到這位男子結實的胴體，他穿著短褲，在鋪滿小石頭的庭園裡運動，呼應了王大閎本人維持健康的習慣。下一幕看到葉名樺坐在浴缸裡，和她在水裡的照映畫面交錯。

此刻，影片畫面對比至當下演出現場，名樺本人出現在觀眾面前，穿著影片裡熟悉的深紅旗袍。她眼光注視著我們，站在聚光燈下對著站麥歌唱，口在動，卻沒有聲音。此後，她在觀眾之中行走，選了一位較年長的男士請他進到屋裡。仍在放映的電影中，陳武康

葉名樺《牆後的院宅》第一部〈之上〉‧2020 年‧攝影：黎宇文 | 黎宇文提供。

走進了王大閎故居的餐廳，在白桌上看到一頂紳士帽。悠悠的爵士音樂，以及電影的深紅色調，令人想起《杜連魁》書中，主角深夜裡拜訪紅燈區的一段文字（王大閎的中譯版本，把這段場景設在台北萬華區）。

接著，觀眾看著葉名樺幫陳武康戴上手錶，他便為她戴上項鍊，時間似乎往前跳了，他倆也好像剛結束了一場親密關係，準備離開。影片中的門，也正是觀眾在其外站立許久的大門。但現場出現在我們面前的，並不是陳武康，而是剛才被選中的幸運觀眾；他換上了跟陳武康影片中一樣的黑色西裝，產生了虛實交替的巧妙安排。

〈之上〉以抒情華語歌曲落幕，名樺與那名觀眾跳著親密的探戈，她在紅裙外再穿著閃耀的黑色外套。此時，我們不巧聽到在空中飛過的巨大聲音，是飛機將降落到鄰近的松山機場（王大閎的另一個傑作）。兩人慢慢從庭園步道上離開，象徵演出的結束，但這還不是整個故事的結局。

葉名樺在《牆後的院宅》第一部〈之上〉之演出．2020 年 | 臺北市立美術館提供。

《牆後的院宅》第二部〈遊院〉中之黃宇琳和助理‧2020 年 | 臺北市立美術館提供。

第二部〈遊院〉：
解構傳統，
顛覆性別的刻板印象

 三個禮拜後，我有幸與少數人一起回到現場，觀看《牆後的院宅》之第二部：〈遊院〉。所有人在門口被給予一個紅色信封，並要我們用毛筆寫下自己的名字，信封內含有王大宅的平面圖，還有給觀眾入內觀賞的指示。

 踏進大門，可見工作人員在前院掛起紅燈籠，場景設計趙卓琳顯然要觀眾看到劇場「搭建」的過程，對比出現實與虛構。我被帶領到屋後方的廚房，卻只能從外透過玻璃窗，看到戲曲名伶黃宇琳的「更衣間」。臉龐已上好舞台妝的她，由助理幫她梳頭，戴上頭飾和服裝，庭院播放她唱著崑曲《牡丹亭‧驚夢》裡的旋律。

 當我被帶領到屋子轉角的側邊，便看到身穿白袍的葉名樺在關起的窗臺外等著我們。她用性感的裸腿，把外框推開。面化戲妝、頭扎馬尾、她的腿在圓窗之中大膽伸展。耳邊傳來「霸王」裡的國語念白，接著有廣東話的朗誦。臥室裡可窺見一張鮮紅的床、衣櫃，以及微開的櫃門所射出的一線光。不久，像舞台的幕布一樣，她再次用腿把窗戶關起，我們被引領到沿著房子外圍的下一個轉角處。

 到達前院，聽到二胡的奏樂聲，鋪滿小石頭的前院設好了小凳子，屋頂上有工作人員擺放點亮的燈籠，我也瞄到上面還有一座白色的沙發。透過喇叭，我們聽到《霸王別姬》京劇中，打鬥場的台詞。

《牆後的院宅》中之黃宇琳（飾演虞姬）和葉名樺（飾演西楚霸王項羽）．2020 年 | 臺北市立美術館提供。

　　落地玻璃窗後的白簾打開，飾演虞姬的黃宇琳走到觀眾席，要求一名觀眾交出紅包袋，她塞了一小張字條進去後，再歸還信封。現場喧鬧的鼓聲宣告了虞姬表演的開始，飛機再次在頭上經過，把我們拉回現實。由於葉名樺對〈遊院〉的概念正是要揭曉劇場的幕後工作，這個巧合極為貼切。

　　「大王醒來！」虞姬喊著。大王與虞姬兩人在區隔客廳（舞台）與庭園（觀眾席）的玻璃門板之間穿梭徘徊之後相逢，大王便把刺繡精巧的黃藍色披肩披在虞姬身上。這時只有外面的燈籠點著，客廳裡面已熄燈。虞姬（黃宇琳）唱出《霸王別姬》名曲，靜待敗戰，唱完便落魄地坐到紅沙發上。透過喇叭，我們聽見男人的聲音，「大王」（葉名樺）站在屋頂，白色的鬆袍透露了她穿在內層的黑蕾絲內衣。這個外剛內柔的穿著打扮，為這個角色埋下了伏筆。

　　時空跳脫。我們聽到王大閎散文裡的一些文字被朗讀出來：「神不喜歡傲慢」。在王大閎受邀在《中華日報》撰寫的文章〈大失敗〉(1984) 裡，他曾經以鐵達尼號為例，詳細描述「船上旅客中有歐美名流，富商，及銀行家……船程備用的食品就有三萬五千個雞蛋、兩百五十桶麵粉、一千磅茶葉、一千五百加侖鮮奶……」[02] 這段，影射王大閎一生也經歷了挫敗，他設計了但無法實踐的「登月紀念碑」(1968)，就是他百歲過世時的遺憾。於是他後半生低調度過，寄情於寫作。1986 年還以英文合著長篇科幻小說 *Phantasmagoria*《幻城》（2013 年出版，王秋華中譯），文筆前衛，用字艱深。

　　回到演出現場，屋頂上的葉名樺再次展

現驚人的平衡力，把腿往上伸直 180 度朝天蹬，表達出角色（亦她個人）強烈的企圖心與毅力。此時，室內客廳和屋頂舞台均已亮燈，有如讓過去與現在同時共存。大王坐在屋頂上的白色沙發，以陽剛霸氣的姿態關開雙腿而坐，向在下方的虞姬敬酒。名樺引用京劇裡常見的誇張抖手形式，乾杯後，就瀟灑地直接把酒杯丟向觀眾席旁的草叢。這段，巧妙搭配著熟悉的楚王〈垓下歌〉：「力拔山兮氣蓋世……虞兮虞兮奈若何」。葉名樺這段表現與先前的女性特質大相徑庭，動作強勢目標明確，隨著錄製的京劇男聲，對比虞姬現場的纖細高歌，產生了強烈對比。葉名樺隨後也微妙地參雜了一些陰柔的動作。

接著，我們聽到陳武康的聲音，在朗誦王大閎翻譯愛倫波 (Edgar Allan Poe, 1809-1949)

註釋：

02. 節錄自王大閎作品集《銀色的月球》，台北：台兆國際（通俗社），2008，頁 30。

《牆後的院宅》中飾演霸王之葉名樺 · 2020 年 | 臺北市立美術館提供。

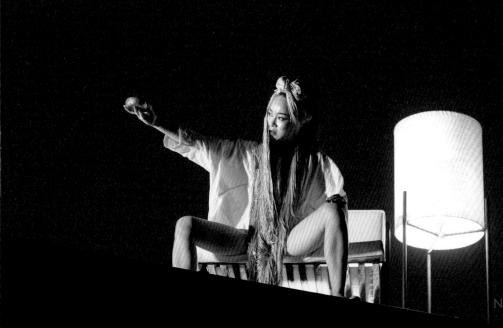

《牆後的院宅》中飾演虞姬之黃宇琳，2020 年｜臺北市立美術館提供。

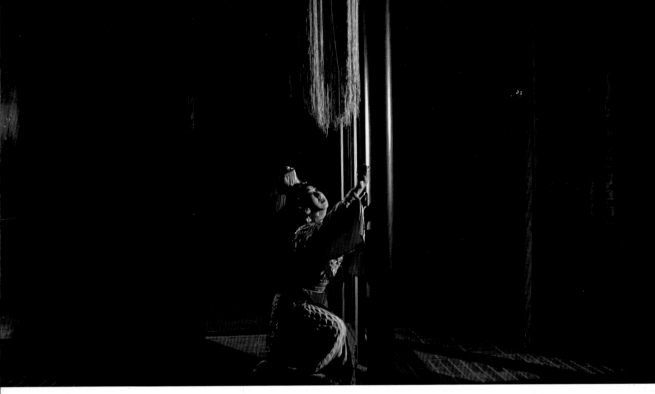

《牆後的院宅》中，虞姬仰望下放的長巾。2020年。攝影：黎宇文 | 黎宇文提供。

之詩作《安娜蓓莉》（Annabel Lee）。

> 很久很久以前，
> 在一個沿海的王國裡，
> 有位美麗的姑娘，她名叫安娜蓓莉。
> 她生來心無二念
> 專為了愛我和我的情意。03

這段詩的選擇，或許暗指虞姬對於純樸生活和真情的憧憬。

再度出現時，葉名樺已穿上黑色緊身衣，頭上圍著一條長白巾，瞬間從陽剛的身體轉換成陰柔的角色。長長的頭巾從屋頂邊緣垂下，像要牽引虞姬到她在屋頂上的「外太空」。個人認為，這是整場演出的亮點，也是編／導／演葉名樺的神來之筆，對原版的《霸王別姬》之男女關係，勇敢地提出了顛覆性的酷兒（queer）詮釋。04

隨後，無預期之下，虞姬往觀眾席裡走來，邊表演著名的雙劍舞，邊唱她的道別之歌。而葉名樺則從庭院裡慢慢走進，從我們的角度看著虞姬，彷彿是我們的一員。名樺在院子裡蓮花池的紅磚上保持平衡，把白色圓形的燈籠掛在樹枝上，象徵著滿月，和第一部〈之上〉的白氣球，有異曲同工之妙。

在虞姬以著名的交劍後彎動作結束劍舞時，她走到蓮花池旁，用手把水舀起，又讓它從指間滴回到水池裡。回到屋頂，葉名樺站在白沙發上，靜觀著虞姬的表演。就在虞姬喊著：「大王，漢兵他…他…殺進來了！」後，割喉自刎！

轉捩點出現了。葉名樺對虞姬的自刎，並非震驚，反而以輕聲喊著「虞姬」，還把長巾放下，想讓虞姬爬上去。虞姬會抓住嗎？虞姬慢慢地把脖子靠在巾上，即刻把巾往下一拉，

留葉名樺孤單一人站在屋頂邊緣。這是葉名樺對向來充滿陽剛敘事角度的《霸王別姬》之重新想像。在京劇原版裡，虞姬自刎為了讓大王無後顧之憂。但葉名樺的新女性詮釋，勇敢質疑，甚至反駁女人為何要白白為男人的事業而犧牲，尤其是斷送自己寶貴的生命？也呼應先前提起的酷兒觀點。

接著，再次回到武康男聲的朗誦：「永恆來自生命」、「談我自己的失敗」……等句子。這些文字一樣從王大閎《銀色的月球》中之「大失敗」文章擷取。長約 40 分鐘的演出，以關於鐵達尼號和五噸砂糖不斷重複之旁白聲中結束。

葉名樺在帶入大王角色時，發揮了她在北藝大的京劇動作訓練，她以精準的姿態詮釋角色，我甚至認為，她以**酷兒理論**角度演繹。性別角色具有流動性，不像所謂異性化的社會規範，於是結尾也因此讓虞姬有自決前路的創新選擇。葉名樺這個從王大閎生活往事出發，既充滿企圖心又形式親密的製作尚未完成，當我們起身準備離開之際，看到那一名被虞姬選中的幸運兒走進客廳，和表演者互動，預告了三部曲最後一部〈過日子〉的前奏。

三部曲之三〈過日子〉：
回歸日常，擁抱生命

2020 年 8 月 7 日下午兩點，很榮幸跟另外兩位受邀觀眾（蘇匯宇及王柏偉）觀賞了三部曲之三〈過日子〉的彩排場。每一場由三位表演者（葉名樺，黃宇琳，陳武康）搭配三位觀眾，因此對每一位參與者而言，是一齣非常奢華且親密的經驗。入場前，我們在大門外被遞上一個明信片，上面寫著入場後的指示。隨後，我們其中一名敲響深黑鐵門的銅把，陳武康出來應門，我們踏入庭院，三個觀眾被三位表演者分別帶走，我則被要求在花園的石頭步道等候。不久，打扮成年輕少女的女伶黃宇琳撐著陽傘出現。她在院子裡，一邊幫我遮陽，一邊唱唸著：

行行走，走行行，信步兒來在鳳凰亭。
這一年四季十二月，聽我表表十月花名：

正月裡無有花兒採，唯有這迎春花兒開。
我有心採上一朵頭上戴，猛想起水仙花開似雪白。

二月裡，龍抬頭，三姐梳妝上彩樓。
王孫公子千千萬，打中了平貴是紅繡球。

三月裡，咿哪咿呀呼哪咿呀呼哪呼嘿，
是清明，人面桃花相映紅。
人面不知何處去，桃花依舊笑春風。

四月裡，麥梢黃，刺兒梅開花長在路旁。
木香開花在涼亭上，薔薇開花朵朵香。
……05

黃宇琳把一年四季不同月份的花卉，描述了一遍，帶著我繞庭院，並把一朵氣味芬芳的雞蛋花插在我耳後。我一會兒坐在庭院的凳子，一會兒到蓮花池邊戲水。夏天正午的豔陽高照，她俏皮地唱著輕快的歌，邀我一起拍手打節拍。她還貼心地幫我搧扇子，怕我中暑！

下一段我進入屋內，走到白色圓型餐桌，坐在圓凳子上，看著王柏偉依據桌上的參考書籍，手繪德國包浩斯現代建築大師格羅培斯的簡約風建築草稿素描。不久，蘇匯宇也加入我們，一起坐下來。

此時葉名樺出現，把我帶到另一旁的臥房，聽著她唱著熟悉的國語老歌。正當我開始陶醉時，她起身，帶著我淘氣地從著名的圓型大窗，跨出到庭院。我們轉個彎到了前庭時，看到武康在忙著園藝。名樺很自然地說：「我

先生就是愛……」此刻，了解其中的奧妙的觀眾，會錯亂：名樺是在指真實生活裡的配偶陳武康？還是她在扮演王大閎的夫人呢？

過一會兒，她拿出一份建築圖，是王大閎成家後，將這個房子擴充的修改版。她一邊介紹新增的兒童房或傭人房（同時扮演這些不同的身分與場景），一邊以貼條將該空間當時的位置標示出來，作法鮮明，頗富創意與巧思。過程當中，看到武康在外牆上緣走著。他邀請蘇匯宇一起上去玩耍，但是高大的蘇先生，爬上梯子之後，婉拒了。

就在我參與的這場王大閎故居「導覽」結束後，換上一身白襯衫黑長褲的武康，像餐廳服務生角色，前來引領我到廚房。他一邊磨著咖啡豆，一邊將手沖咖啡倒入高雅的法國名牌 Givenchy 咖啡杯。等待咖啡的時間，我們聊著王大閎的高尚生活品味。從客廳傳來熟悉的烹飪大師傅培梅的節目，解說食譜。武康補充說，因為王大閎經常在家宴客，因

註釋：

03. 王大閎《銀色的月球》，頁 293。
04. 參考美國酷兒理論舞蹈學者 Clare Croft 主編的 *Queer Dance: Meanings and Makings*：Oxford University Press, 2017.
05. 京劇《買水》，梅英的角色所唱的一段：〈表花名〉。

此王夫人還特別去跟傅培梅學習手藝。

我倆最後一起坐在餐桌，一邊喝著香濃的咖啡，一邊等待王柏偉加入我們。當他出現時，臉上明顯抹了眼影與口紅。他說，是宇琳幫他上的妝。而他還經歷了一段在有天窗的浴室裡，跟名樺在浴缸的邂逅。就在我們六人一起在客廳，跳起三對的雙人舞之後，三位演員默默地離開了王宅，踏出了大門，留下我們三個觀眾，獨享這個融合中西美學的建築典範。主客的角色，於是當下對換了。

結語：從建築到生活
跨界嘗試，擁抱前衛

這齣由葉名樺受北美館委託，在王大閎故居量身打造的三部曲，整體展演規劃，從外到內，觀賞人數也從多到少。涵蓋的面向，除了參照王大閎本人豐富的生命經歷（從第一段靈感來自王大閎大學在劍橋時期的「攀牆走壁」，到中年事業的「大起大落」，到晚年「自在過日」），還呼應了他的建築，小說，

《牆後的院宅》第三部〈過日子〉演出側拍・2020 年・攝影：李欣哲 | 葉名樺提供。

〈過日子〉彩排場結束後，三位演出者與三位幸運的觀眾合照留影，2020 年 | 林亞婷提供。

與價值觀等理念。

透過編／導／演葉名樺的多重角色，加上跟跨界的京劇名伶黃宇珊，以及舞蹈影片導演黎宇文等藝術家的合作，帶出建築師王大閎的跨世前衛精神。如同當年走在東西文化的先鋒王大閎，葉名樺也以當代女性舞蹈家的眼光，重新解構了經典作品如《霸王別姬》裡的結局，並勇於顛覆性別的想像，實屬一齣值得更多觀眾細細品味的「特定場域製作」(site specific work)，甚至可以發展為某種「定目劇」的可能性。如此用心，有品質的製作，應該予以鼓勵與肯定。

後記：

第十九屆台新藝術獎，2021 年 7 月 10 日因疫情改為線上頒獎。葉名樺這檔製作獲得「年度大獎」，而在他先生陳武康與法國編舞家傑宏・貝爾 (Jerome Bel) 合作的《攏是為著・陳武康》獲得台新「表演藝術獎」之後宣布，真是替她高興，實至名歸。

感謝：

葉名樺，黎宇文，與北美館提供相關劇照。

作者：

林亞婷，舞蹈史學者，美國加州大學河濱校區舞蹈史暨理論博士，國立臺北藝術大學舞蹈學院副教授，兼國際長以及文資學院文創產業國際碩士學位學程主任。出版專書：*Sino–Corporealities: Contemporary Choreographies from Taipei, Hong Kong, and New York*。文章收錄於 *Corporeal Politics: Dancing East Asia*、*Routledge Dance Studies Reader*、《台灣理論關鍵詞》，主編與合著《碧娜・鮑許：為世界起舞》等。前台新藝術獎聯合主席，曾任美國「舞蹈史學者學會」（SDHS）理事，現任 「台灣舞蹈研究學會」監事。

編輯後記

文 — 林雅嵐、陳雅萍

這本身論集最可貴的地方在於以多元形式的並陳，帶我們感受舞蹈邊境的位移，從舞蹈直接指向身體，從過去外向歐美的關注轉而內向尋找亞洲的本然。台灣在舞蹈、身體這個領域，有過去的積累，也有未來發展的實力，以國立臺北藝術大學舞蹈學院為例，自創系以來，課程就涵蓋現代舞、芭蕾舞、舞蹈即興、舞蹈編創，以及習自民間的京劇訓練體系、太極拳，和傳統根基深厚的印尼舞蹈……等等。

當我們重新回看這些課程在北藝舞蹈人身上的混血，四十年的經驗讓我們知道各種政治、地理上的疆界——外在的技巧、形式差異，最終必須通過轉向內在，以生命作為追尋，來顯現身體的意義。正如本集藝術家陳界仁以真實受苦的身體、何曉玫以受限制的舞者身體，攤呈同時作為載體與媒介的混沌存在；無垢舞蹈劇場作品、亞齊莎曼與夏威夷呼拉，透過可見的極簡形式、身體的低限／極限重複，企圖在一種韻律擺盪之際，喚醒並擴展不可見的生命意識；葉名樺以「生」和「活」為

建築注入生命，對比直播技術將《朱文走鬼》肉身在場，所能移動的生、死空間，變成螢幕的單一敘事空間。使用「身體」一詞，裸裎一種態度上的包容，這種包容將使我們不再緊緊抓住形式，或者將舞蹈僅視為力與美的展現、符號的組織編排，而是將身體視為「人」的顯現，如爪哇宮廷舞大師教導的，要我們暫時將目光從鏡中的自己移開，因為美，不在舞姿上頭。

「尋找」可以是向外的學習，也可以是向內的挖掘。作為舞蹈人，我們透過長年的身體實踐，除了認識世界，更重要的是經由差異來認識自己。經過超越差異的表象，我們能得到劇場大師尤金諾·芭芭（Eugenio Barba）對跨表演學習的澄澈視野：一種地質學式的，表象之下的共享，例如日本的 hara，峇里島的 taksu，京劇的精、氣、神，追求的皆是內在精神性與外在姿態體現的合一。

基於上述對跨表演學習、舞蹈（形式）指向

身體（載體與媒介的存在）、身心合一技術的探究，《身論集》第二冊將繼續延續「尋找亞洲身體」這個主題，從「實踐」（practice）、「體現」（embody）的角度，將一部分的焦點放在國立臺北藝術大學舞蹈學院（前身為國立藝術學院舞蹈學系）創立至今的經典舞作重現與研究。2022年關渡藝術節，舞蹈學院將重建包括：羅斯·帕克斯（Ross Parkes）《三種看法》（1972）、林懷民《星宿》（1984）、霍華·拉克（Howard W. Lark）《凌晨時分》（1994）、羅曼菲《破陣而出》（1999）、孔和平《白衣男子》（2000）、古名伸《緘默之島》（2000）等作品，除了慶祝創校四十年，舞蹈學院也藉由經典重演與研究，梳理舞蹈學院創立至今的「身體」如何在歷史、文化與美學的交融中被詮釋及產出，以及舞蹈作為教與學的思想體現，有哪些可見與不可見的傳遞路徑。這些經典舞作承載的不只是單一作品的美學，透過一個作品，我們學到的是三個時代的交融與碰撞：包括舞作生成的當下、舞蹈學院編舞教師身上承載的時代，以及現今學習者的世代。在這種直接的參與中，我們得以用身體直接領悟不同世代對舞蹈的想像，藉由差異更瞭解自己，也藉由過去更瞭解未來。如果舞蹈、創作都是為了回應自身的提問，未來當代與傳統並不一定非得處於光譜的兩端，而是透過「人」這個主體，來宣告或者提問「我是誰」的問題。

這本創刊號的完成要感謝撰文的作者：陳界仁、陳雅萍、薩爾·慕吉揚托（Sal Murgiyanto）、紀慧玲、楊凱麟、林亞婷，也要謝謝籌劃期間提供建議的諸位師長：邱坤良、王盈勛、林于竝、顧玉玲、張曉雄，另外，要感謝張曉雄主任為《身論集》提字。籌備期間協助的助理陳思穎、劉穎蓉、王羿婷、邢銘城；行政支援杜惠敏助教、歷任執行編輯張婷媛、周倩漪，以及一直陪伴我們處理行政事務的葉國隆助教，當然還有每一位舞蹈學院的師長，默默給予《身論集》的關注與支持，你們凝視的力量使得這本書，得以在多次的蛻變中呈現在大家面前。

身論集 壹
尋‧找‧亞‧洲‧身‧體
Corporeality I
In Search of Asian Corporeality

發行人	何曉玫
出版者	國立臺北藝術大學舞蹈學院
	112 臺北市北投區學園路 1 號
	電話：02-28961000 轉 3310
總編輯	何曉玫
主編	陳雅萍　林雅嵐
編輯委員	王盈勛　國立臺北藝術大學通識教育中心教授
	林于竝　國立臺北藝術大學戲劇學系副教授
	林亞婷　國立臺北藝術大學舞蹈學院副教授
	張曉雄　國立臺北藝術大學舞蹈學院教授
	顧玉玲　國立臺北藝術大學通識教育中心助理教授
統籌編輯	周倩漪
封面題字	張曉雄
美術設計	馬振岳、王磑
封面設計	王磑
製版印刷	傑崴創意設計有限公司
定價	新台幣 500 元
出版日期	2021 年 12 月
ISBN	978-626-95235-2-8

版權所有‧翻印必究

國家圖書館出版品預行編目（CIP）資料

身論集.壹,尋.找.亞.洲.身.體 = Corporeality. I, in
search of Asian corporeality/ 何曉玫總編輯. -- 臺
北市：國立臺北藝術大學舞蹈學院, 2021.12
　　面；　公分
ISBN 978-626-95235-2-8（平裝）

1. 舞蹈 2. 文集 3. 亞洲

976.07　　　　　　　　　　　　　　　110020404